名筆

趙孟頫名筆

上海辭書出版社藝術中心 編

上海辭書出版社

趙孟頫

（1254—1322）元書畫家。字子昂，號松雪道人、水精宮道人，中年曾作孟俯。別稱趙文敏、趙松雪、趙集賢、趙吳興等。吳興（今浙江湖州）人。宋宗室。入元，官至翰林學士承旨。封魏國公，諡號文敏。工書法，篆、隸、楷、行、草書俱善，尤以楷、行書著稱於世。學李邕而以王羲之爲宗，書風遒媚、秀逸、結體嚴整，筆法圓熟，世稱『趙體』。與顏真卿、柳公權、歐陽詢並稱爲『楷書四大家』。

趙孟頫於書法之貢獻，不僅在其作品，還在其精闢的書論。他認爲：『學書有二，一曰筆法，二曰字形。筆法弗精，雖善猶惡；字形弗妙，雖熟猶生。學書能解此，始可以語書也。』『學書在玩味古人法帖，悉知其用筆之意，乃爲有益。』擅畫，爲『元六家』之一，被稱爲『元人冠冕』。提出『作畫貴有古意，若無古意，雖工無益』的論點，以遙接五代、北宋的體格法度。在繼承前規的基礎上求發展，開創了元代新畫風。存世書蹟甚多，有《洛神賦》《三門記》《帝師膽巴碑》等及衆多書畫題跋。畫作有《鵲華秋色圖》《秋郊飲馬圖》等。兼涉篆印，以『圓朱文』著稱。能詩文，風格和婉，有《松雪齋集》。

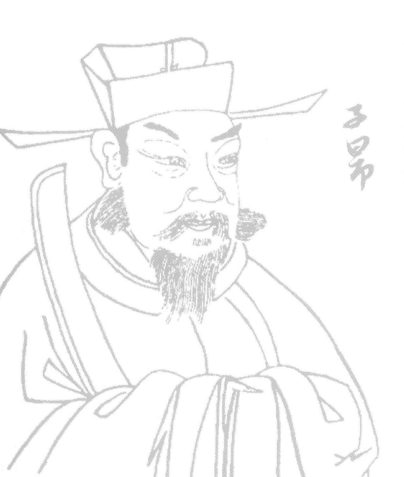

歷代集評

元·歐陽玄

精篆、隸、小楷、行草書，惟其意所欲為，皆能伯仲古人。畫入逸品，高者詣神，四方貴遊及方外士，遠而天竺、日本諸外國，咸知寶藏。公翰墨為貴，故世知之淺者，好稱公書畫。識者論公則其該洽之學，經濟之才，與夫妙解絕藝，自當並附古人，人多有之，何至相掩也。《圭齋文集》

元·楊載

公性善書，專以古人為法。篆則法《石鼓》《詛楚》，隸則法梁鵠、鍾繇；行草則法逸少、獻之，不雜以近體。《翰林學士趙公狀》

明·林弼

趙文敏、虞文靖文翰，近代稱絕。《林登州集》

明·陶宗儀

尤善書，為國朝第一，篆法《石鼓》《詛楚》，隸法梁、鍾，草法羲、獻。或得其片文遺帖，亦誇以為榮。《書史會要》

明·姚綬

端雅而有雄逸之氣，在其意欲托之金石，故不草草。《妙嚴寺記題跋》

明·楊慎

方遜志先生評書云：『趙子昂書』，如程不識將兵『號令嚴明，不使毫末出法度外，故動無遺失。』《墨池瑣錄》

明·詹景鳳

（《行書千字文》）此卷筆法高古，圓潤峻秀，為承旨得意之作。《石渠寶笈》

明·張丑

《玄妙觀碑》酷似李北海《岳麓碑》，若見蘇靈芝鐵佛寺刻彌見松雪翁書學來歷，此卷精彩可照四裔，更勝吾松林亭碑也。

文敏此書有泰和之朗而無其佻，有季海之重而無其鈍，不用平原面目而含其精神，天下趙碑第一也。《真蹟日錄》

明·汪珂玉

趙松雪書筆既流麗，學亦淵深，觀其書得心應手，會意成文。楷法深得《洛神賦》，而攬其標。行書詣《聖教序》，宜足可無拘文法。《珊瑚網》

明·項穆

若夫趙孟頫之書，溫潤閑雅，似接右軍正脈之傳。《書法雅言》

清·馮班

趙松雪書出入古人，無所不學，貫穿斟酌自成一家，當時誠爲獨絕。《鈍吟書要》

清·翁方綱

子昂大楷多側媚，而小楷尚有存《黃庭》之遺意者，行書則實有淵深渾厚可入晉人室者。專取其書法之深厚以概其餘，則子昂之真品出矣。《復初齋書論集萃》

清·錢泳

松雪書用筆圓轉，直接二王，施之翰牘，無出其右。《書學》

清·姚元之

吳興書此碑已六十有三，去卒年時祇七年，用筆猶綽約饒風致，而神力老健，如挽強者矯矯然，令人見之氣增一倍。《帝師膽巴碑跋》

清·包世臣

子昂如挾瑟燕姬，矜寵善狎。《藝舟雙楫》

清·周星蓮

趙集賢雲：『書法隨時變遷，用筆千古不易。』古人得佳

帖數行，專心學之，便能名家。蓋趙文敏爲有元一代大家，豈有道外之語？所謂千古不易者，指筆之肌理言之，非指筆之面目言之也。《臨池管見》

清·朱和羹

子昂得《黃庭》《樂毅》法居多。邢子願謂右軍以後惟趙吳興得正衣鉢，唐宋人皆不及也。《臨池心解》

清·曹溶在

趙文敏在元朝甚被寵過，涖歷中外，勤於職事，晏息水晶宮之日較短，其書《閒居賦》得無倦於仕進，寄蓴鱸之思。用筆純師李北海而運姿秀，不詭過江家法，定爲晚年合作。《秋聲賦閒居賦題跋》

目録

洛神賦 并序

黃初三年余朝京師還濟洛川古人有言斯水之神名曰宓妃感宗玉對楚之王說神女之事遂作斯賦

其詞曰

余從京城言歸東藩背伊闕越轘轅經通谷陵景山日既西傾車

殆焉乃稅駕乎蘅皋秣駟
乎芝田容與乎陽林流眄乎洛川
於是精移神駭忽焉思散俯則
未察仰以殊觀睹一麗人于巖
之畔尔乃援御者而告之曰尔有
覿於彼者乎彼何人斯若此之艷
也御者對曰臣聞河洛之神名曰宓

妃則君王之所見也无乃是乎其
状若何臣願聞之余告之曰其形
也翩若驚鴻婉若游龍榮曜秋
菊華茂春松髣髴兮若輕雲
之蔽月飄飖兮若流風之迴雪遠
而望之皎若太陽升朝霞迫而察
之灼若夫渠出渌波穠纖得衷

脩短合度肩若削成腰如約素

延頸秀項皓質呈露芳澤無

加鉛華弗御雲髻峨峨脩眉

聯娟丹脣外朗皓齒內鮮明眸

善睞靨輔承權瑰姿艷逸儀

靜體閒柔情綽態媚於語言

奇服曠世骨像應圖披羅衣之

璀璨兮珥瑤碧之華琚戴金

翠之首飾綴明珠以耀軀踐

遠遊之文履曳霧綃之輕裾微

幽蘭之芳藹兮步踟蹰於山隅

於是忽焉縱體以遨以嬉左倚

采旄右蔭桂旗攘皓腕於神

滸兮采湍瀨之玄芝余情悅其

淥羨兮心振蕩而不怡无良媒
以接歡兮託微波而通辭願誠
素之先達兮解玉佩而要之嗟
佳人之信脩羌習禮而明詩抗瓊
珶以和予兮指潛川而為期執
眷之款實兮懼斯靈之我
欺感交甫之棄言兮悵猶豫

而狐疑收和顔以静志兮申禮

防以自持於是洛靈感焉徙倚

彷徨神光離合乍陰乍陽

竦輕軀以鶴立若將飛而未翔

踐椒塗之郁烈步蘅薄而流

芳超長吟以永慕兮聲哀厲

而弥長尔乃衆靈雜遝命儔嘯

侶或戲清流或翔神渚或采明

珠或拾翠羽從南湘之二妃攜

漢濱之游女歎匏瓜之無匹兮

詠牽牛之獨處揚輕袿之猗靡

兮翳脩袖以延佇體迅飛鳧飄

忽若神陵波微步羅襪生塵

動無常則若危若安進止難

期若佳若遠穐眄流精光潤

光衹含辭未吐氣若幽蘭華

容婀娜令我忘飧於是屏翳收

風川后靜波馮夷鳴鼓女媧

清歌騰文魚以警乗鳴玉鸞

以侣逝六龍儼其齊首載雲

車之容裔鯨鯢踊而夾轂水

禽翔而為浮於是越北沚過南

岡紆素領迴清陽動朱脣以

逐殊恩盛年之莫當抗羅袂

徐言陳交接之大綱恨人神之

以掩涕兮淚流襟之浪之悼良

會之永絕兮哀一逝而異以無

激情以效愛兮獻江南之明

雖潛處於太陰，長寄心於君王。忽不悟其所舍，悵神宵而蔽光。於是背下陵高，足往神留。遺情想像，顧望懷愁。冀靈體之復形，御輕舟而上遡。浮長川而忘返，思緜緜而增慕。夜耿耿而不寐，沾繁霜而至曙。

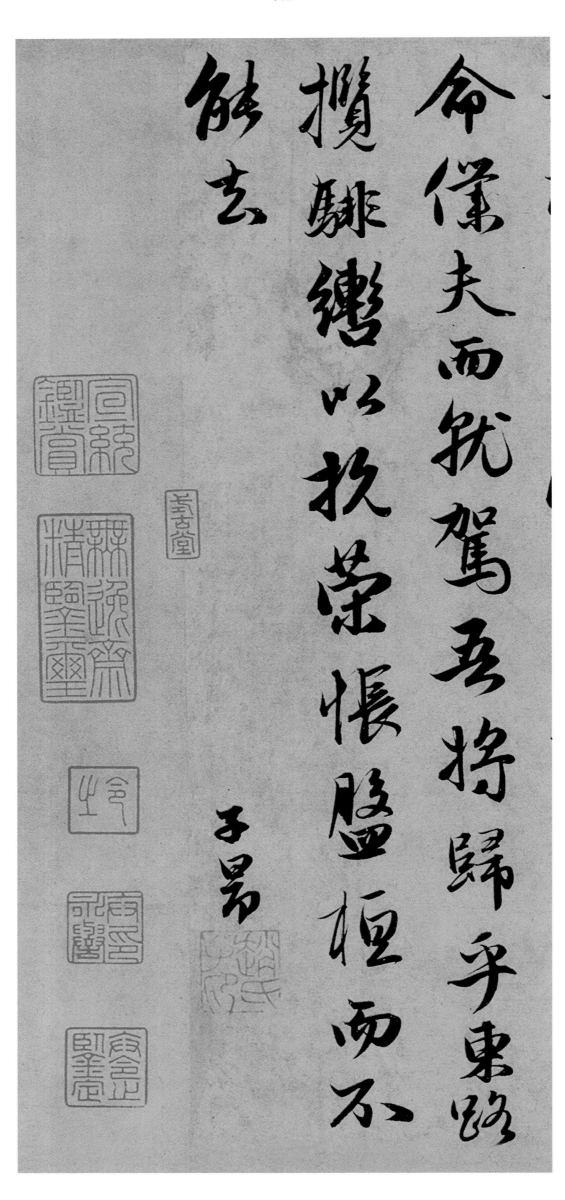

命僕夫而就駕吾將歸乎東路
攬騑轡以抗策悵盤桓而不
能去

子昂

赤壁賦

壬戌之秋七月既望蘇子與客泛

舟遊于赤壁之下清風徐來水

波不興舉酒屬客誦明月之詩

歌窈窕之章少焉月出于東山

之上徘徊於斗牛之間白露橫江

水光接天縱一葦之所如凌萬
頃之茫然浩浩乎如馮虛御風而
不知其所止飄飄乎如遺世獨立
羽化而登仙於是飲酒樂甚扣
舷而歌之歌曰桂棹兮蘭槳擊
空明兮遡流光渺渺兮余懷

美人兮天一方客有吹洞簫者

倚歌而和之其聲嗚嗚然如怨如

慕如泣如訴餘音嫋嫋不絕如縷

舞幽壑之潛蛟泣孤舟之嫠婦

蘇子愀然正襟危坐而問客曰何

為其然也客曰月明星稀烏鵲南

飛之非曹孟德之詩乎東望夏口

西望武昌山川相繆鬱乎蒼々此

非孟德之困於周郎者乎方其破

荊州下江陵順流而東也舳艫

千里旌旗蔽空釃酒臨江橫

槊賦詩固一世之雄也而今安

在我况吾與子漁樵於江渚之
上侶魚蝦而友麋鹿駕一葉之
扁舟舉匏尊以相屬寄蜉蝣
於天地渺滄海之一粟哀吾生
之須臾羨長江之無窮挾飛
仙以敖遊抱明月而長終知不

可乎驟得託遺響於悲風

蘇子曰客亦知夫水與月乎逝者

如斯而未嘗往也盈虛者如代

而卒莫消長也蓋將自其變者

而觀之則天地曾不能以一瞬

自其不變者而觀之則物與我

者無盡也而又何羨乎且夫天
地之間物各有主苟非吾之所
有雖一豪而莫取唯江上之清
風與山間之明月耳得之而
為聲目遇之而成色取之無
禁用之不竭是造物者之無

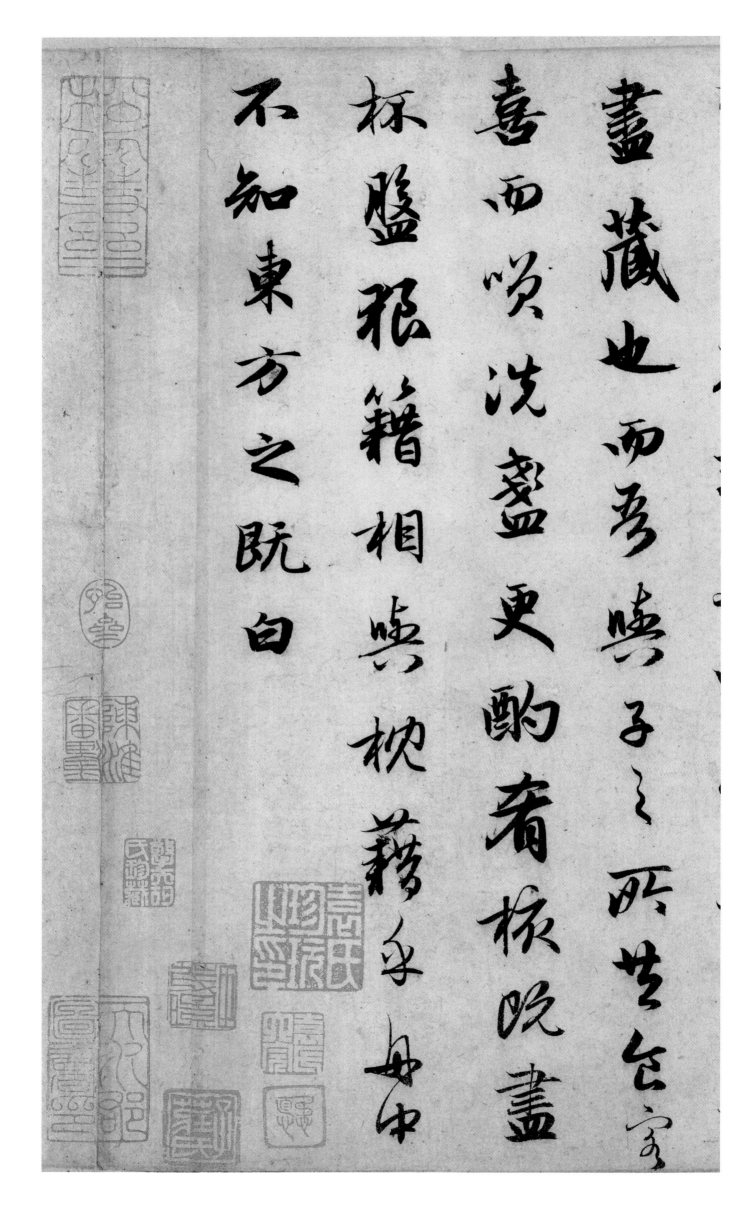

畫藏也而吾與子之所共食

喜而唉洗盞更酌肴核既盡

杯盤狼籍相與枕藉乎舟中

不知東方之既白

後赤壁賦

是歲十月之望步自雪堂將歸

于臨皋二客從余過黃泥之

坂霜露既降木葉盡脫人影

在地仰見明月顧而樂之行歌

相答已而歎曰有客無酒有

酒無肴月白風清如此良夜何

客曰今者薄暮舉網得魚巨口

細鱗狀似松江之鱸顧安所得酒

平歸而謀諸婦婦曰我有斗酒

藏之久矣以待子不時之須於

是攜酒與魚復遊於赤壁之下

江流有聲斷岸千尺山高月小

水落石出曾日月之幾何而山

川不可復識矣余乃攝衣而上

履巉巖披蒙茸踞虎豹登

虬龍攀栖鶻之危巢俯馮夷

之幽宮蓋二客不能從焉劃然

長嘯草木震動山鳴谷應風
起水涌余亦悄然而悲肅然而
恐懍乎其不可留也返而登舟
放乎中流聽其所止而休焉時
夜將半四顧寂寥適有孤鶴
橫江東來翅如車輪玄裳縞

衣戛然長鳴掠余舟而西也須
臾客去余亦就睡夢一道士羽衣
蹁躚過臨皋之下揖余而言曰
赤壁之遊樂乎問其姓名俛而
不答嗚乎噫嘻我知之矣疇
昔之夜飛鳴而過我者非子

如邪道士顧嘯余亦驚寤開

戶視之不見其處

大德辛丑正月望明遠弟以此

西求書二賦為書于松雪齋

伍作東坡像于卷首子昂

閒居賦

傲墳素之長圃步先哲之高衢

雖吾顏之云厚猶陶幔於寧蘧

有道吾不仕無道吾不愚何巧

智之不足而拙艱之有餘也於

是退而閒居于洛之涘身齋逸

人名緻下士倍京涘伊面郊後市
浮梁黝以徑度靈臺傑其高
崎窺天文之秘奧究人事之終
如其西則有元戎禁營豈幗綠
濊溪子云柔異秦同榱礙石雷
騋激矢蟲飛以先啓行曜我皇

蓋其東則明堂雜清穆敞閒

環林縈暎貧海迴阡畫追孝以

嚴宗文考以祇天祿聖敬以明

（父）

順養更老以崇年若乃省冬涉

春陰謝陽施天子有事于柴

燎以郊祖而展義張鈞天之廣

樂備千乘之萬騎服振振以齋

宣管絃：而益吹煌煌乎耽耽乎

蓋禮容之仕親而王朱之云為

七兩孝齋列雙宇如一右延圓

胄左納良逸祁祁生徒濟濟儒術

或升之堂或入之室教無常陁

道在則是故髦士投跡投跡名王懷

璽訓若風行庶如草靡此里

仁所以爲美蓋毋信以三德也

爰定我居築室穿池長楊暎
沼芳枳樹籬遊鯈濺瀨菼苻
敷披竹木蓊藹靈果荄芝張
二大谷之梨梁侯烏椑之柿周
文豹枝之棗房陵朱仲之李麂

不畢植三桃表櫻胡之別二柰曜
丹白之色石榴蒲桃之珍磊落蔓
衍乎其側梅杏郁棣之屬繁榮
藻麗之飾華實照爛言所不
能極也菜則蔥韭蒜芋青筍
紫薑堇薺甘旨蓼荽芬芳

荷依陰時藋向陽綠苔
曰�!負霜挺氣凜秋暑退
寒注浚雨新晴六合清朗太夫人
乃御板輿升輕軒遠覽王畿
近周家圃體以行和業以菁
常膳載加舊疹者睽席長

列孫子柳垂陰車結軌陸摘
紫房水掛赬鯉或宴于林卉
禊于汜昆弟斑白兒童稚齒稚
萬壽以獻觴咸一懼而一喜壽
觴承慈顔和浮杯樂飲絲竹
駢羅拊之趨舞抗音高歌人

生安樂氣知其他迸氣己而自
省信用薄而才劣奉周任之格
言敢陳力而就列襲陋身之不
保尚奚擬於明哲仰眾妙而
絕里終優游以養拙

子昻

秋聲賦

歐陽子方夜讀書聞有聲

自西南來者悚然而聽之曰

異哉初淅瀝以蕭颯忽奔騰

騰以砰湃如波濤夜驚風雨驟至其觸於物也鏦鏦錚錚金鐵皆鳴又如赴敵之兵銜枚疾走不聞號令但聞人馬之行聲余謂童子此何聲也

汝出視之童子曰星月皎潔明

河在天四無人聲聲在樹間

余曰噫嘻悲哉此秋聲也胡

為而來哉盡夫秋之為恍也

其色慘澹煙霏雲斂其容

清明天高日晶其氣栗烈

砭人肌骨其意蕭條山川寂

寥故其為聲也淒淒切切呼號

奮發豐草綠縟而爭茂

佳木蔥蘢而可悅草拂之

而色變，木遭之而葉脫，其所
以摧敗零落者，乃一氣之
餘烈。夫秋，刑官也，於
又兵象也，於行用金，是謂
地之義，氣常以肅殺而為

心天之於物春生秋實故其

為樂也商聲主西方之音

夷則為七月之律商傷也物既老而悲傷

夷戮也物過盛而當殺物既唱夫

草木無情有時飄零雲人為動

物惟物之靈百直歲其為筆

事莫其飛者毒動乘中必擇

其精而況且其力之任不及意

英智之所不能宜其源枝丹

者為橋木黝絲黑者為星其

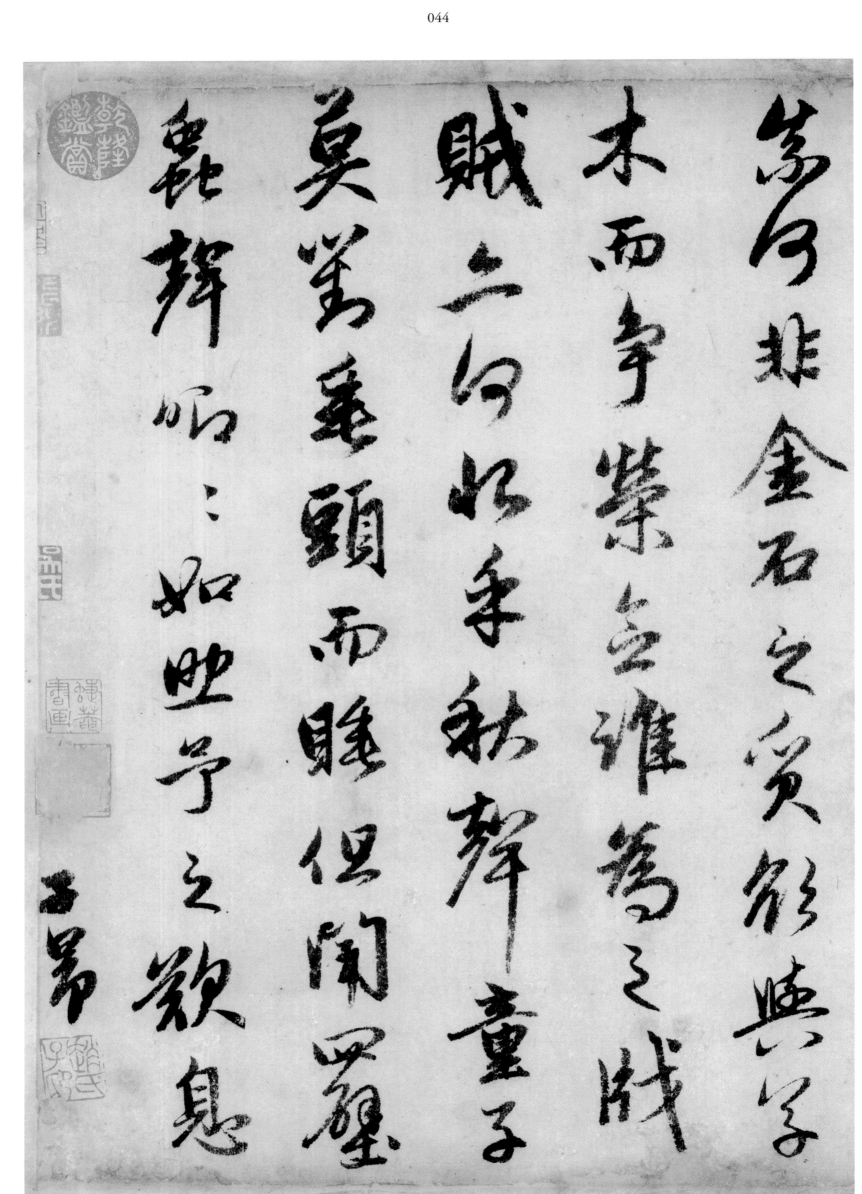

此聲非金石之凝然與字
木而等紫之惟篤之賊
賦之曰嗟秋聲童子
莫對垂頭而睡但聞四壁
蟲聲唧唧如助予之歎息

秋興賦 并序

潘安仁

晉十有四年余春秋三十有二始

見二毛以太尉兼虎賁中郎將

寓直于散騎之省高閣連雲陽

景罕曜琱蟬冕而龍驤枫綺之

士此焉游雲傑野人也偃息不

過茅屋茂林之下誤話不遇裝

夫田父之宮攝官承乏猥廁

朝列鳳興晏寢亟邊庭寧歷

猶池魚籠鳥有江湖山藪之

思於是染翰操紙慨然而賦

于時秋也故以秋興命篇詞曰

四時忽其代序兮萬物紛以迴

薄覽花蒔之時育兮察盛

衰之兩詭慶冬索而春敷兮

嗟夏茂而秋落雖末士之榮

悴兮伊人情之美惡善乎宋

玉之言曰悲哉秋之為氣也蕭

瑟兮草木搖落而變衰憭

慄兮若在遠行登山臨水送

將歸夫送歸懷慕徒之戀兮

遠行有羈旅之懷臨川感流

以歎逝兮登山懷遠而悼心

彼四感之疚兮遭一塗而

雜忍嗟秋日之可哀兮諒無

愁而不盡野有歸燕隱有

翔隼游氣朝興槁葉夕隕

於是遷屏辍筆擇纖絺藉

芜蔚御裕衣庭樹摵以灑

蒦芳劢風庭而吹帷蟬嘒嘒

而寒吟兮鷹飄飄，而南飛天

曠朗以彌高兮日悠陽而浸浔

瀓何濑陽之短晷兮覽演夜

之方永月朣朧以含光兮露

淒清以凝冷火熠耀於列屋

兮鷯鷯鳴乎杆屋宦雝雝鳴

之晨泠兮望流火之餘景宵

既未旦兮寤寐兮獨展轉於華指審

出惕兮可乘之道盡兮悵

兮而自省斑鬢髟影以詠兮

兮素髮颯以垂飾俯羣傍

之逸執兮攀雲漢以游騁

登春臺之熙熙兮珥所窒豺
之炯炯蜀趣舍之殊塗兮廬
之後其路靜聞至人之休
風兮齊天地於一指陂知安
西立危兮故出生而入死行
投趾於容跡兮絀不殘而稱

盧廟仍以及泉兮雖揆

復宗履龜祀昔於宗祧兮

田及身於綠水且設社以歸

素号血投後以高廟耕東

秊之浪懷兮榆黍稷之餘

殺泉涌溢於石兮蜀揚

劳扵崔巆涤淥秋水之涓々
兮玩游儵之激々逍遥乎山
川之阿放旷乎人寰之兮佪
哉游甡斿以卒嵗

子昂

玉露凋傷楓
樹林巫山巫峽
氣蕭森江間

波浪兼天湧

塞上風雲接

地陰叢菊兩

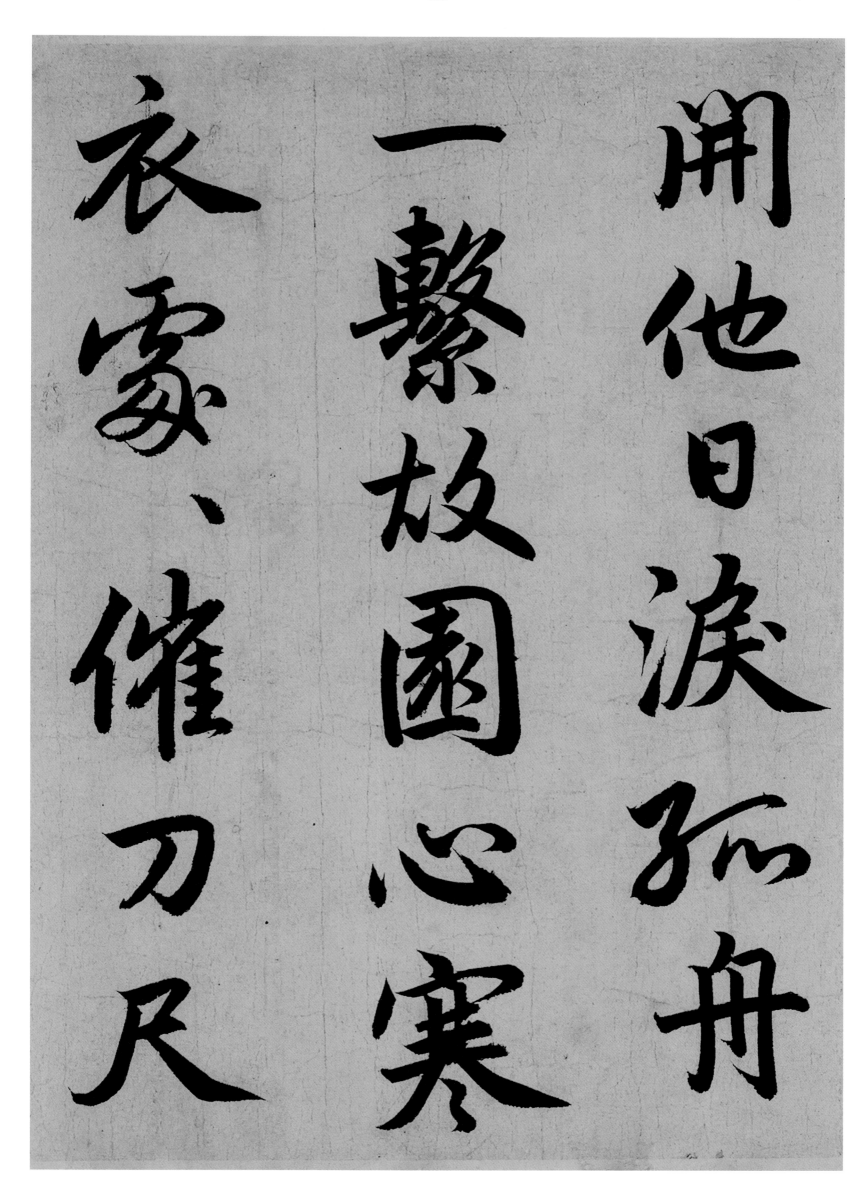

開他日淚孤舟
一繫故園心寒
衣霜、催刀尺

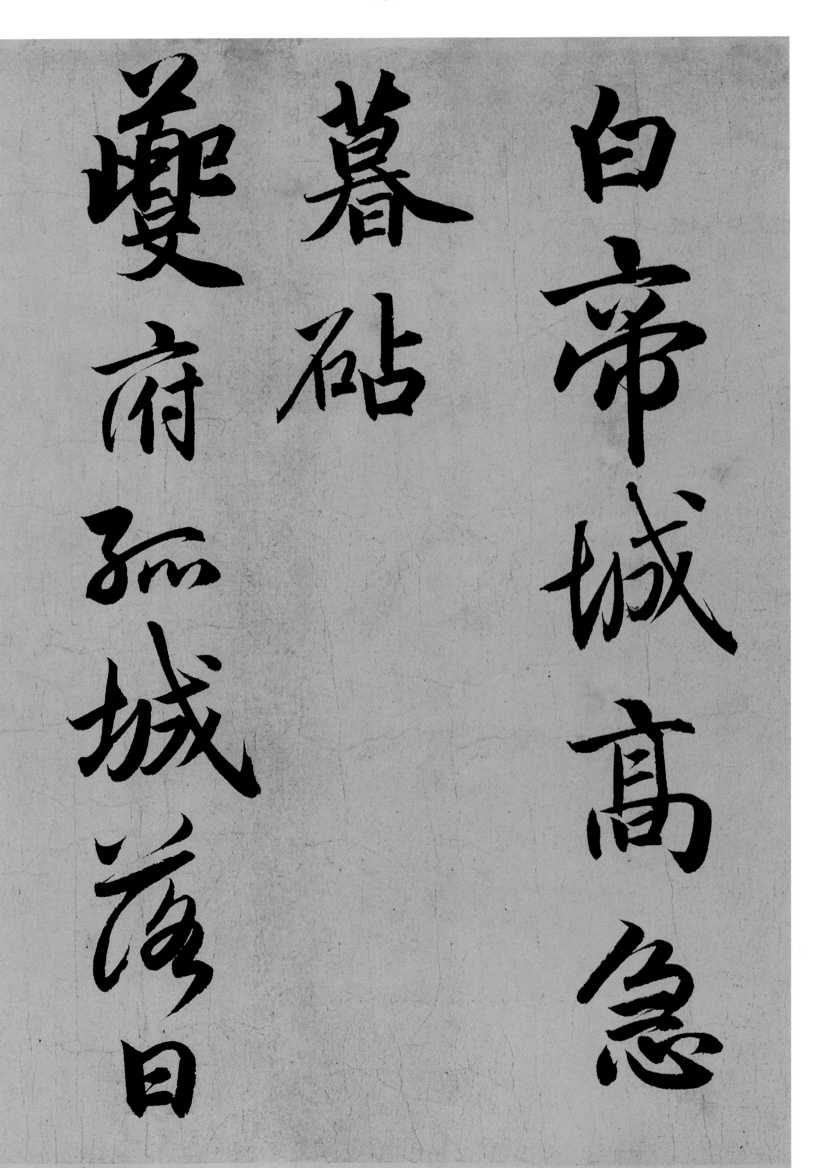

白帝城高急

暮砧

夔府孤城落暉日

斜每依南斗望

京華聽猨實下

三聲淚奉使虛

隨八月查畫省
香爐違伏枕山
樓粉堞隱悲笳

請看石上藤蘿

月已暎洲前蘆

荻花

千家山郭靜朝暉一日江樓坐翠微信宿漁舟還

汛、清秋燕子故

飛、匡衡抗疏功

名薄劉向傳經

心事遠同學少
年俱不賤五陵
衣馬自輕肥

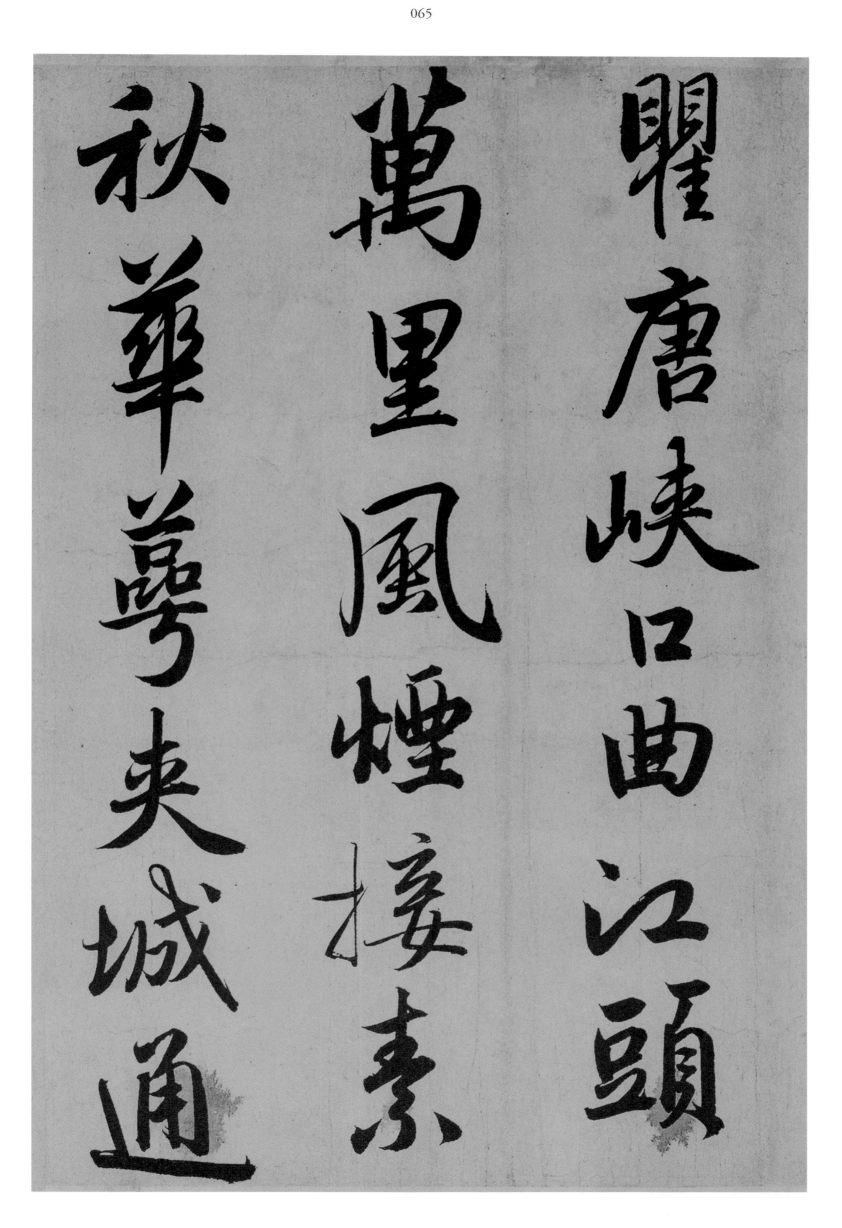

瞿唐峽口曲江頭

萬里風煙接素

秋華蕚夾城通

御氣夫容小苑

入邊愁朱簾繡

柱圍黃鵠錦纜

牙檣起白鷗迴

首可憐歌舞

地秦中自出帝

夔州

右少陵秋興八首盖古

今絕唱也沈君以此帋

郵書因為書此帋甚短

僅浮其四門 子昂題

此詩亡失四十年前

所書命人觀之未必以

爲吾書也 子昂重題

至治二年正月十七日

感興詩 并序

余讀陳子昂感遇詩愛其詞旨

遠音節豪宕非當世詞人所及如

丹砂空青金膏水碧雖近之而用

而寔物外離滂自然之奇寶然効

其體作十數篇既以旦發平元筆

力薾亦不能就䋲其恨其不精
於理而自託於仙佛之間以為高也
齋居无事偶書所見得世篇雖
不能探索㴅眇追逸前言往往皆
切於日用之實故言之迫而易知阮
以自警且以貽同志云

昆侖大無外旁礴下深廣陰陽無

傳機寒暑互來注羲皇古神聖

妙契一俯仰不待窺馬圖人文已

宣朗渾然一理貫昭晰非象罔

孫枝無極為我重指掌

吾觀陰陽化升降以紘中前瞻既

吾始後際那有終至理諒斯存

萬古與今同誰言混沌死勾語

驚旨韻

人心妙不測出入乘氣機潏淈冰二隻

火瀾淪復天飛玉人秉元化動靜

體無違珠藏澤自焰玉韞山含

暉神光燭九垓玄思澈萬漘塵

編令眾善歛息將安歸

靜觀靈臺妙萬化泯然出玄胡

自慕緣及受眾形俊彥味松年

碩烘姿坐使國圖發不自悟馳

驚靡終畢君看穆天子萬里窮

擾擾不有祈招詩徐方御宸極

涇舟際楚澤周綏已陵夷況復

王風降坡宮柔離離宣王作春

秋袞傷寶在芳祥辭一以踣及

袟空連涌淪淪又百年儲候衰

壽珪玉章久飞壺何復嗟歎為

馬公述孔業，託郊有餘必拳，信

忠孝无乃迷失縈

東京失其御，刑臣尋天經，西園植姦

穢，五族沈忠良，青青千里草，乘时

起陸梁，當塗穩凶悖，炎精遂云光

桓桓左將軍，仗鉞西南疆，伏龍一奮

躍鳳雛亦飛翔祀漢配波天出師

驚四方天意亮真面王固不偽昌

晉史自帝覯後賢合更張世無

魯連子千載德此傷

晉陽啟唐祚王明紹巢封毛統已

如此繼體宜魯風塵聚淒天倫批

晨司禍凶乾綱一以隳天梐遂崇替

淫毒穢宸極虐焰熾蒼穹向非

狄張猘誰辨取日切云何歔陽子

秉筆迷至么唐經亂周紀凡例軌

此容侃荒太史受說伊川尚春秋

二三柰萬古開羣蒙

朱光遍炎宇　澂陰眇重淵　寒威闭

九垓陽德昭　窮泉文明昧　謹獨啟潛迷

有開先幾激　諒誰與善端　本稻：

掩身事齋戒　及幽防未姤　閑閉息

商旅絕彼柔　道牽

微月隊西崦　爛姑眾星光　明河斜

未彥斗柄低復昂感此南北極

樞軸遙相當太一有常居仰瞻耿

煌煌中天照四國三辰環侍旁人心

要如此寂感無邊方

放勛始欽明南面六蓋己大哉精一

傳萬世立人紀猗與歎日躋穆穆歌

敦此戒藝光武烈待里起周禮恭

惟千載心秋月巡寒水充叟何

常师刪述存坒朼

吾聞庖義氏爰初開乾坤乾行

配天德坤布協地文伭觀玄渾周

一息萬里奔俯察方儀靜朕新抎手

古存悟彼立象意契此入德門勤

行當不息孜守思弥敦

大易圖象隐詩書简編說禮樂嗣

交喪春秋魚魯多瑤琴空寳匣絃

終將如何興言理餘韻龍門有遺歌

氣生躬四勿魯壬日三峇中庸思守謹

褐衣錦思尚絅偉哉鄒孟氏雄巘

極馳騁探存一言要為尔契裘紱

丹青著明法今古垂焕炳何事

千載餘八踐斯境

元亨播摩品利貞固靈根非誠諒

无有五性寞斯存世人逞私見鑒

智道紛囂若林居子幽探萬化原

飄飄學仙侶遺世在雲山溢辭玄命

秘竊當生死關金鼎鱍龍虎三年

養神丹刀圭一入口白日生羽翰我

注從之脫屣諒非難但恐蓬天道

俯生远能安

西方論緣業，卒卒愚流傳

代久稍接淩空虛，所貽眇指心性名言

超有無捷徑一以開，庶使爭趨彌

空不踐實蹟波榛棘，塗誰戒繼三至

為我焚其書

聖人司教化，黌序育羣材同心有

明訓著端淳漆培天叙叽昭陳人文

六寨開云胡百代下學絶教養乖

羣居競範藻爭先冠倫魁浮風

久淪老攘胡為哉

童蒙貴養正廼弟乃其方鷄鳴咸

盥櫛問訊謹暄涼捧水勤攞潙攤

篝周室堂進趨極爰恭延息常
端莊劬書劃嗜象見忌逾探湯
庸言戒虛誕時安必妥諄歪塗詭
立意發軔且勿忙十五志于學及
叮嚀亏�词
哀哉牛山木斤爷曰相尋豈无萌

藥在牛羊汝未偶恭惟皇上帝

降此仁義心物於互攻襲孜根柢

雖任反躬艮其背肅容正冠襟保

養方自苑此何年秀穹林

玄天幽旦曒仲尼形色亡亡動植多

生遂德容自靖溫波哉岑耽子帖

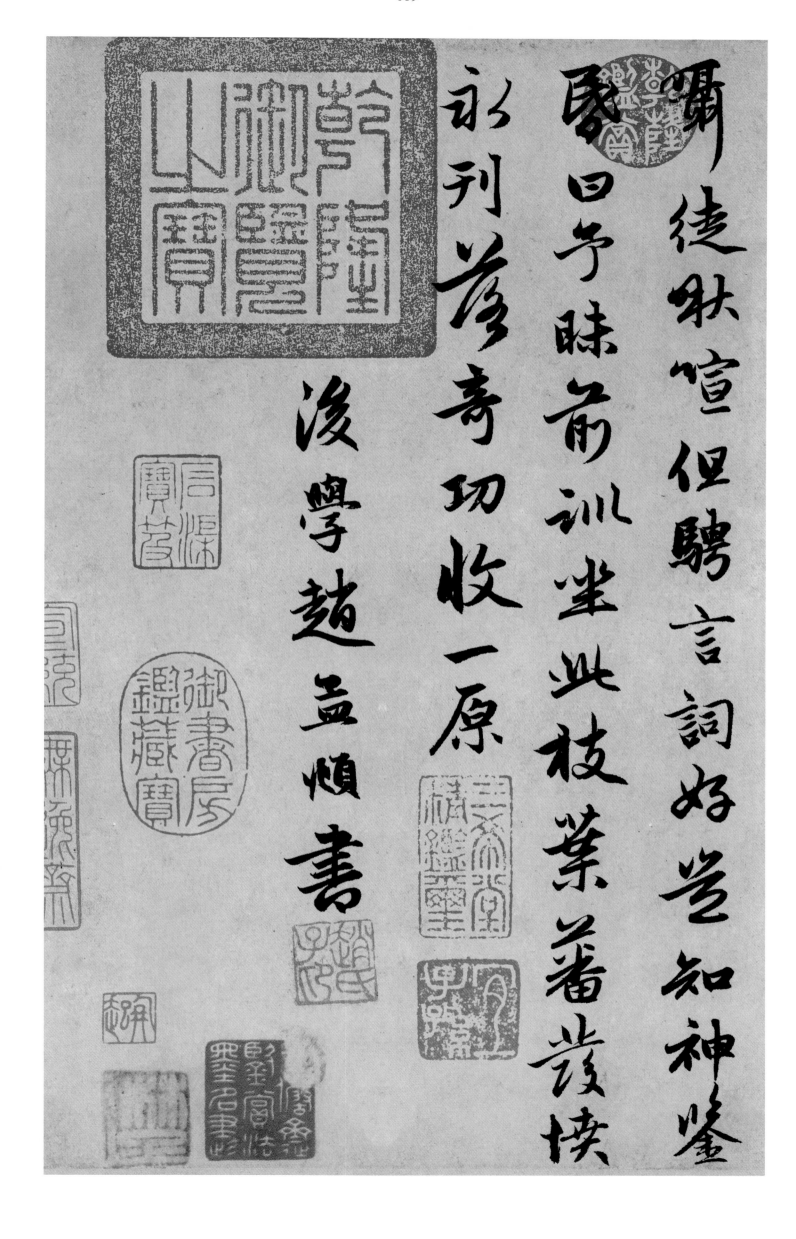

彌德秩敘倪驎言詞好營知神鑒
國日亨眛崩訓坐丞枝葉蕃孳煥
永刊彥奇功收一原
後學趙孟頫書

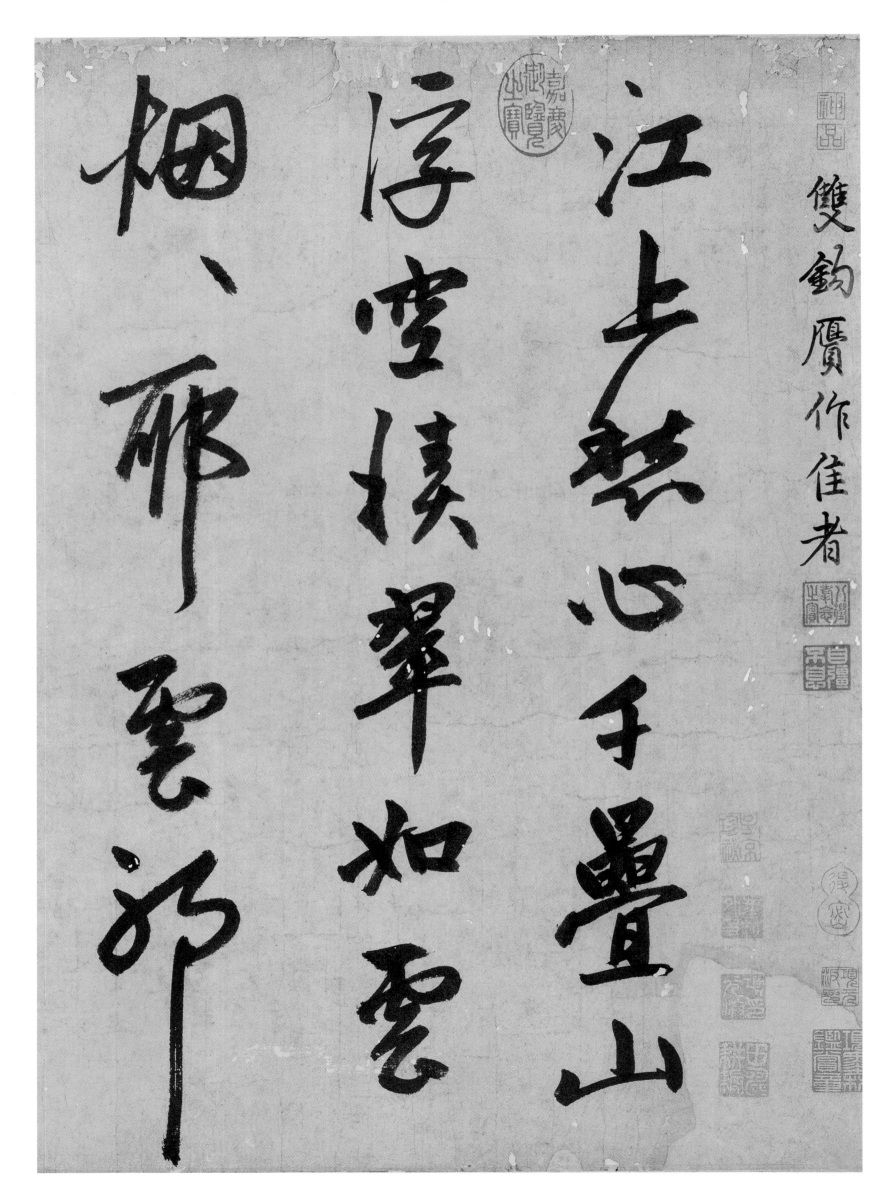

雙鈎贋作佳者

江上愁心千叠山

浮空積翠如雲烟

烟、那雲耶

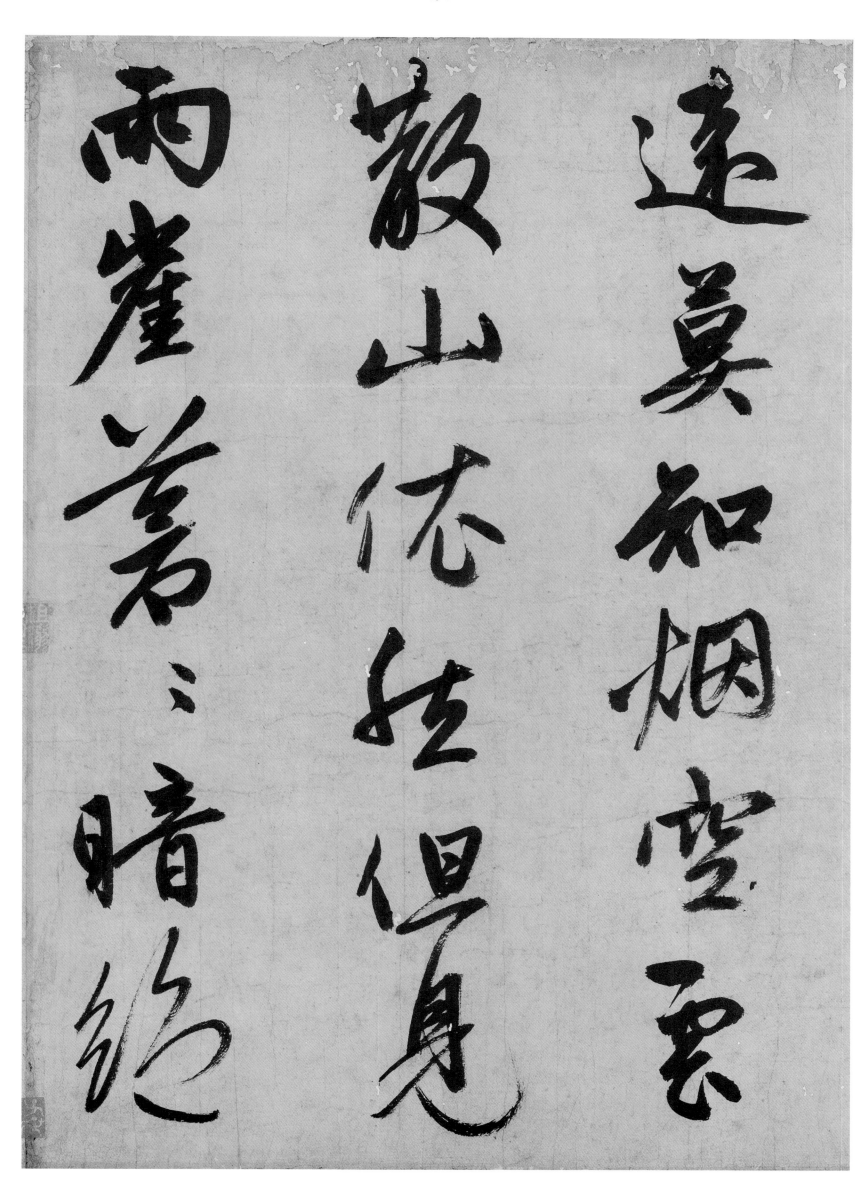

遠莫知烟空裏
巖山佗低妙但見
兩崔蔷三暗絕

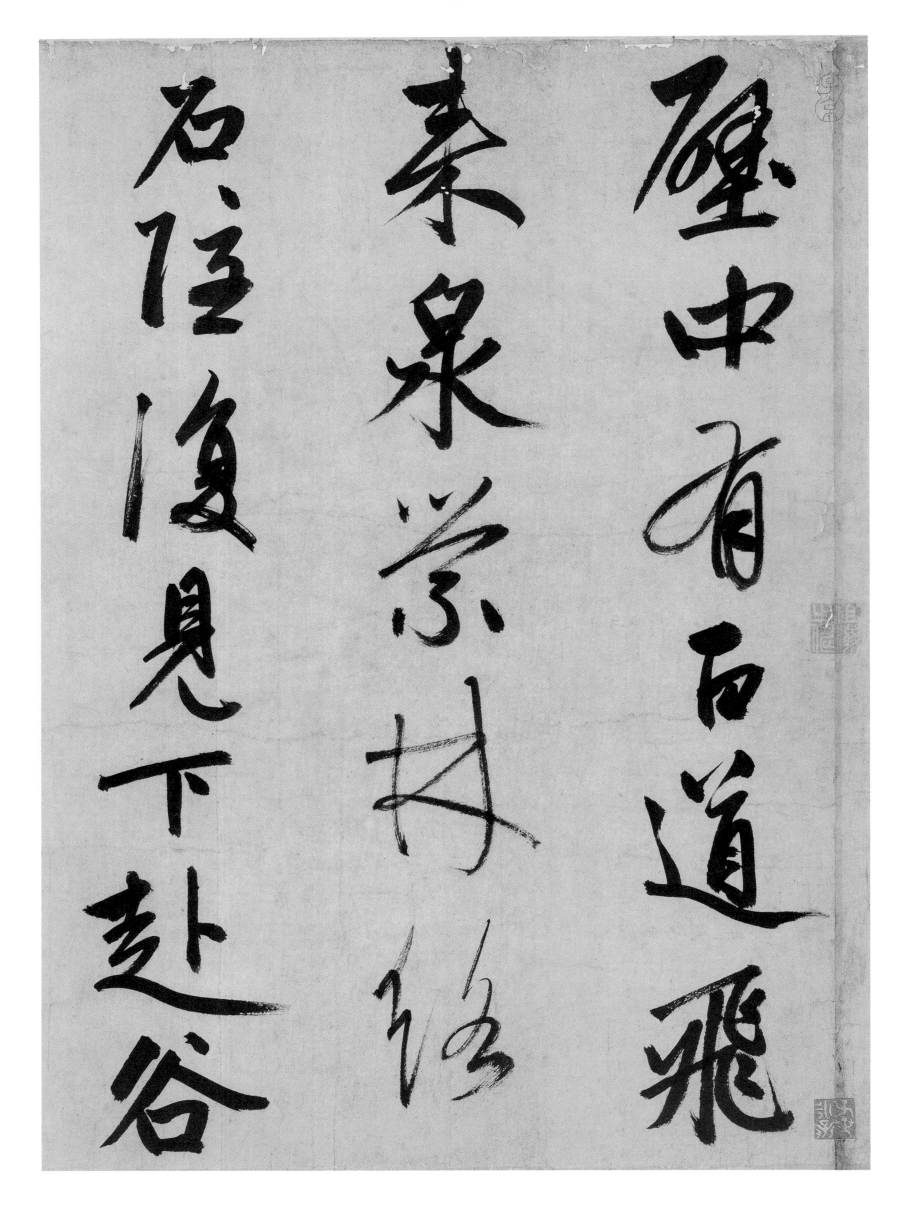

壁中有石道飛
泉懸崇材語
石陸復見下赴谷

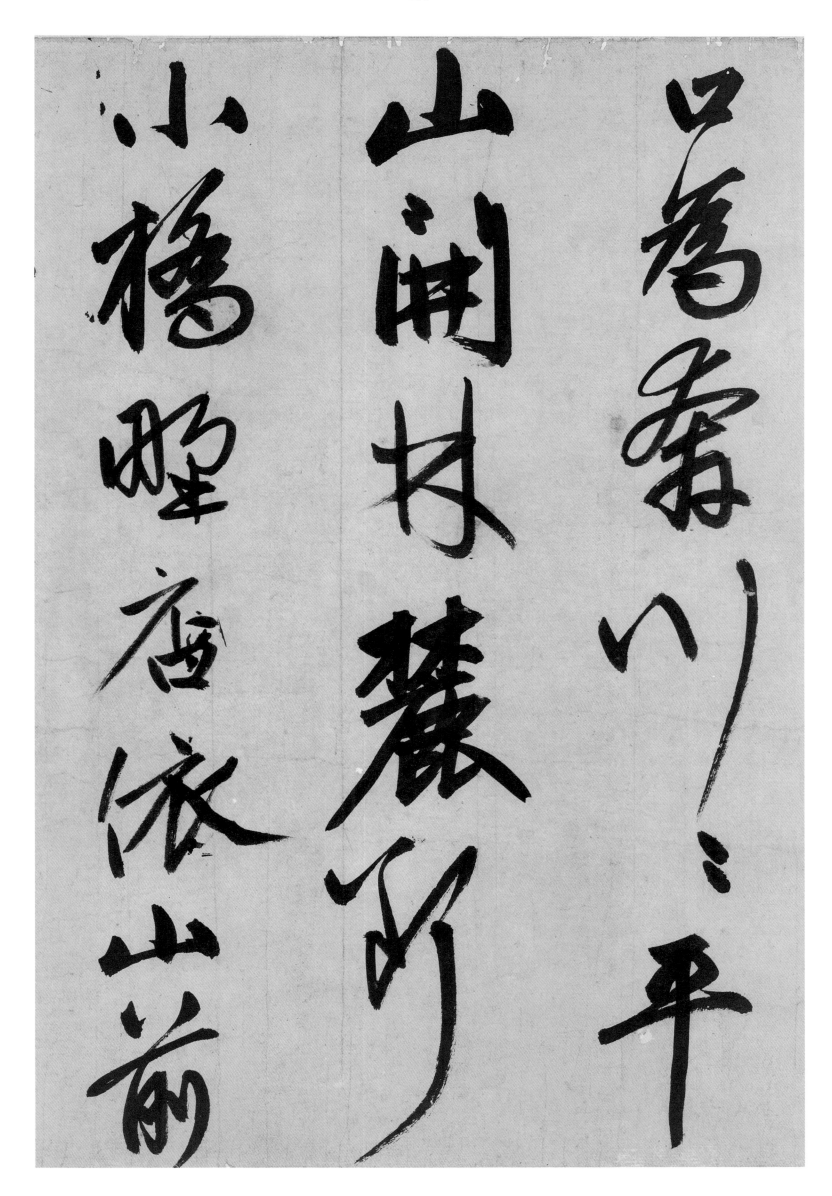

巨焉蒼山川平

山開林麓斷

小橋野店依山前

行人稍度喬木

小漁舟一葉江

吞天使君莫忘

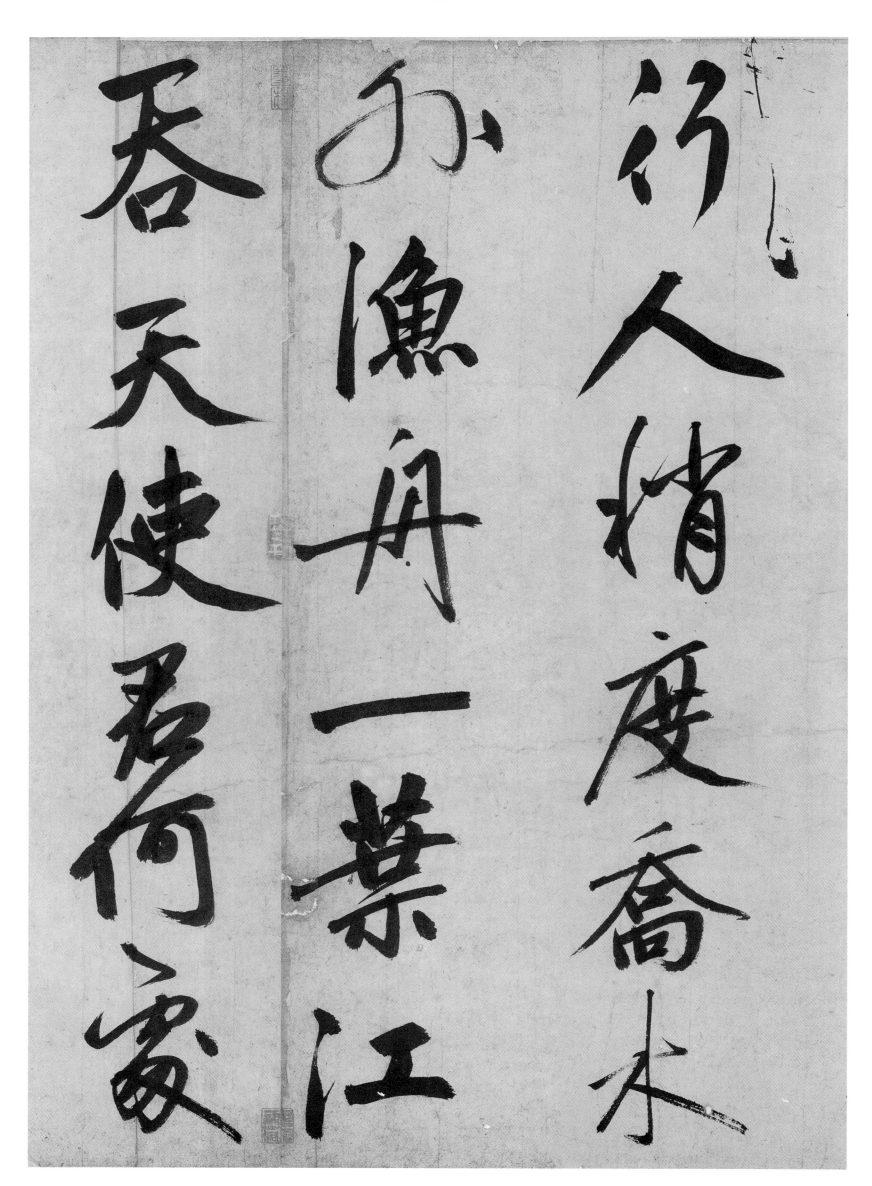

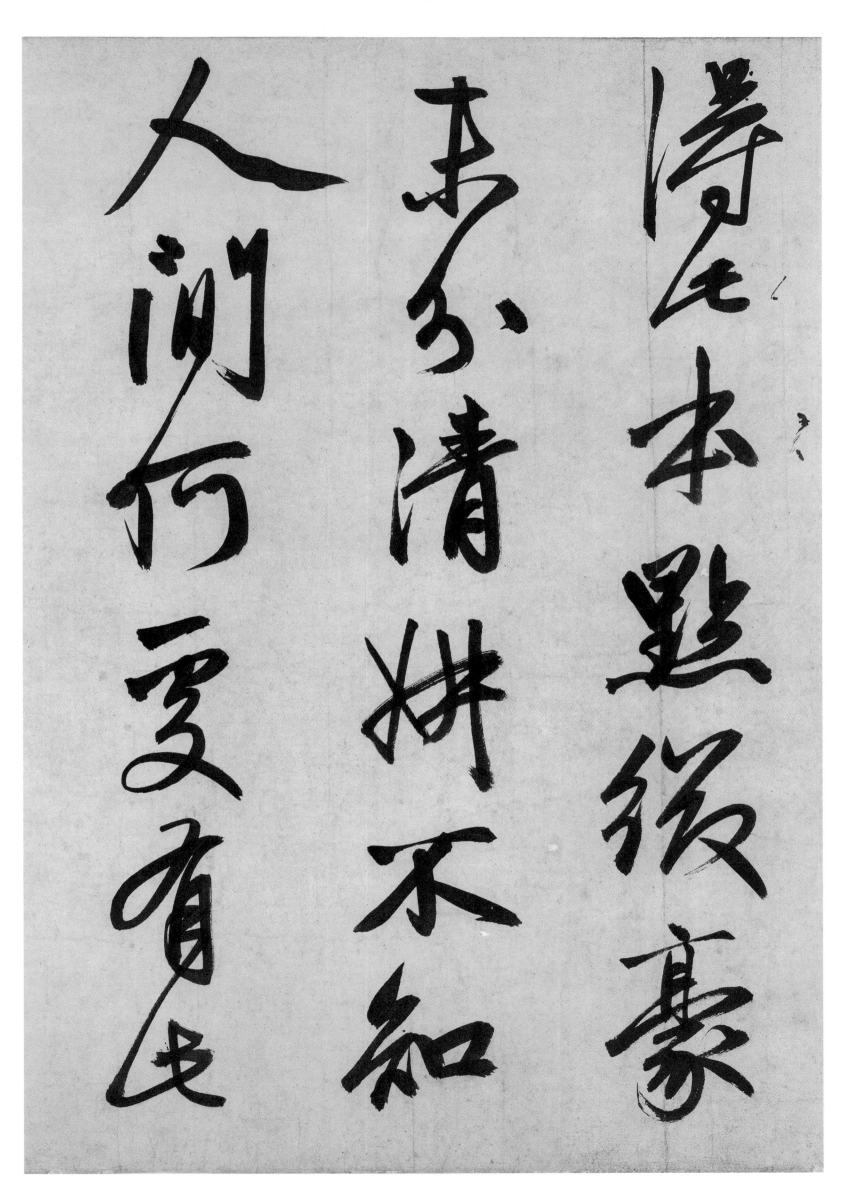

境徑欲注罍二
須臾不見武昌
樊口佳絰變東

被先生留五年
春風搖江天漠漠
暮雲卷雨山娟娟

丹楓翻鴉�伴

長松松下長松

雪焦畫眠梔花

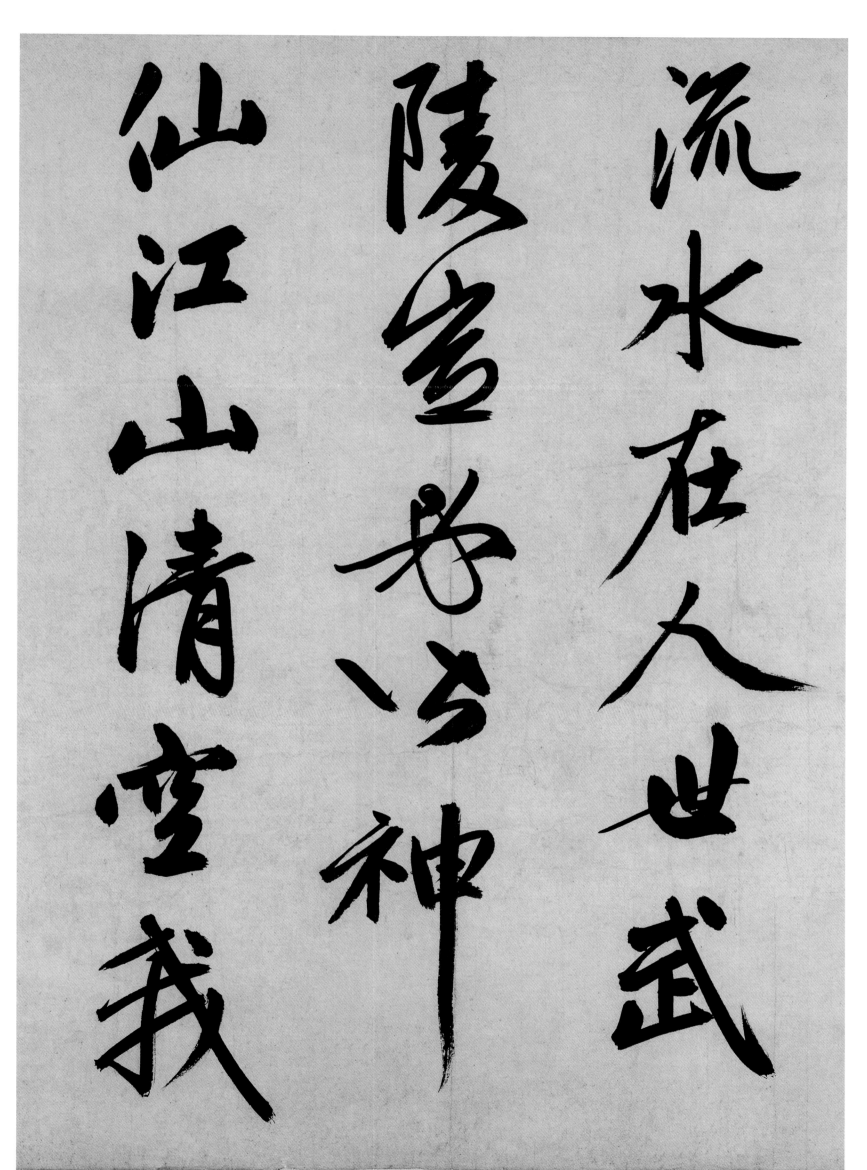

流水在人世武
陵豈必皆神
仙江山清空我

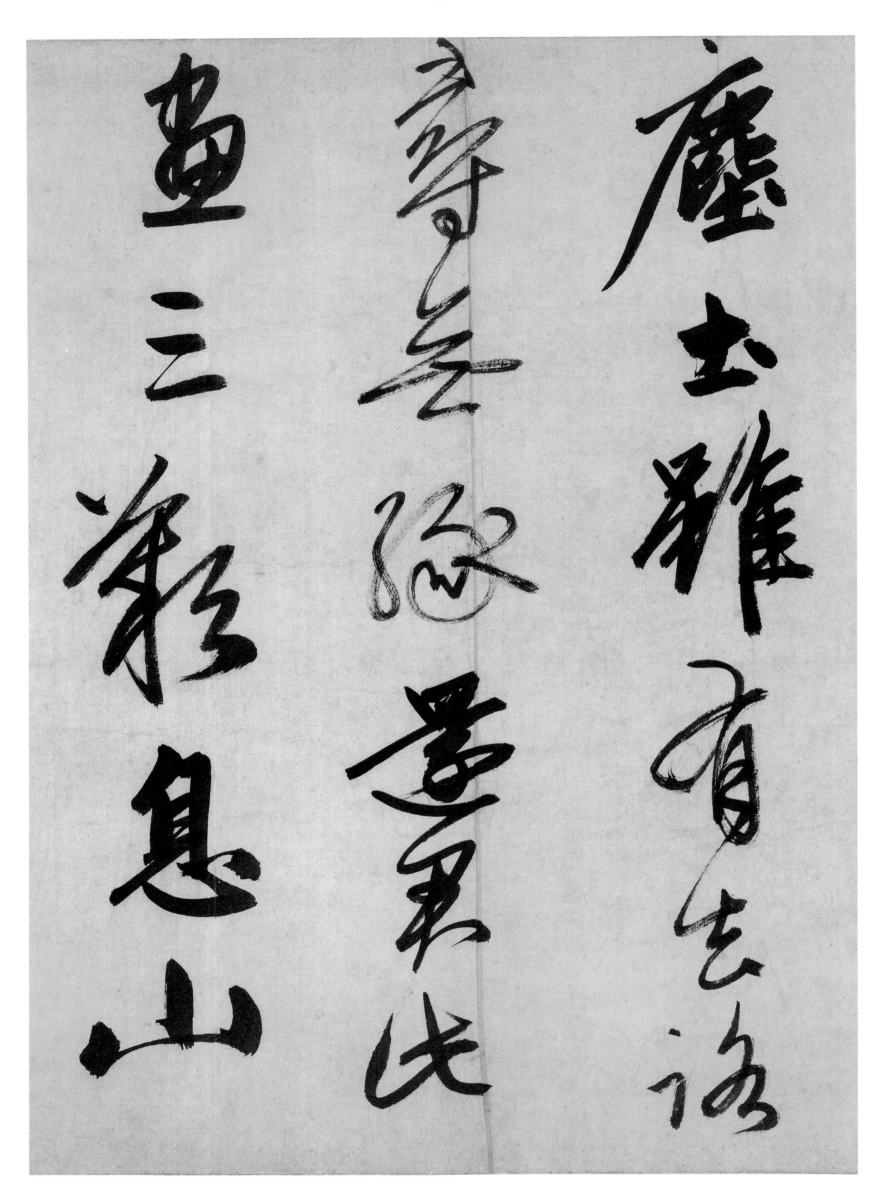

塵土雅有去路
尋去隱處臺隸氏
畫三峰彩息山

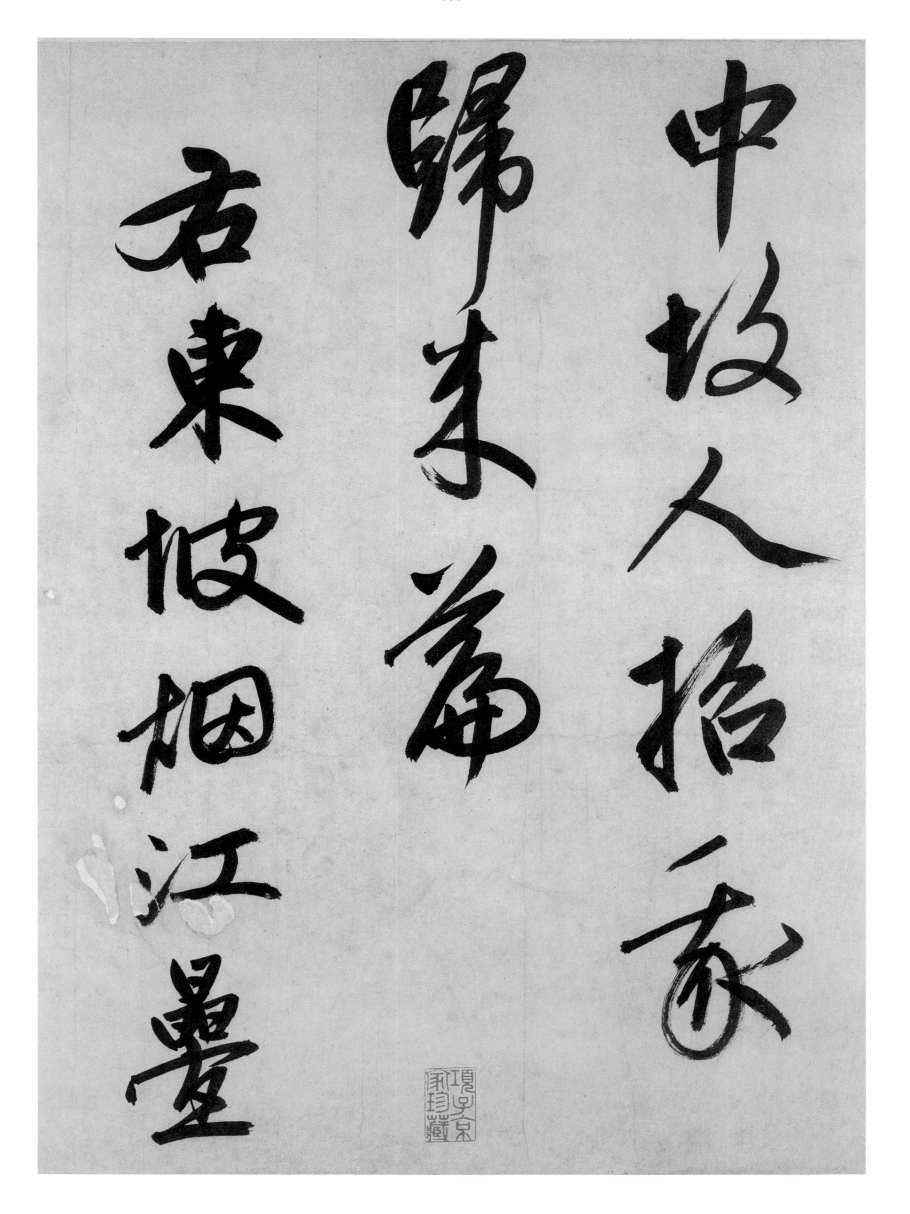

中牧人人招一家
歸未爲
君東坡烟江疊

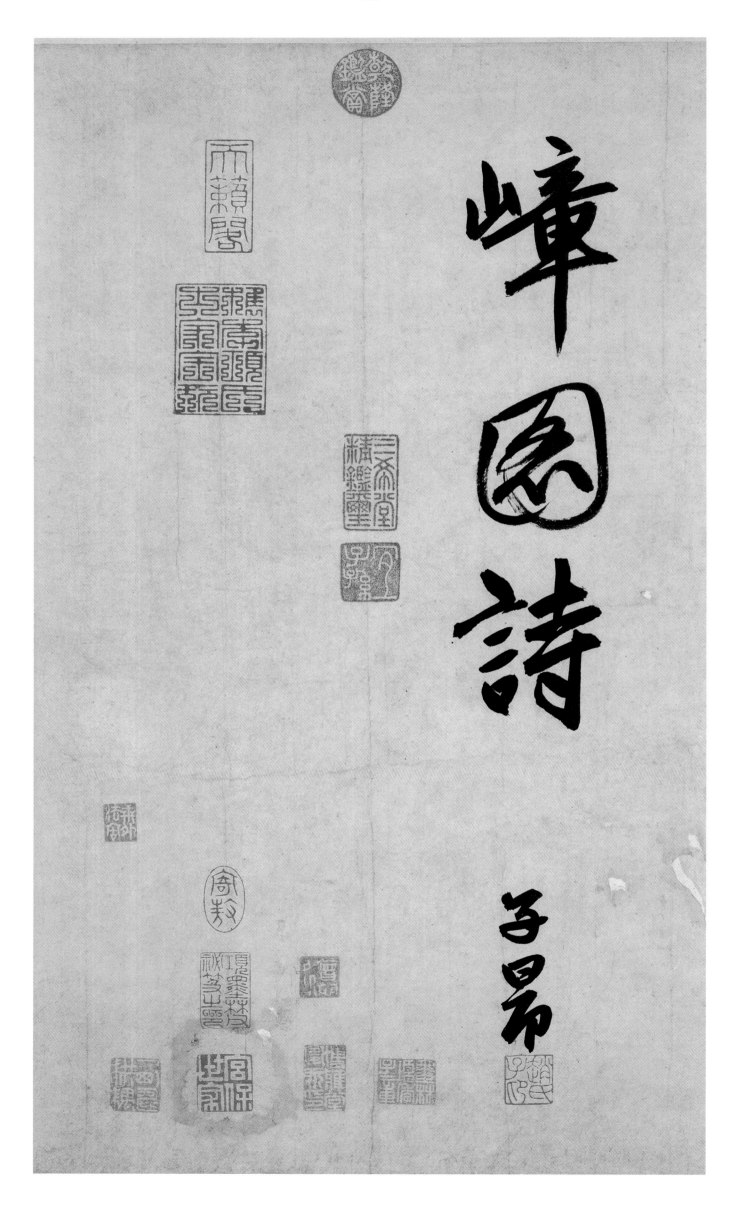

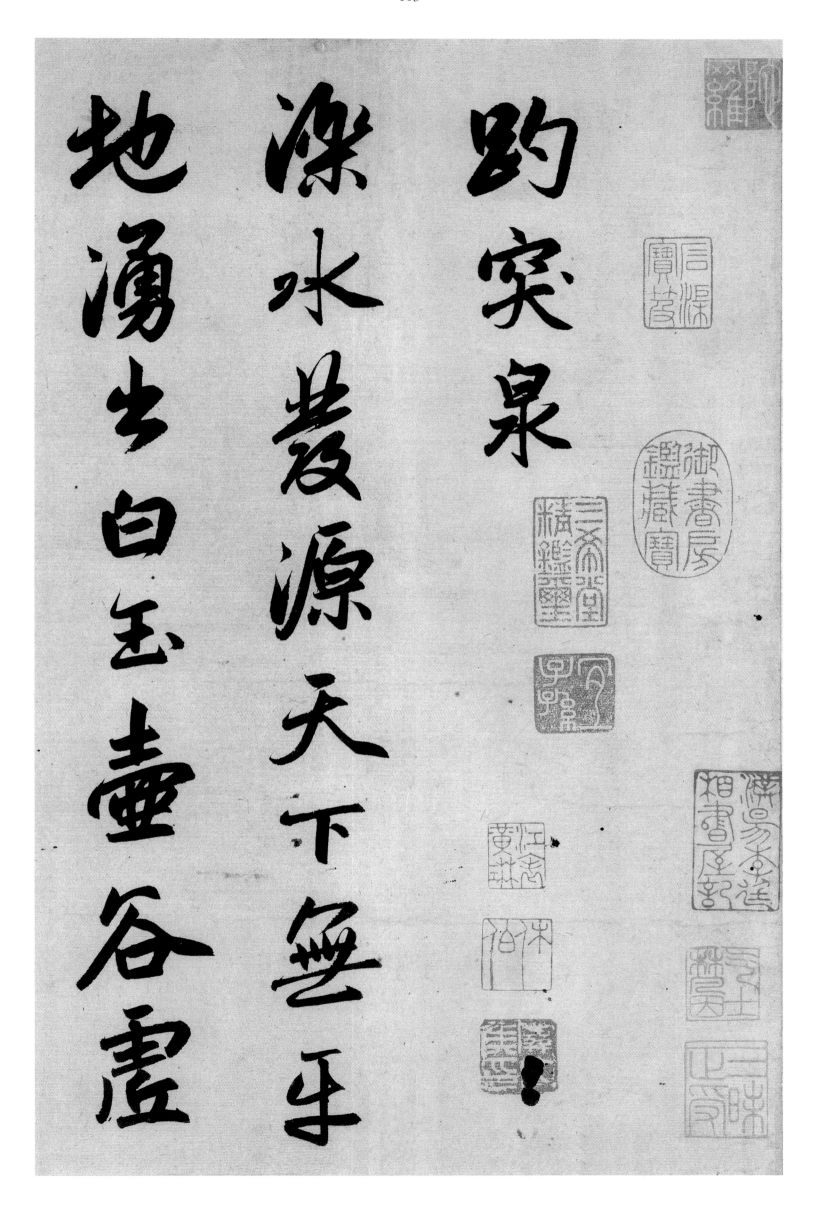

地湧出白玉壺谷虛

深水蒸源天下無牟

趵突泉

久恐元氣泄歲旱不
熟東海枯雲霧潤
蒸華不注波瀾聲
震大明湖時来泉上

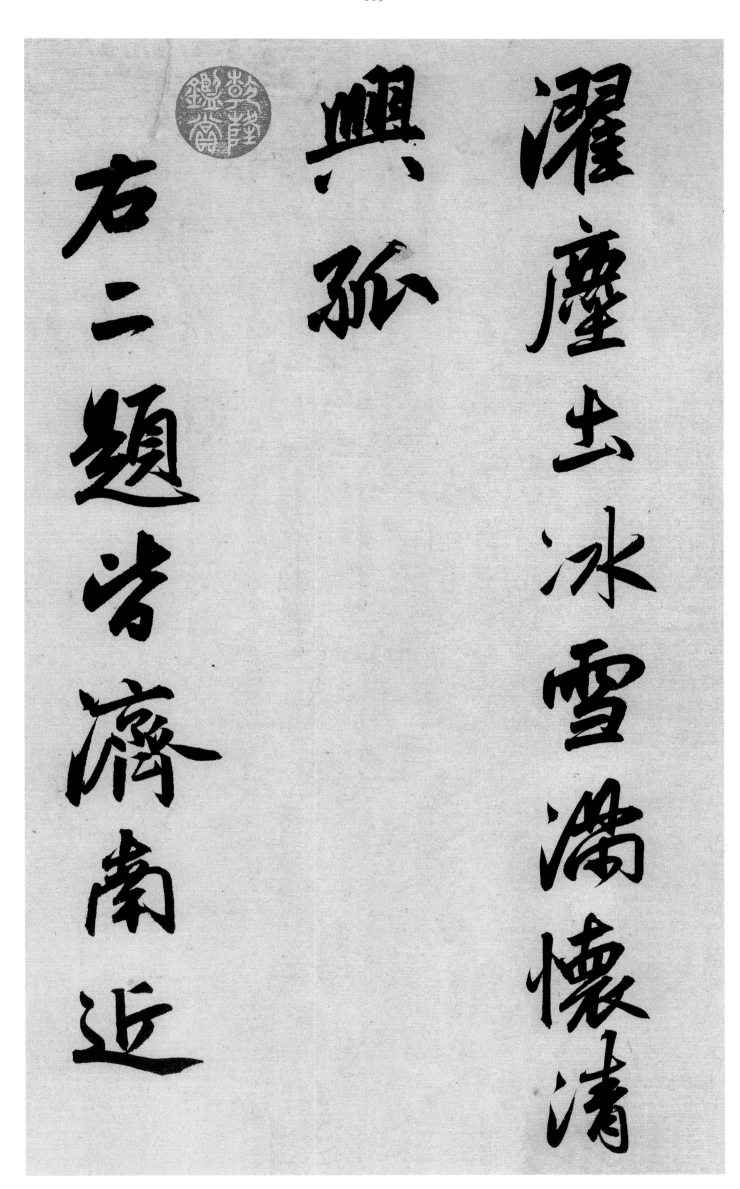

濯塵出冰雪滿懷清

興孤

右二題皆濟南近

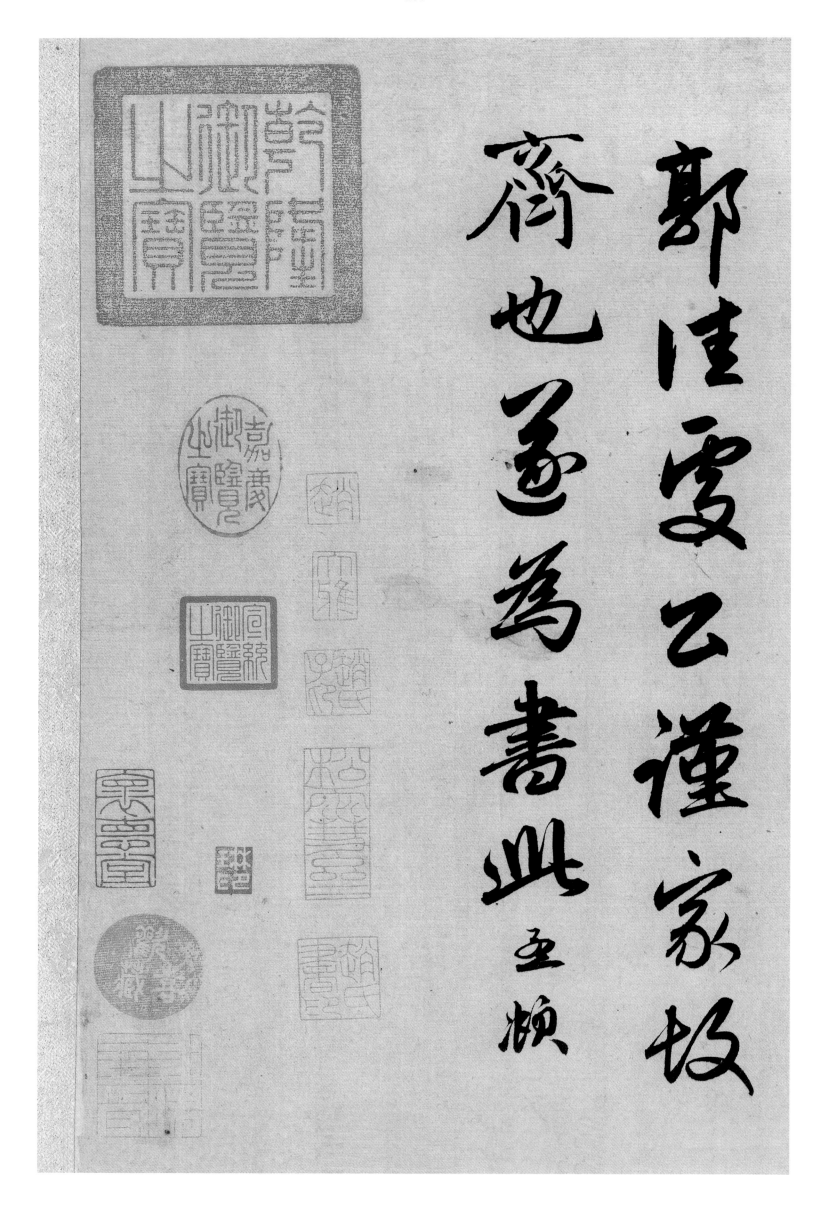

郭佳雯公謹家收
齋也遂為書此
王頎

落日欲没峴山西倒著接

䍦花下迷襄陽小兒齊拍

手攔街爭唱白銅鞮傍人

借問笑何事笑殺山翁醉

似泥鸕鶿杓鸚鵡杯百年

千金駿馬換少姜醉坐雕

作春江墨麹便築糟立臺

蒲桃初醱酴鯨此江呰變

鸕看漢水魯頭緑恰以

三萬六千日一頉似三百杯

鞠歌何處梅車似掛一壺

任鳳笙龍管紛相傍感陽

市上頴黃衣何如月古似笙

噩只不見君胡罕公一片石

龜龍剝窗生苔蘚苦淚

不稱心不能為
立襄誰能憂渡身後事
金龜頭軍羹水來清風
明月不用一錢買玉山自倒
非人推舒州杓力士鐺李

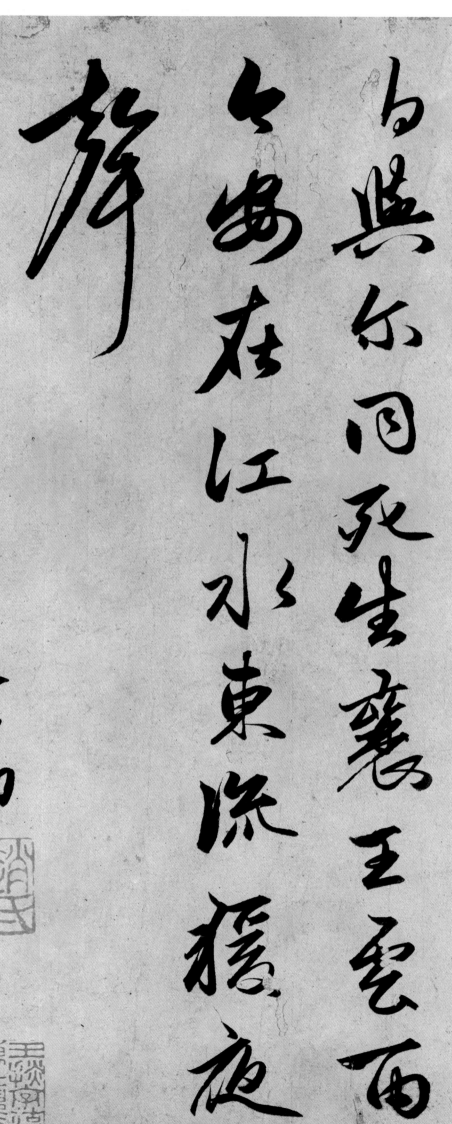

且與尔同死生襄王雲雨
今安在江水東流猨夜

聲

子昂

歸去來并序

余家貧耕植不足以自給幼

稚盈室缾無儲粟生生之

資未見其術親故多勸

余為長吏脫然有懷求

之靡途會有四方之事諸

會以惠愛為德家叔以余
貧苦遂見用為小邑于時
風波未靜心憚遠役彭澤
去家百里公田之利足以為
酒故便求之及少日眷然
有歸歟之情何則質性自

拮抑鶴勵仍日飢凍難迫

違已交病嘗後人予岂腹

自後於是悵怯慘慨深悒

平生之志彩雲一程留後

宴宵遽尋程氏妹喪于

武昌情連發蒙自免去陵

仲秋至冬在官八十餘日因

事順心篤篇曰歸去來兮

乙巳歲十一月也

歸去來兮田園將蕪胡不歸

既自以心為形役奚惆悵而

獨悲悟已往之不諫知來者

之可追寔迷途其未遠覺
今是而昨非舟遙遙以輕颺
風飄飄而吹衣問征夫以前路
恨晨光之喜微乃瞻衡宇
載欣載奔童僕歡迎稚子
候門三逕就荒松菊猶存

携幼入室有酒盈樽引壺

觴以自酌眄庭柯以怡顔倚

南窗以寄傲審容膝之易

安園日涉以成趣門雖設而

常開策扶老以流憩時矯

首而遐觀雲无心以出岫鳥倦

飛而知還景翳翳以將入撫孤松

而盤桓歸去來兮請息交

以絕遊世與我而相違復駕

言兮焉求悅親戚之情話樂

琴書以消憂農人告余以春

及將有事于西疇或命巾車

或棹孤舟既窈窕以尋壑亦
崎嶇而經丘木欣欣以向榮泉涓
涓而始流善萬物之得時感吾生
之行休已矣乎寓形宇內復
幾時曷不委心任去留胡為
乎遑遑欲何之富貴非吾願帝鄉不

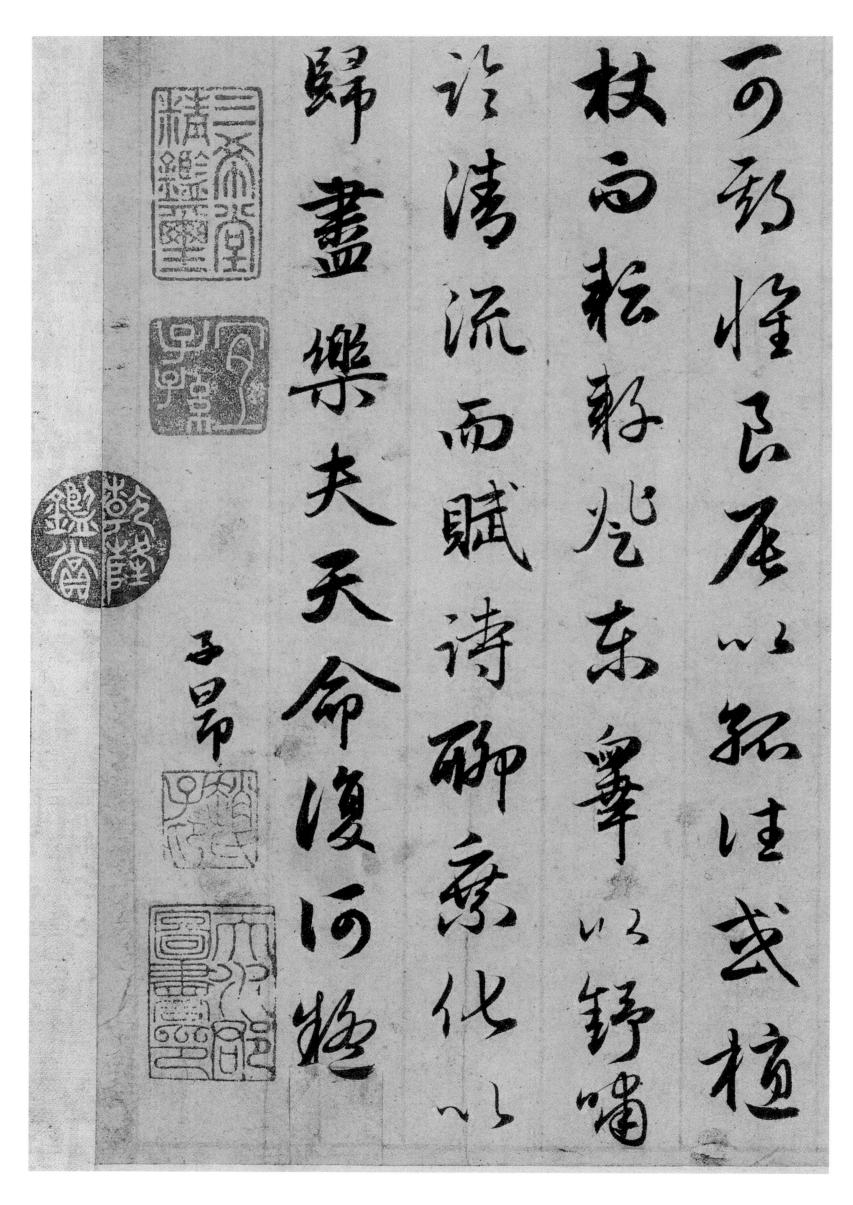

懷良辰以孤往，或植杖而耘耔。登東皋以舒嘯，臨清流而賦詩。聊乘化以歸盡，樂夫天命復奚疑。

子昂

出師表

帝創業未半而中道崩殂今天
下三分益州疲弊此誠危急存亡之秋
也然侍衛之臣不懈於內忠志之士
忘身於外者蓋追先帝之殊遇欲報
之於陛下也誠宜開張聖聽以光先

愚以為營中之事悉以咨之必能使

行陳和睦優劣得所親賢臣遠小人

此先漢所以興隆也親小人遠賢臣此

後漢所以傾頹也先帝在時每與臣

論此事未嘗不歎息痛恨於桓靈也

侍中尚書長史參軍此悉貞良死節

之臣陛下親之信之則漢室之隆可

計日而待也臣本布衣躬耕於南陽

苟全性命於亂世不求聞達於諸侯

先帝不以臣卑鄙猥自枉屈三顧臣於

草庵之中諮臣以當世之事由是感

激遂許先帝之驅馳後值傾覆受

任於敗軍之際奉命於難難之間

爾來廿有一年矣先帝知臣謹慎臨

崩寄臣以大事也受命以來夙夜

憂懼恐付託不效以傷先帝之明故

五月渡瀘深入不毛今南方已定甲

兵已足當獎帥三軍北定中原庶

驽钝攘除姦凶興復漢室還于

舊都此臣之所以報先帝而忠陛下之

職分也至於斟酌損益進盡忠言

則攸之褘允之任也願陛下託臣以討賊

興復之效不效則治臣之罪以告先帝

之靈責攸之褘允等之慢以彰其慢

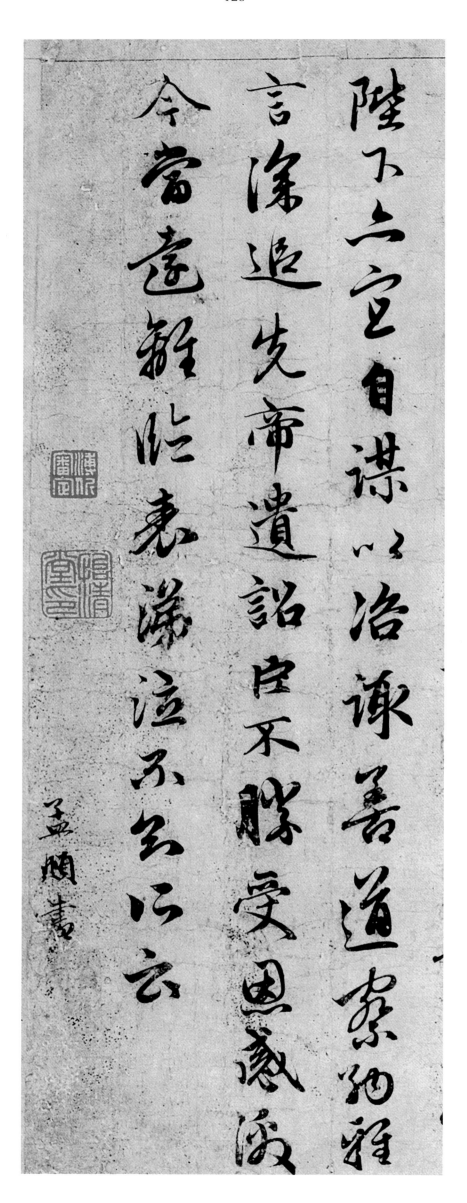

陛下亦宜自謀以咨諏善道察納雅
言深追先帝遺詔臣不勝受恩感激
今當遠離臨表涕泣不知所云

孟頫書

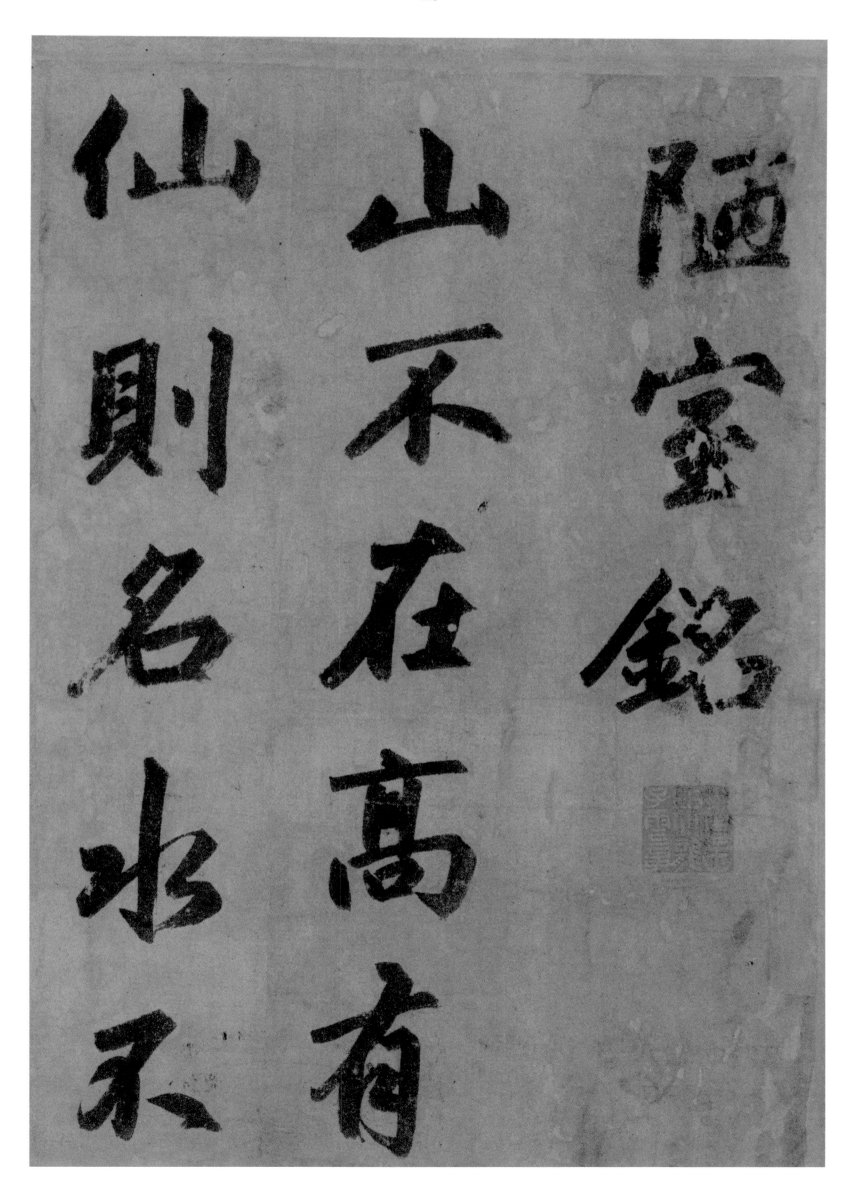

陋室銘

山不在高有

仙則名水不

維吾靈在
善德此深
惟馨是有
德陋龍
室則
苔

痕上階綠草

色入簾青昔談

唉香鴻儒往

苔痕上階綠草色入簾青談笑有鴻儒往來無白丁可以調素琴閱金經無絲竹之

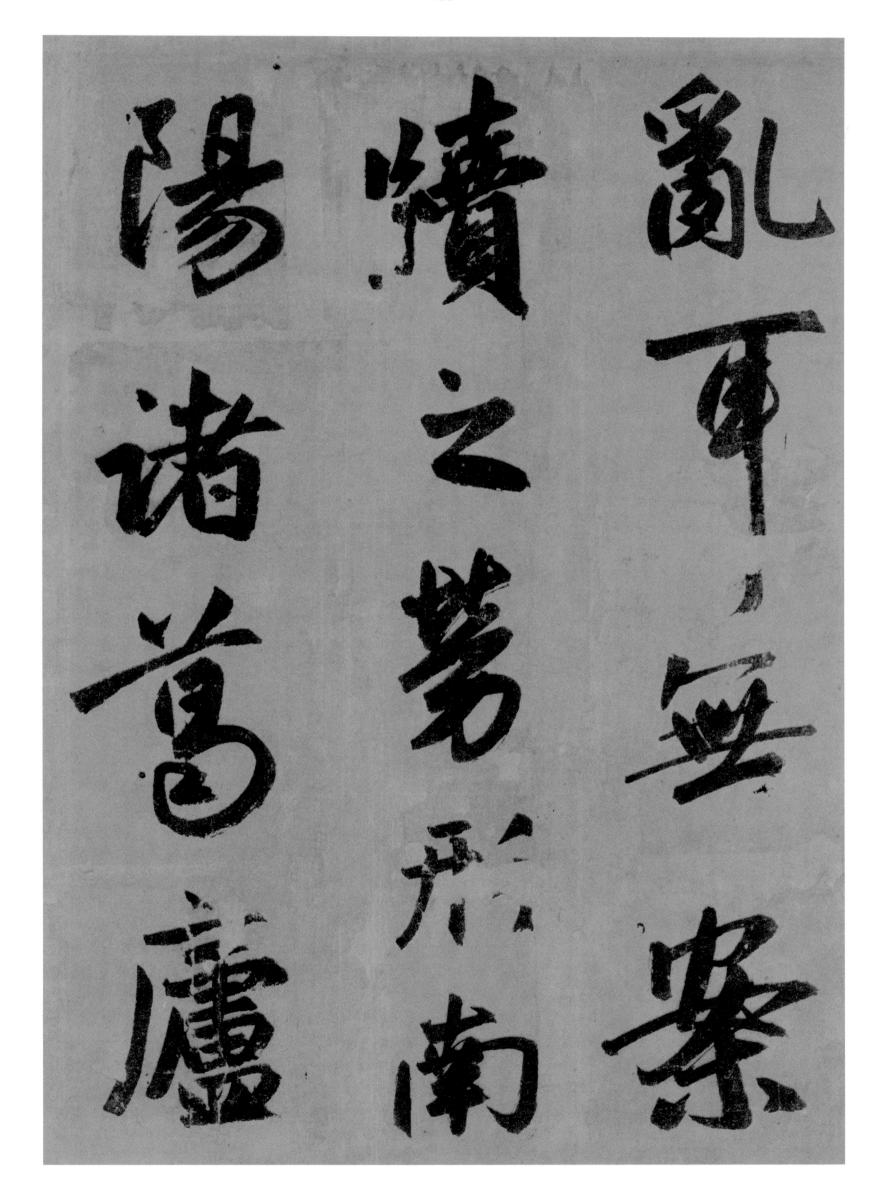

亂軍無案
牘之勞形南
陽諸葛廬

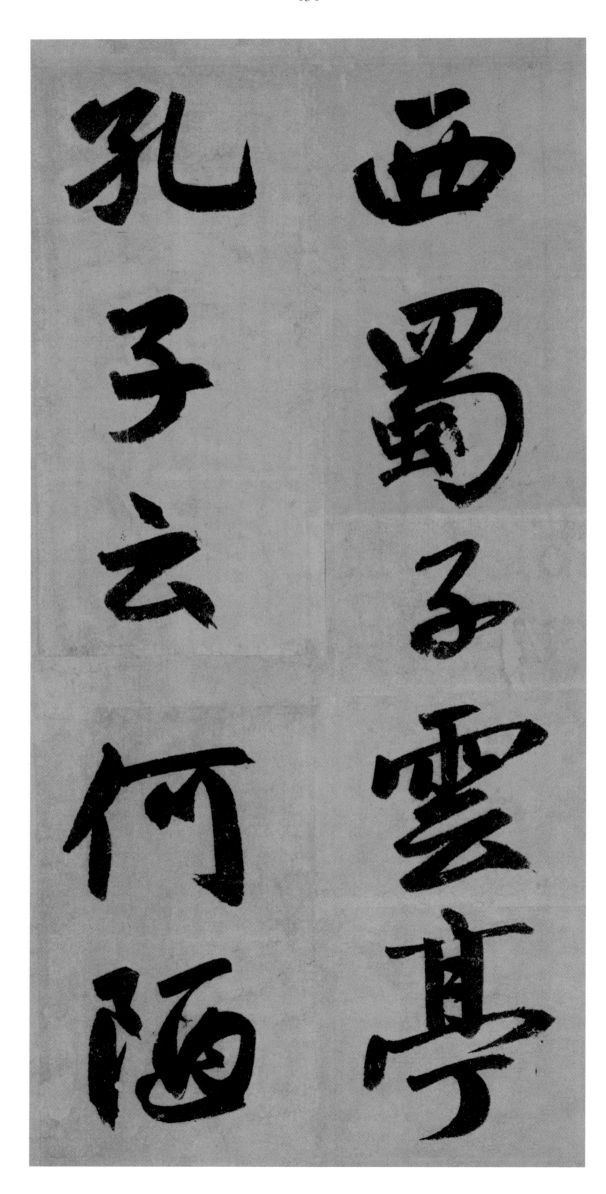

西蜀子雲亭

孔子云何陋

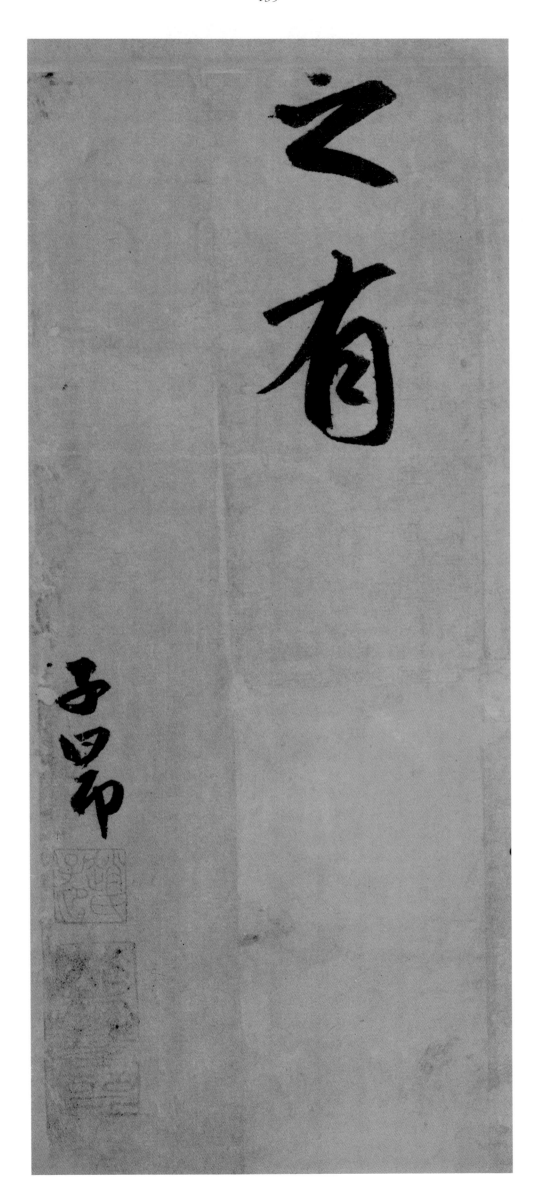

般若波羅蜜多心經

觀自在菩薩行深般若波羅蜜

多時照見五蘊皆空度一切苦厄

舍利子色不異空空不異色色即

是空空即是色受想行識亦復

如是舍利子是諸法空相不生不滅

不垢不淨不增不減是故空中無

色無受想行識無眼

耳鼻舌身意無色聲香味觸法無眼界乃

至無意識界無無明

亦無無明盡乃至無老死亦無老死盡無

苦集滅道無智亦無得以無所

罣礙故菩提薩埵依般若波羅蜜

多故心無罣礙無罣礙故無有恐

怖遠離顛倒夢想究竟涅槃

三世諸佛依般若波羅蜜多故

得阿耨多羅三藐三菩提故知

般若波羅蜜多是大神呪是大

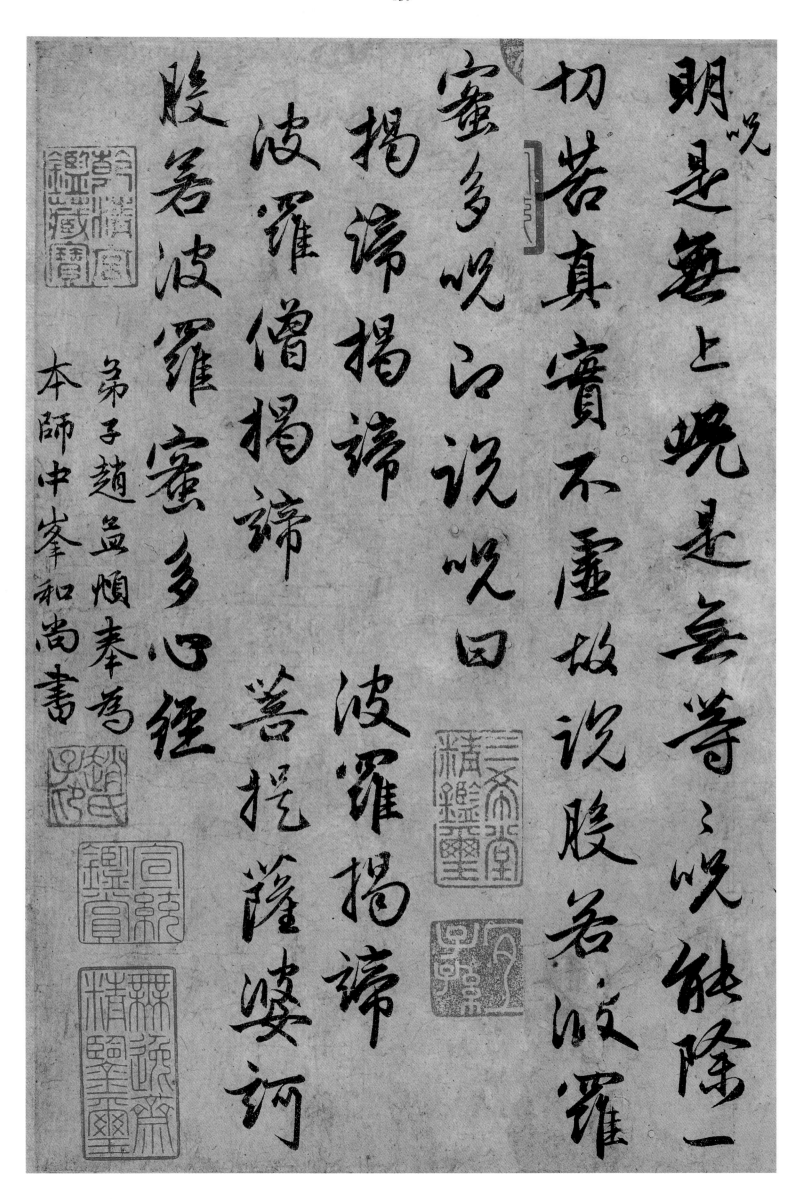

明呪是無上呪是無等之呪能除一切苦真實不虛故說般若波羅蜜多呪即說呪曰

揭諦揭諦波羅揭諦波羅僧揭諦菩提薩婆訶

般若波羅蜜多心經

弟子趙孟頫奉為本師中峯和尚書

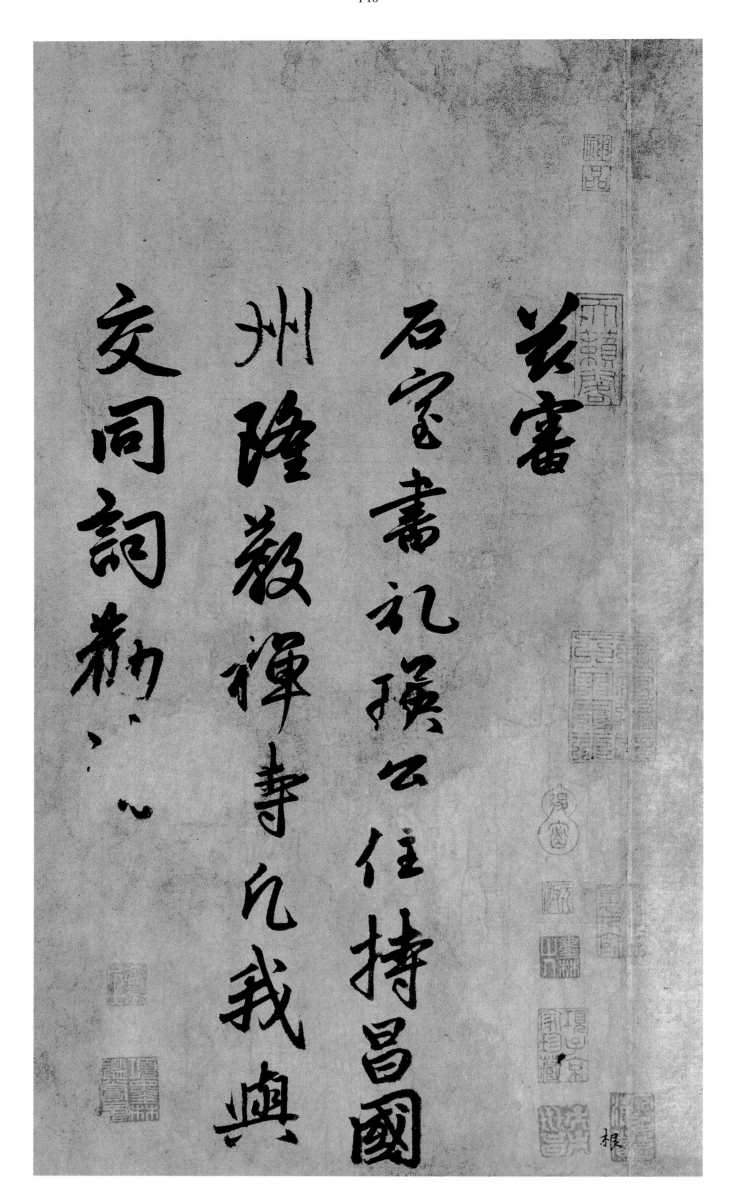

去審

石室書札撰公住持昌國

州隆教禪寺凡我與

交同詞勤。。

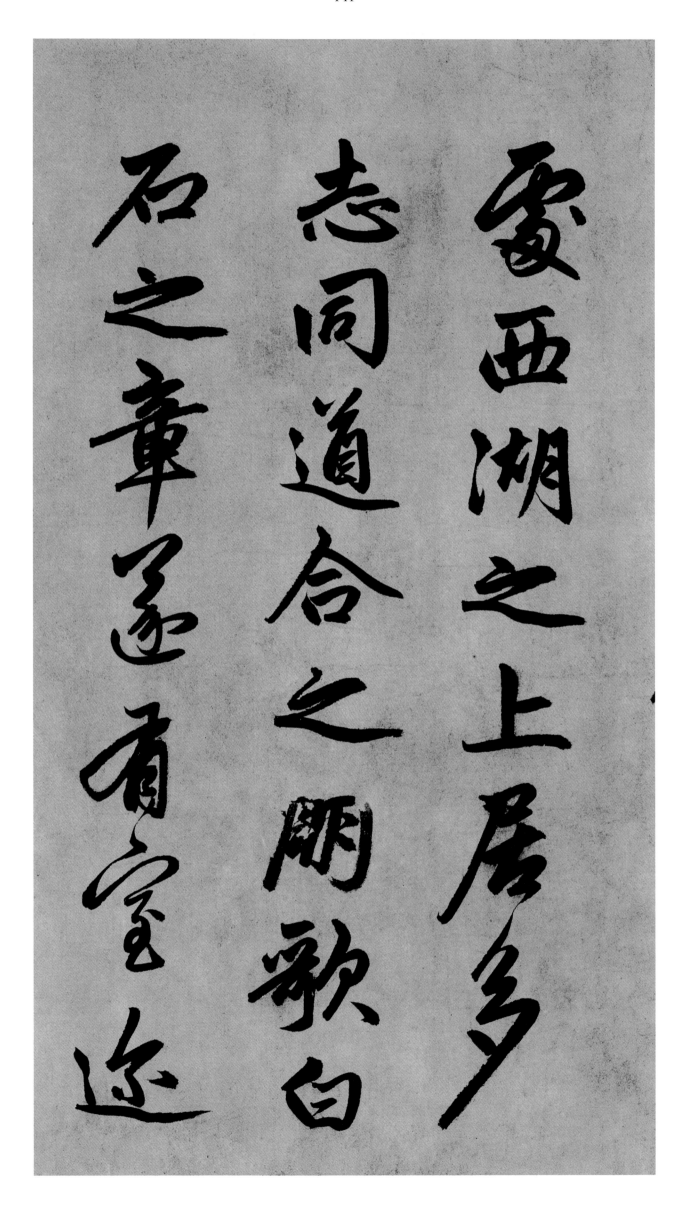

蜜西湖之上居多
志同道合之閒歌白
石之章逐有室之途

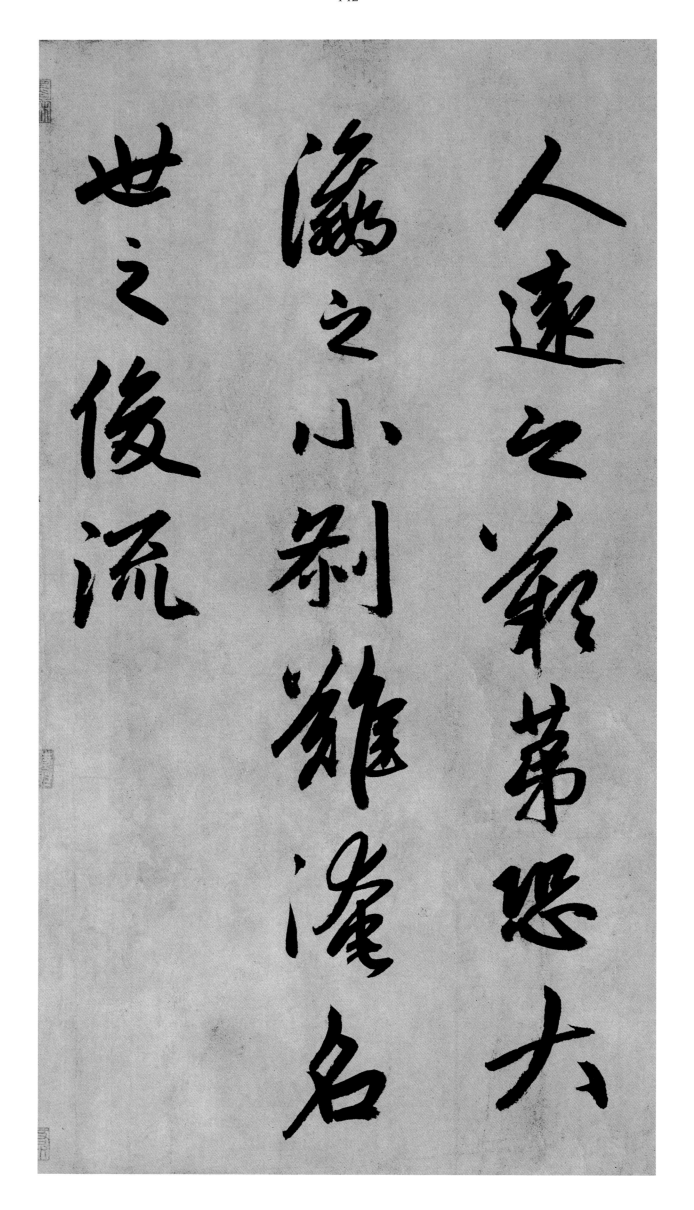

人遠之範弟愍大
瀛之小剎雖瀛名
世之俊流

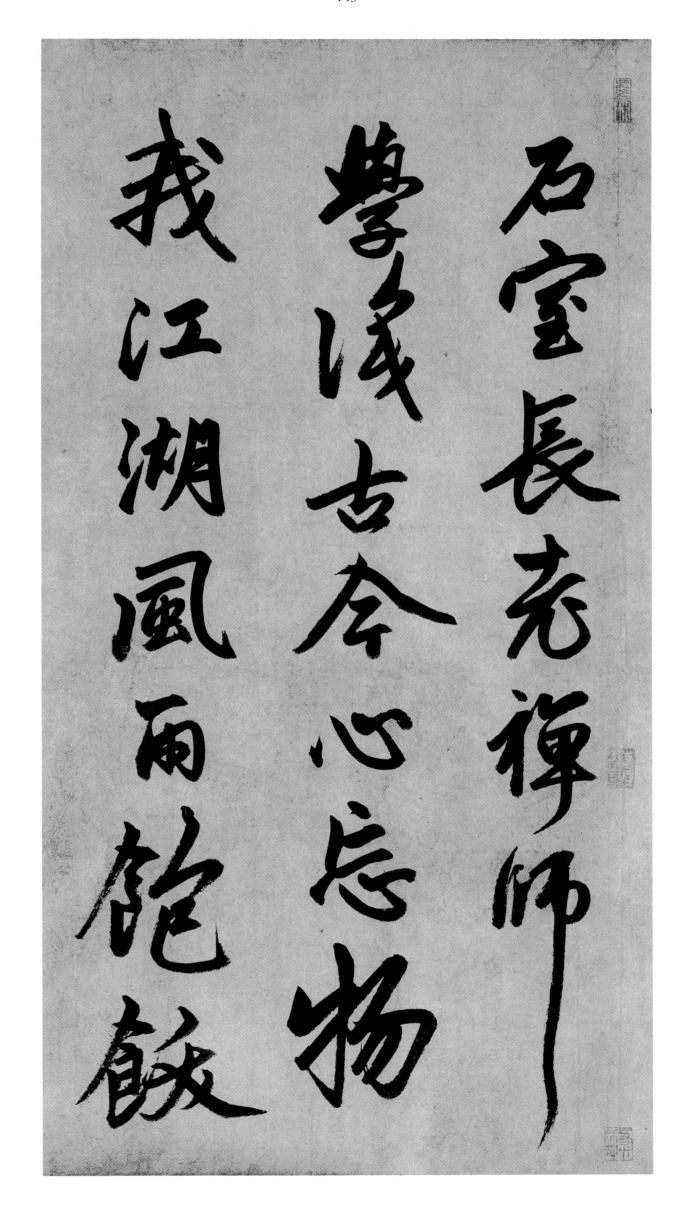

石室長老禪師
學淺古今心忘物
我江湖風雨飽飯

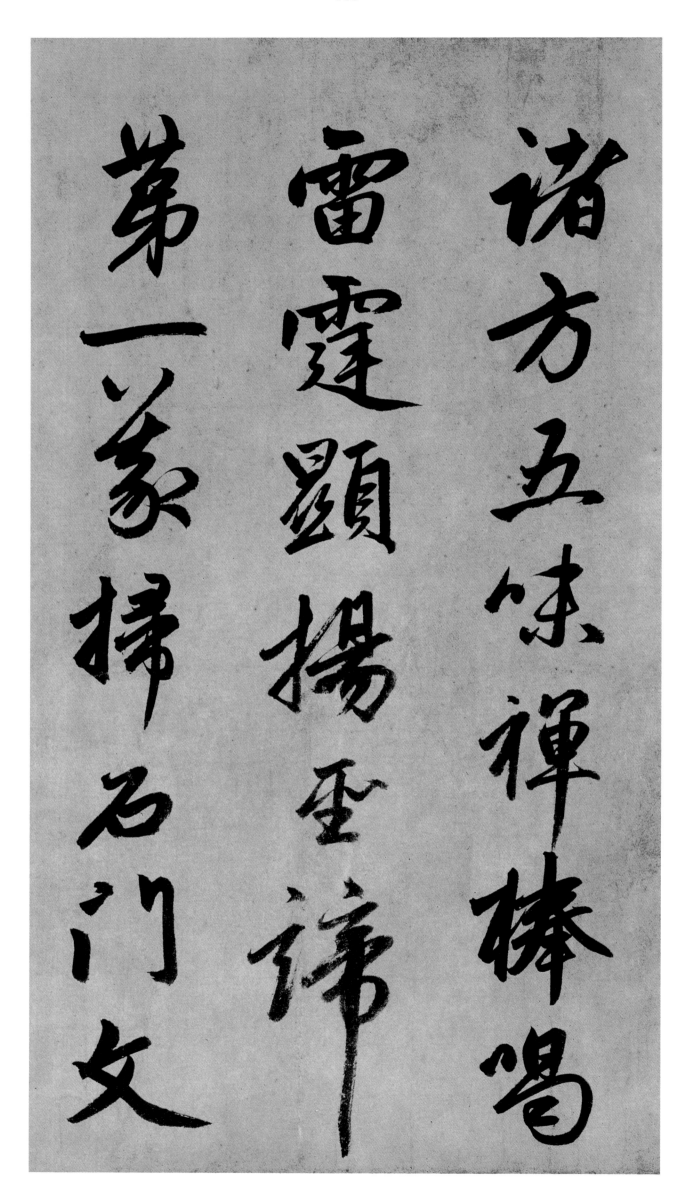

诸方五味禪棒喝

雷霆顯揚至諦

第一義掃石門文

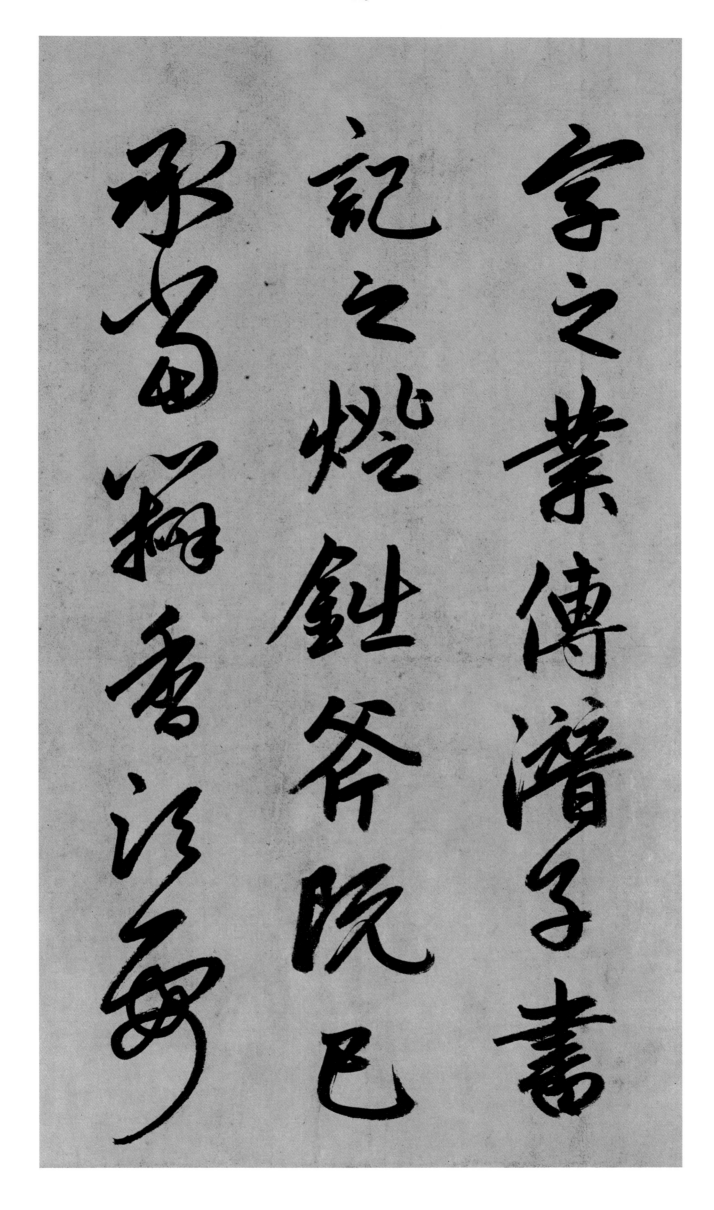

字之業傳潛字書
記之悅鉥笭院已
承留霸香法尋

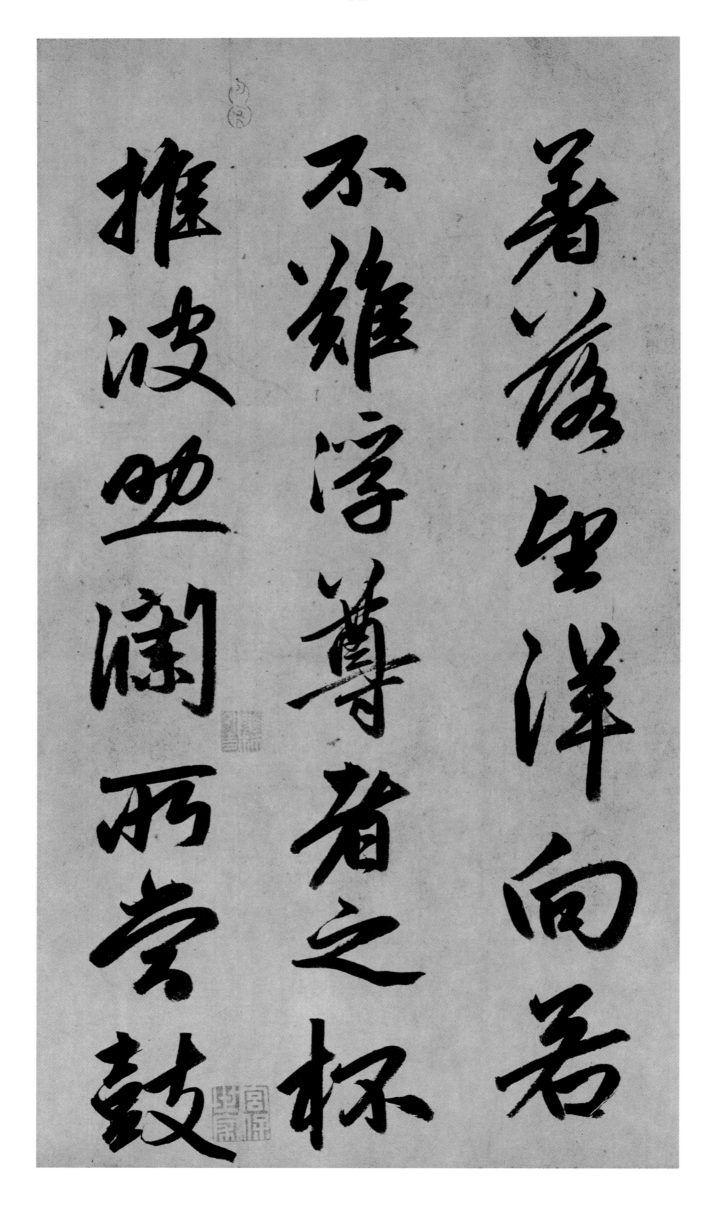

菩薩望洋而莫
不難浮尊者之杯
推波助瀾而莫
鼓

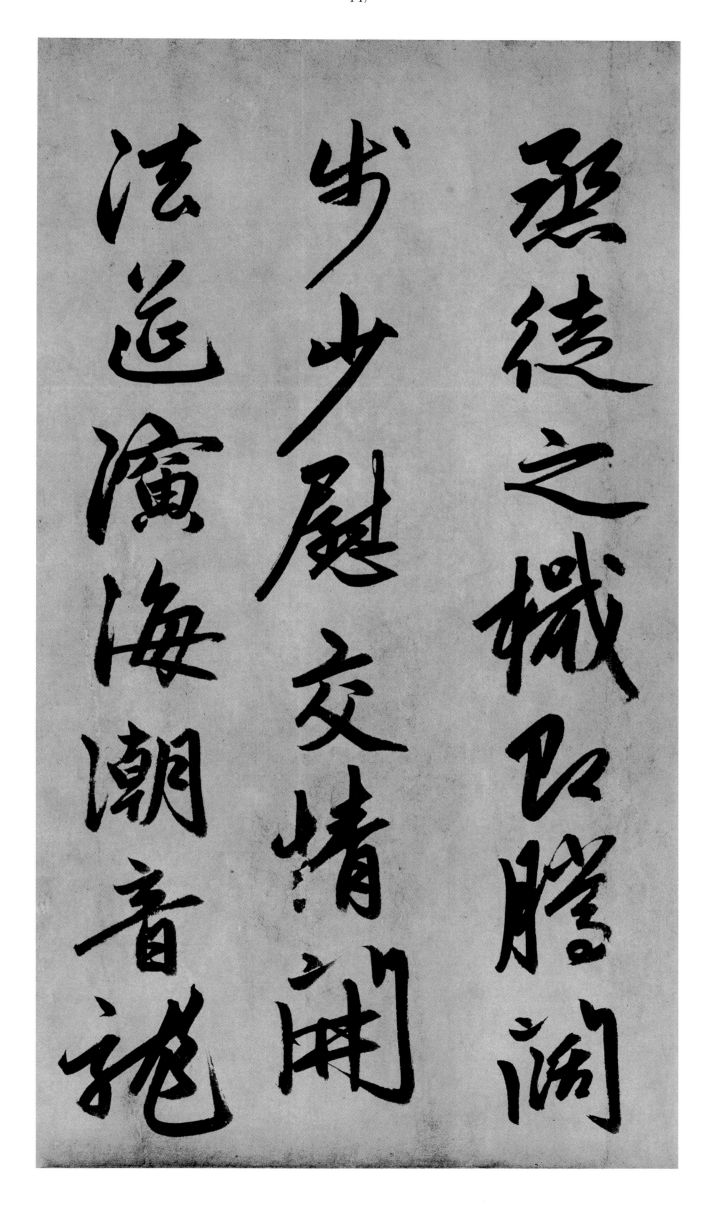

恐德之機以滕洞
步少慰交情開
法運演海潮音龍

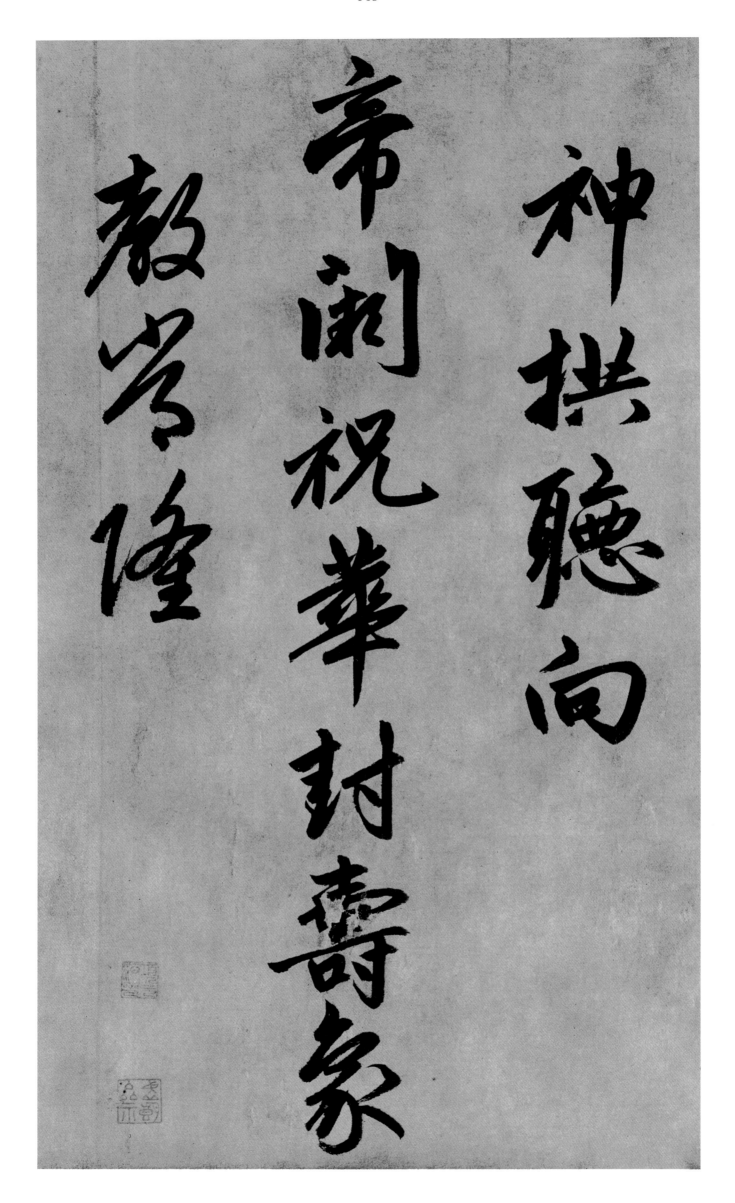

神拱聽向

帝闕祝華封壽象

教岩隆

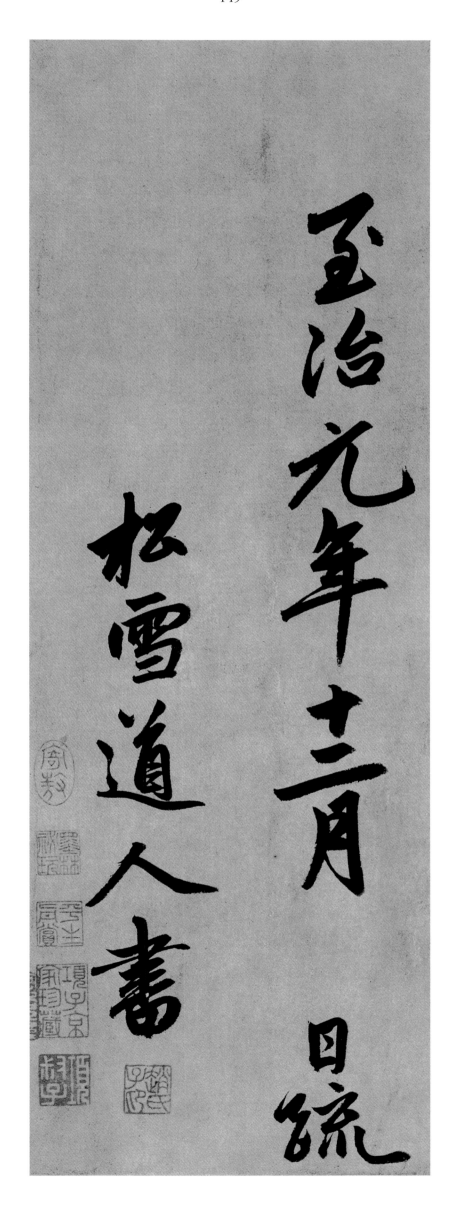

至治元年十二月　日疏

松雪道人書

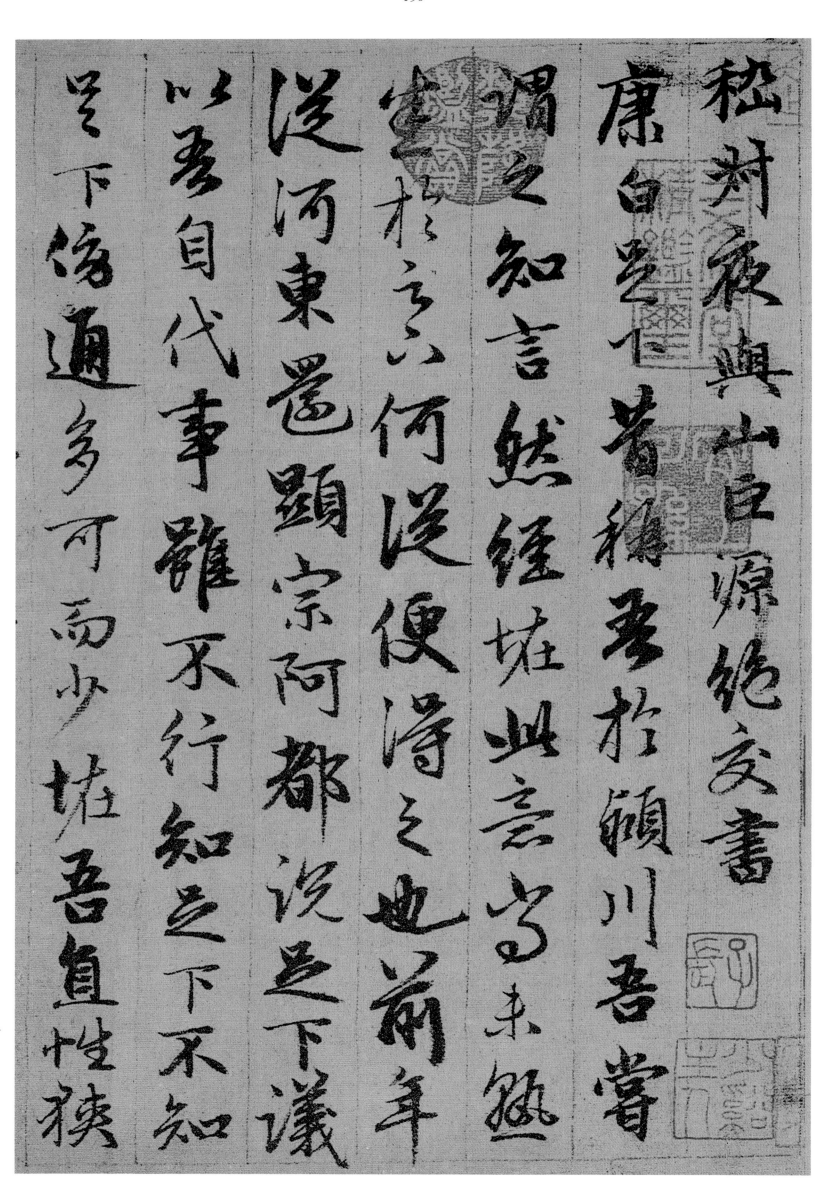

嵇叔夜與山巨源絕交書

康白足下昔稱多於頴川吾嘗

謂之知言然經怪此足末然

求之何從便得之也前年

從河東還顯宗阿都說足下議

以吾自代事雖不行知足下不知

足下絛通多可而少性狹

中多所不堪偶與足下相知耳
間聞足下遷場雖不喜足之心慮
庖人之獨割引尸祝以自助手薦
竊刀俎之羶腥故真為足下陳
其可召吾著讀書得並不之人
或謂無之今乃悟其真有足性
苟以不堪真不可強之空語同知

有達人無兩不堪而不殊路而俱

不失正與一世同其波流而悔吝

不生乎老子莊周吾之師也親

居賤職楊柳不直東方朔達人也

安乎卑位吾豈敢短之哉又仲尼

兼愛不羞執鞭子文無慍卿相而

三登令尹是乃君子思濟物之意

此所謂達人能兼善而不渝宇
則自得而無悶以此觀之故堯
舜之君世許由之巖栖子房之佐
漢接輿之行歌其揆一也仍瞻
歎其可謂能遂其志者故君
百行殊塗而同致循性而動
各附而安故有處朝廷而不

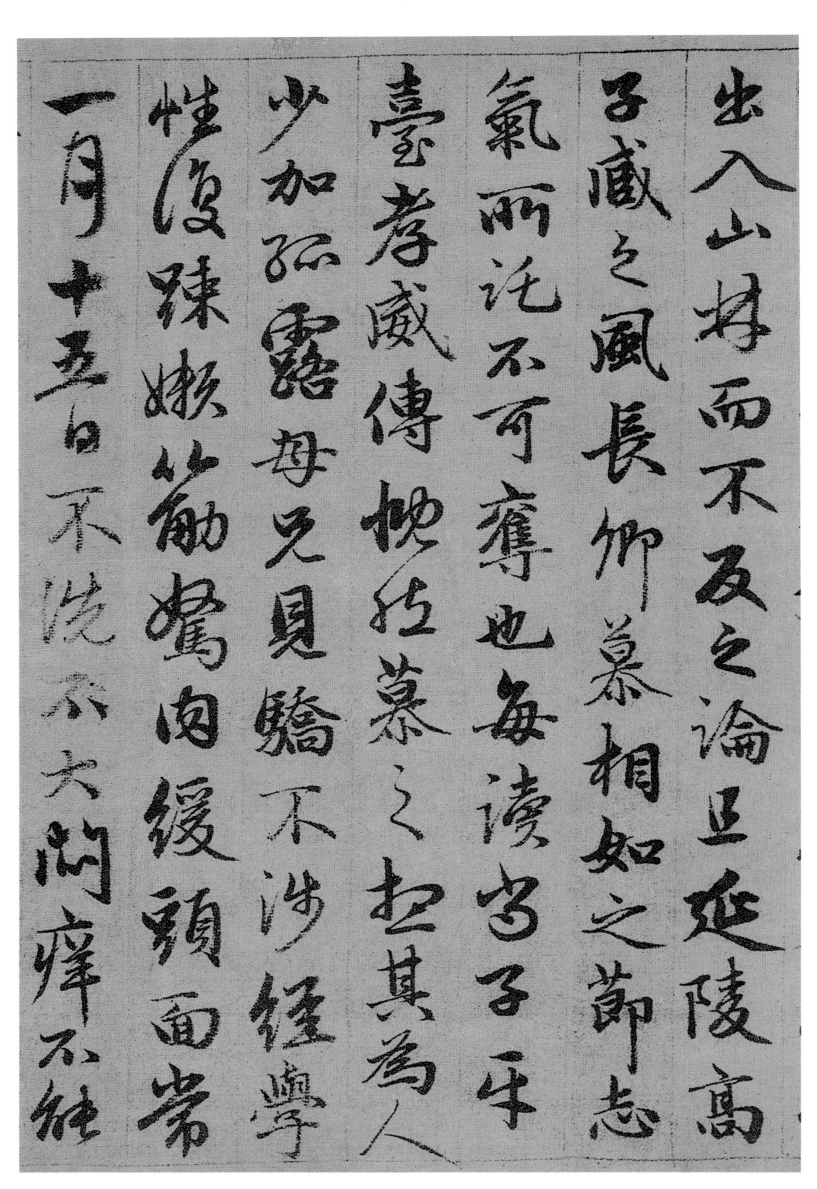

出入山林而不反之論亞延陵高

子臧之風長卿慕相如之節志

氣而託不可奪也每讀尚子平

臺孝威傳慨然慕之拟其為人

少加孤露母兄見驕不涉經學

性復疎嬾筋駑肉緩頭面常

一月十五日不洗不大悶痒不能

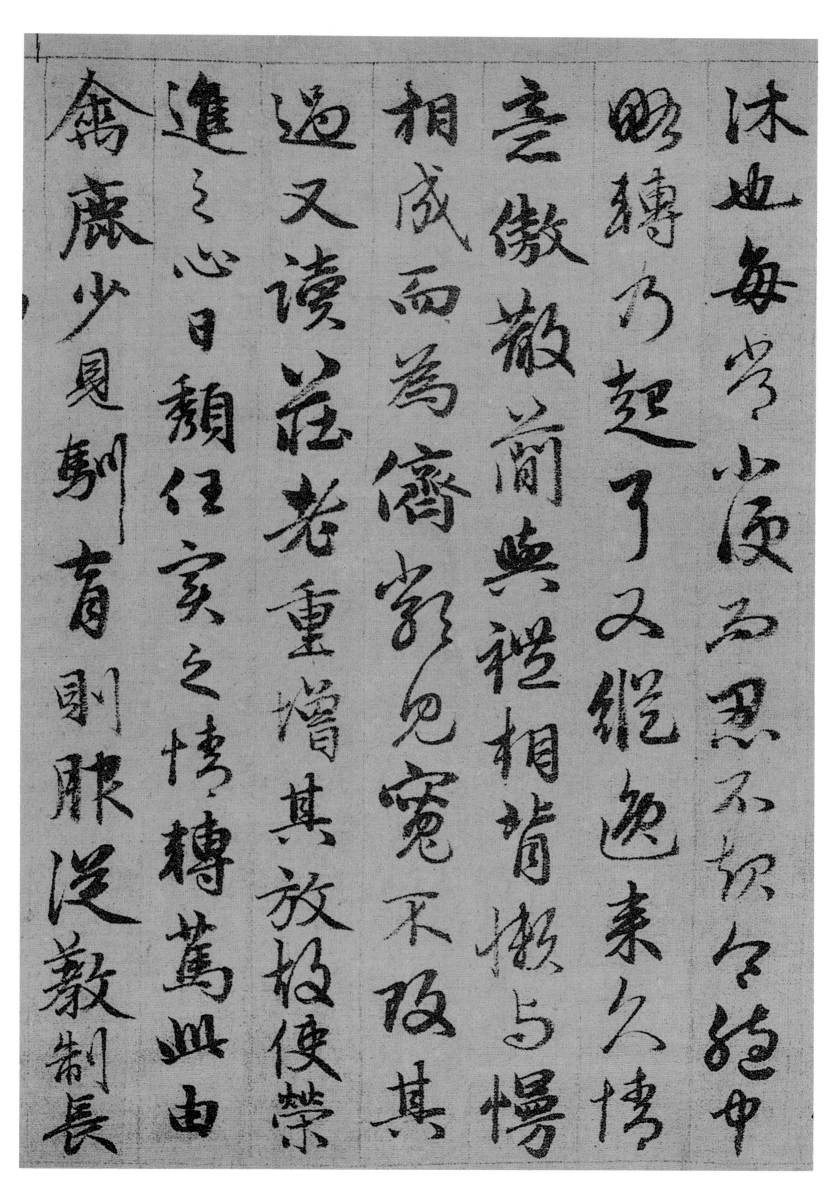

休也每常小便而忍不起令胞中
略轉乃起矣又縱逸來久情
意傲散簡與禮相背懶與
相成而為儒所見寬不攻其
過又讀莊老重增其放故使榮
進之心日頹任實之情轉篤此由
禽鹿少見馴育則服從教制長

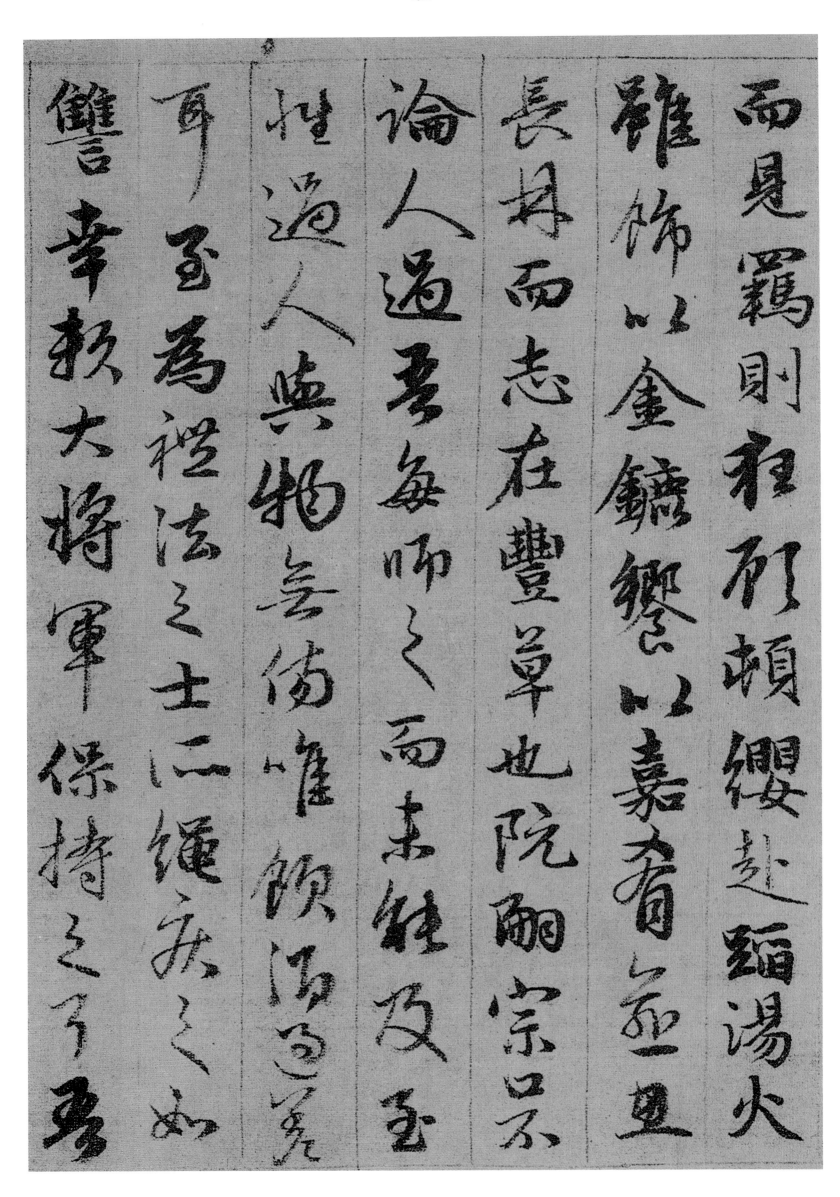

而見覊則狂顧頓纓赴蹈湯火

雖飾以金鑣饗以嘉肴踰思

長林而志在豐草也阮嗣宗口不

論人過吾每師之而未能及至

性過人與物無傷惟飲酒過差耳

至為禮法之士所繩疾之如

讎幸賴大將軍保持之耳以

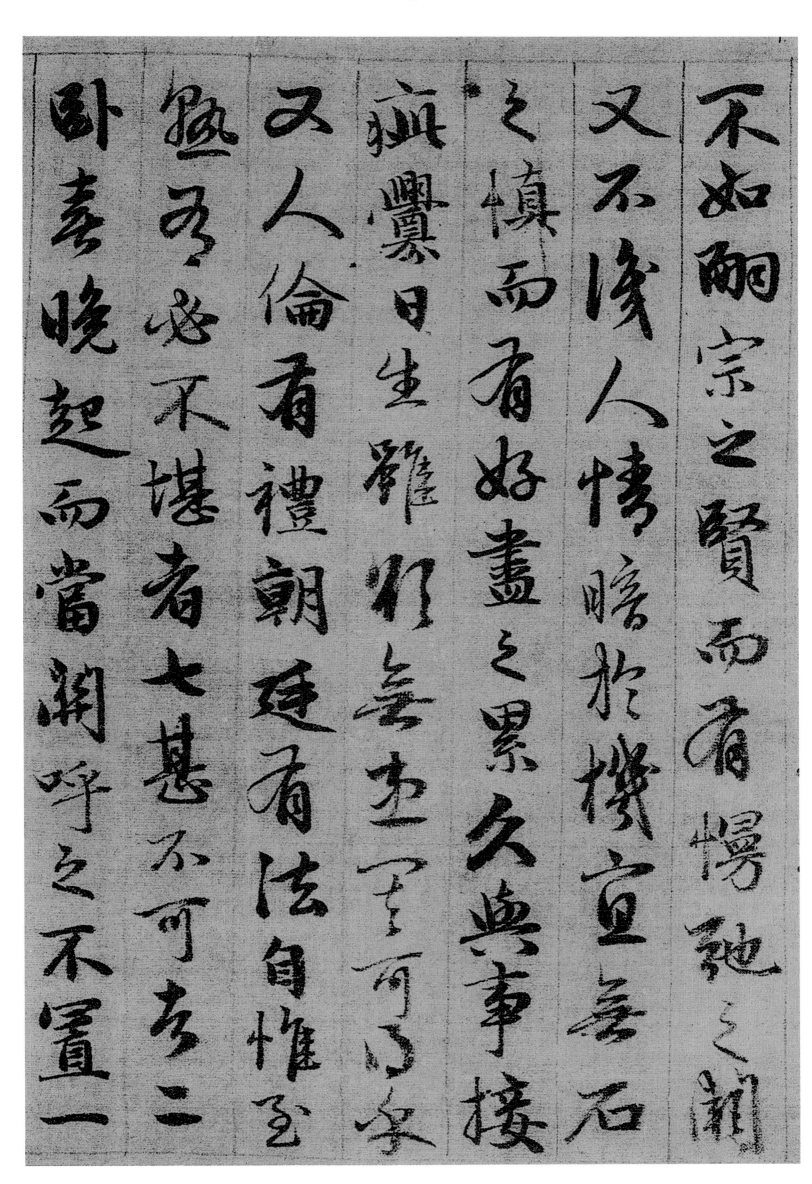

不如嗣宗之賢而有慢弛之闕
又不後人情暗於機宜無石
之慎而情好盡之累久與事接
疵釁日生雖倍無遂至可以營
又人倫有禮朝廷有法自惟至
熟乃必不堪者七甚不可者二
臥喜晚起而當關呼之不置一

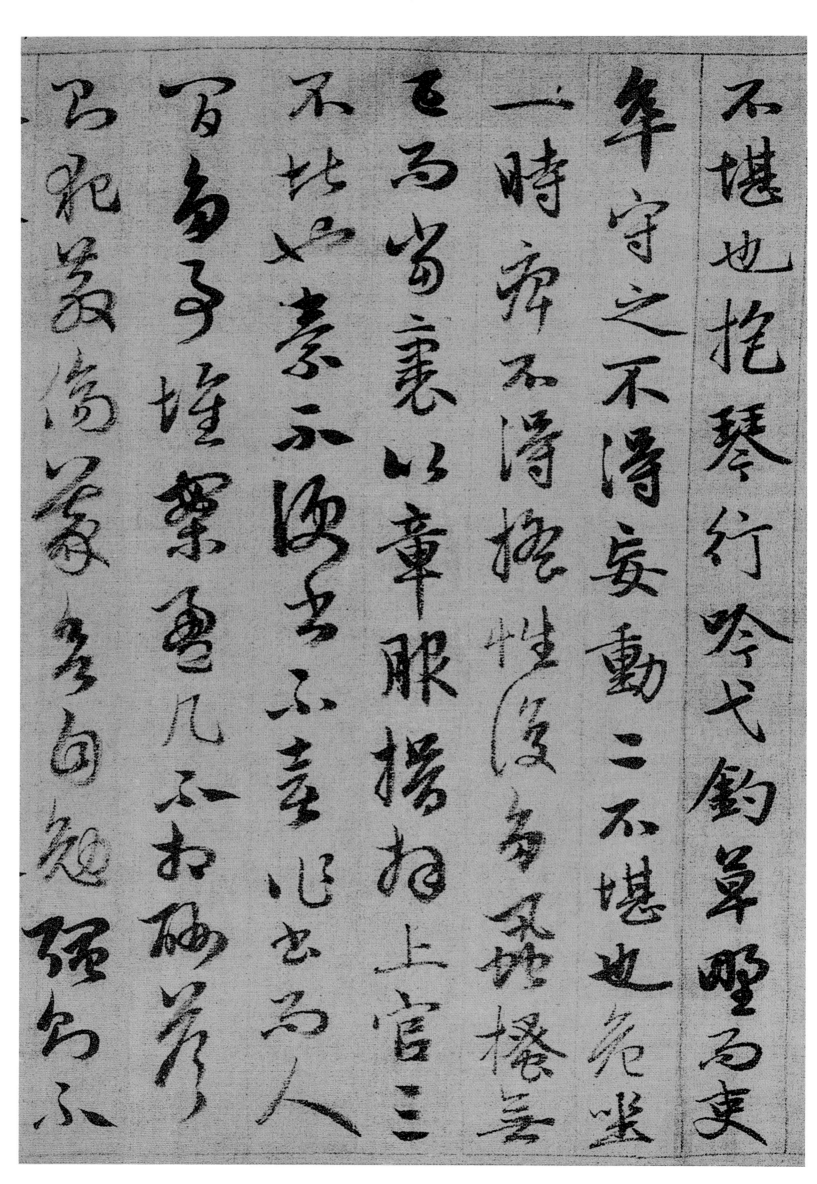

不堪也抱琴行吟弋
牟守之不得妄動二不堪也危坐
一時痺不得搖性復多蝨
二為當裹以章服揖拜上官三
不堪又素不喜弔喪心出為人
百亶慰察魚几不於硯若
己能詭篇譽篇自題強內不

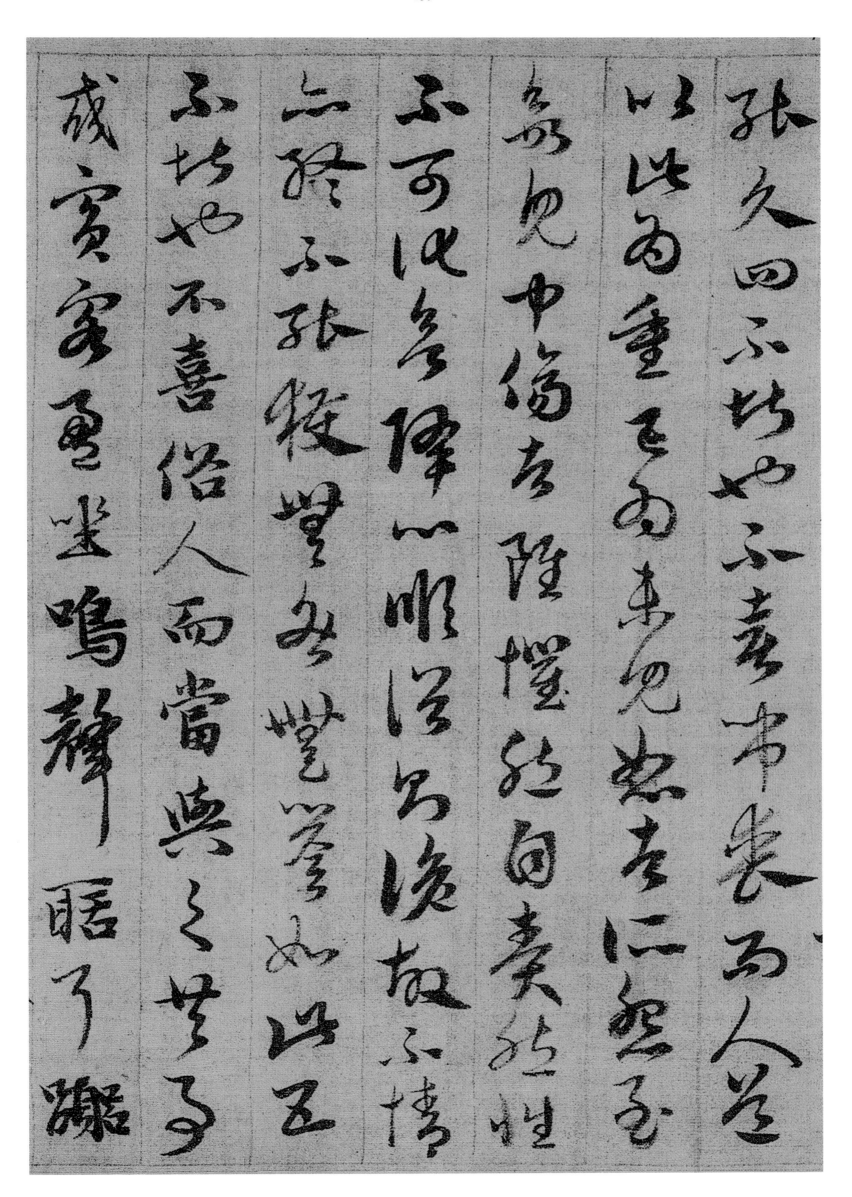

張久而不堪也不喜弔
喪而人道以此為重己
為見怨中宿中倍信己
為見中倍信己隆憚於
自責然性不可化欲降
止所不違己常嘗如此
不可況參摩一明矣又
人倫有禮朝廷有法張
不強己不喜俗人而當與之共
事或賓客盈坐鳴靜嘩了囃

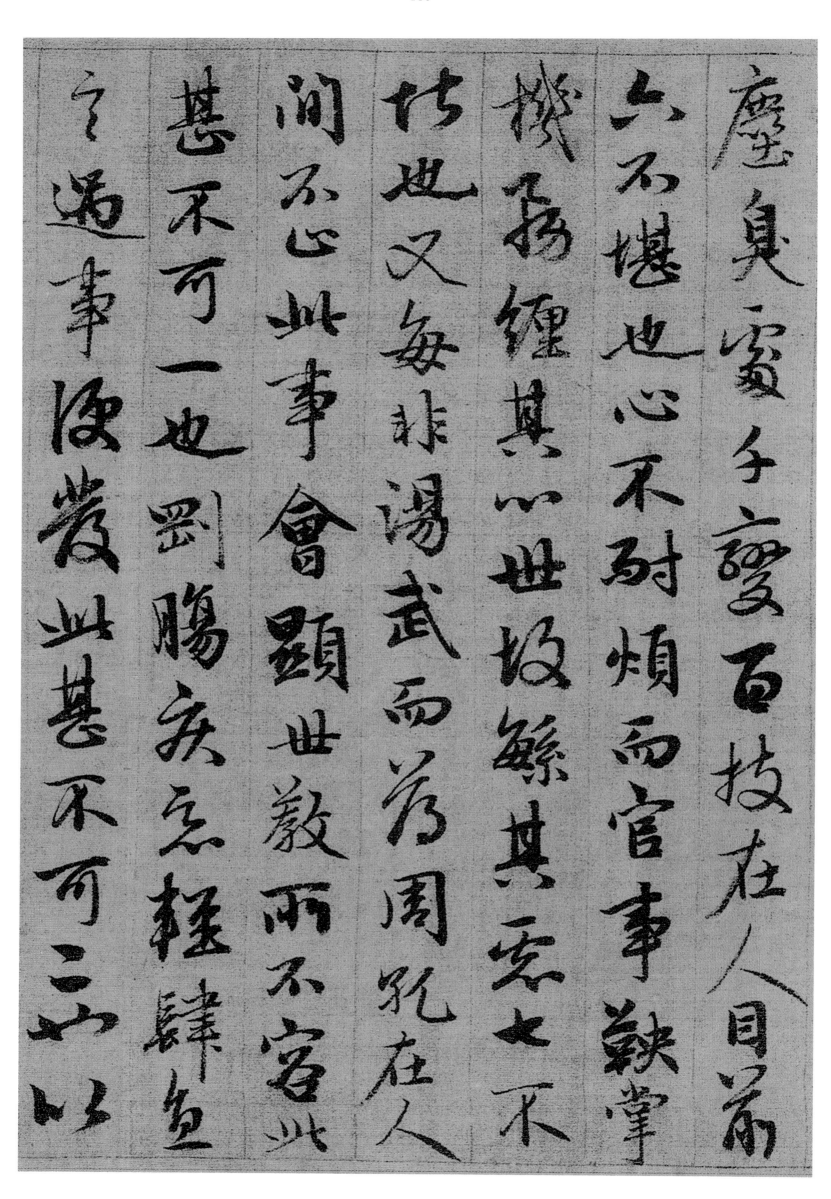

麝臭薰子遶百技在人目前
六不堪也心不耐煩而官事鞅掌
機務纏其心世故繁其慮七不
堪也又每非湯武而薄周孔在人
間不必如此事會顯世教而不宜此
甚不可一也剛腸疾惡輕肆直言
之遇事便發此甚不可二也以

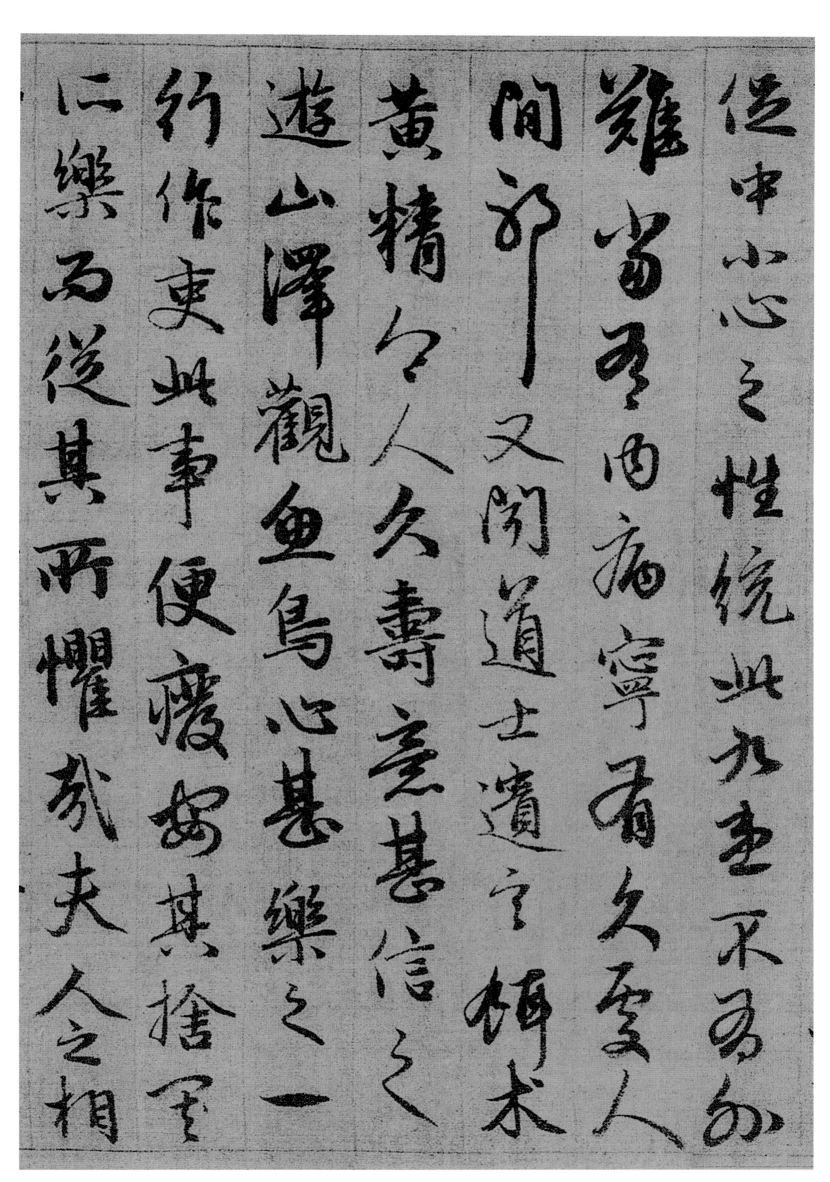

但使愁之情性緩此以至不為知
難當由西病寧者久望人
間耶又聞道士遺言餌术
黃精令人久壽意甚信之
遊山澤觀魚鳥心甚樂之一
行作吏此事便廢安其捨室
以樂而從其兩憚哉夫人之相

知貴賤而悉之，萬
不偪伯成子高含其崇也，仲尼
不假蓋子夏護其短也。此
乳明不偪允宜以入蜀華子魚不
強務安以卿和此可謂孔相輕
如此相去如志見直木必不可
以為輪曲木必不可以為桶盡不

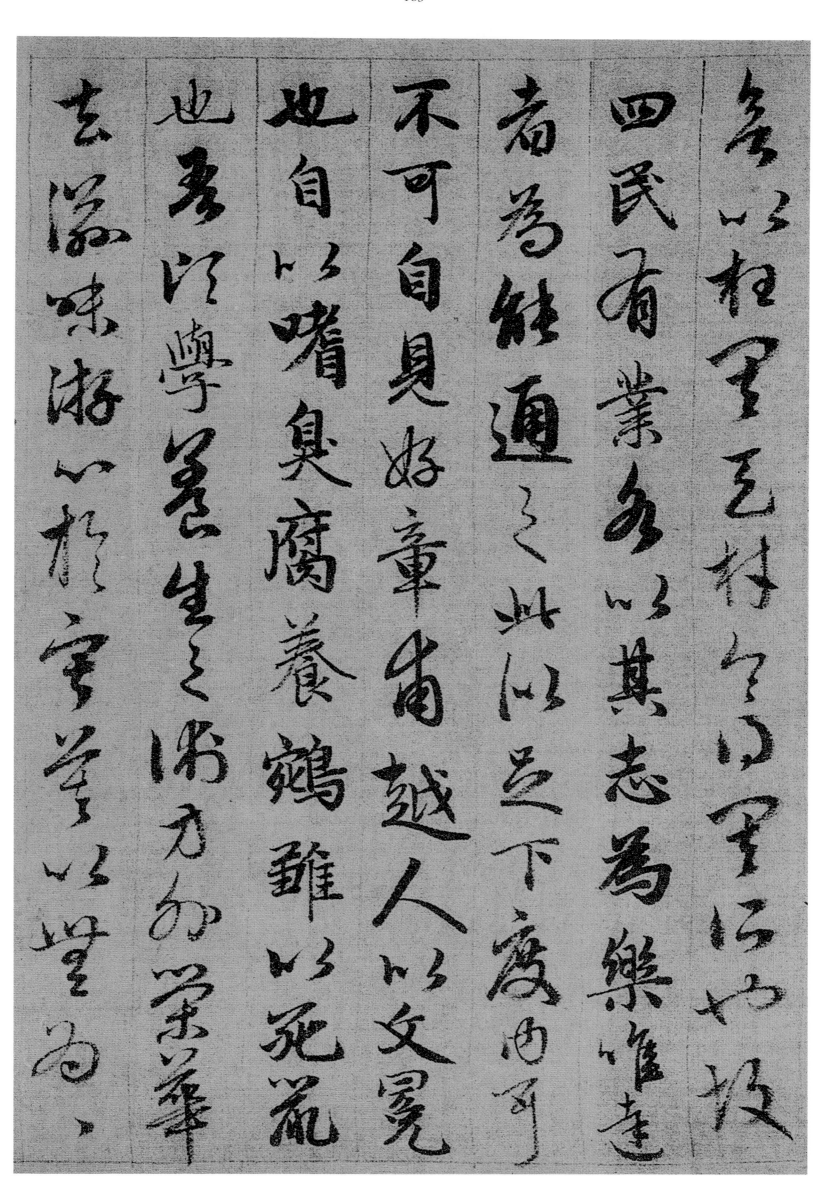

参以柑罕玉枝令心罕行也投
西民有業多以其志為樂雖進
者為能通之此似之下廣西可
不可自見好章甫越人以文冕
也自以嗜臭腐養鵷雛以死鼠
也吾珆學署生之獻方而罘以華
吾溫味游心棲室筆以望為

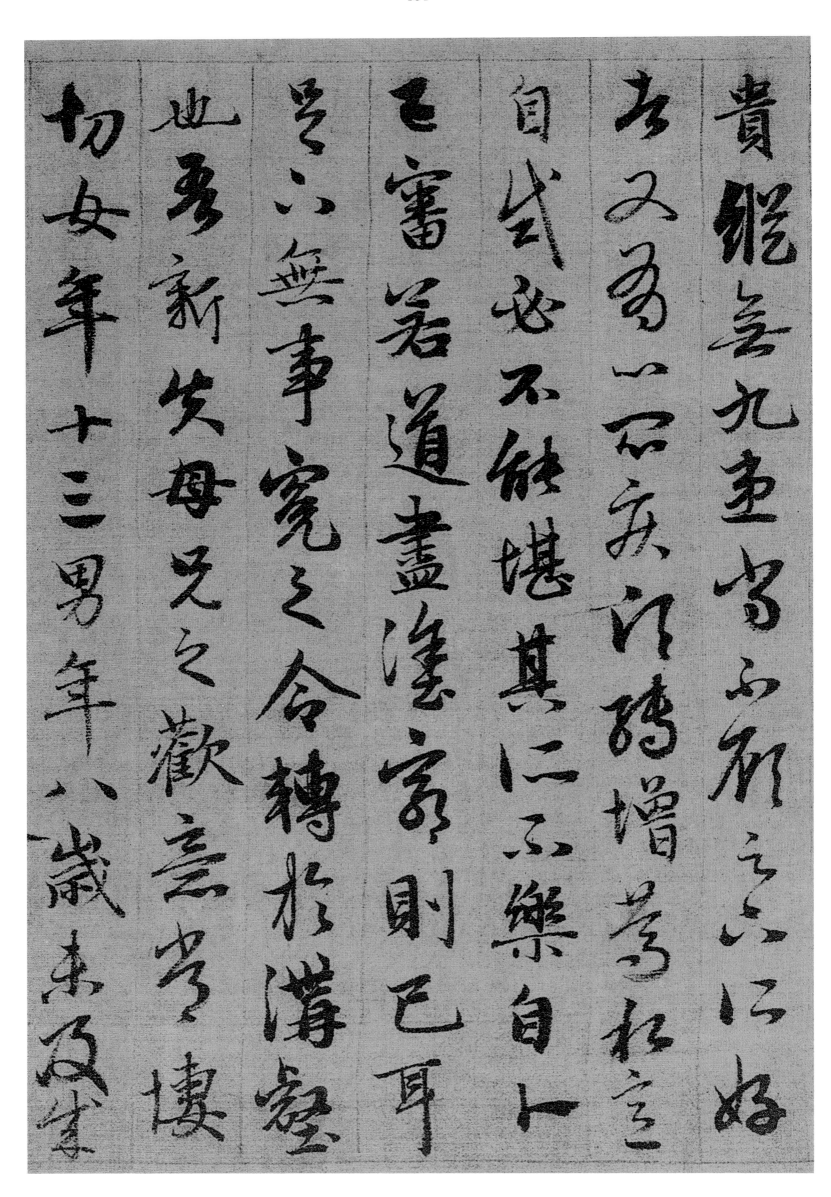

貴賤無九主當心所不好

志又為心所不耐唯增其為松言

自此必不耐堪其二不樂自卜

已審若道盡進高則已耳

又不無事寬之合轉於潛壑

此事新失母兄之歡言恃懷

切女年十三男年八歲未及冠

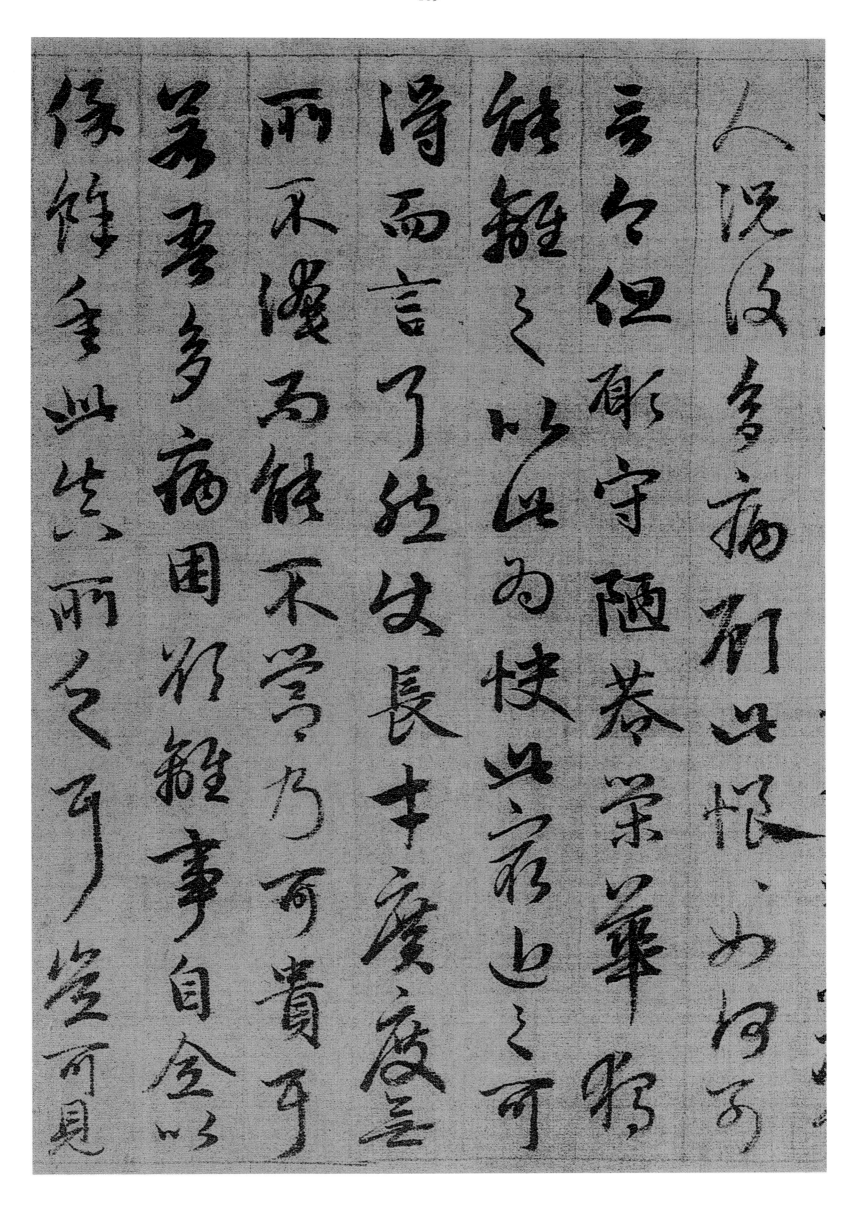

人說役每病羸此恨
言之但怨守陋恭榮華矣
雖遇之以此為快此所也之可
得而言了欲使長才廣度無三
而不壞為能不堪乃何責了
第多病田於雜事自全以
修全此次而之可盡可見

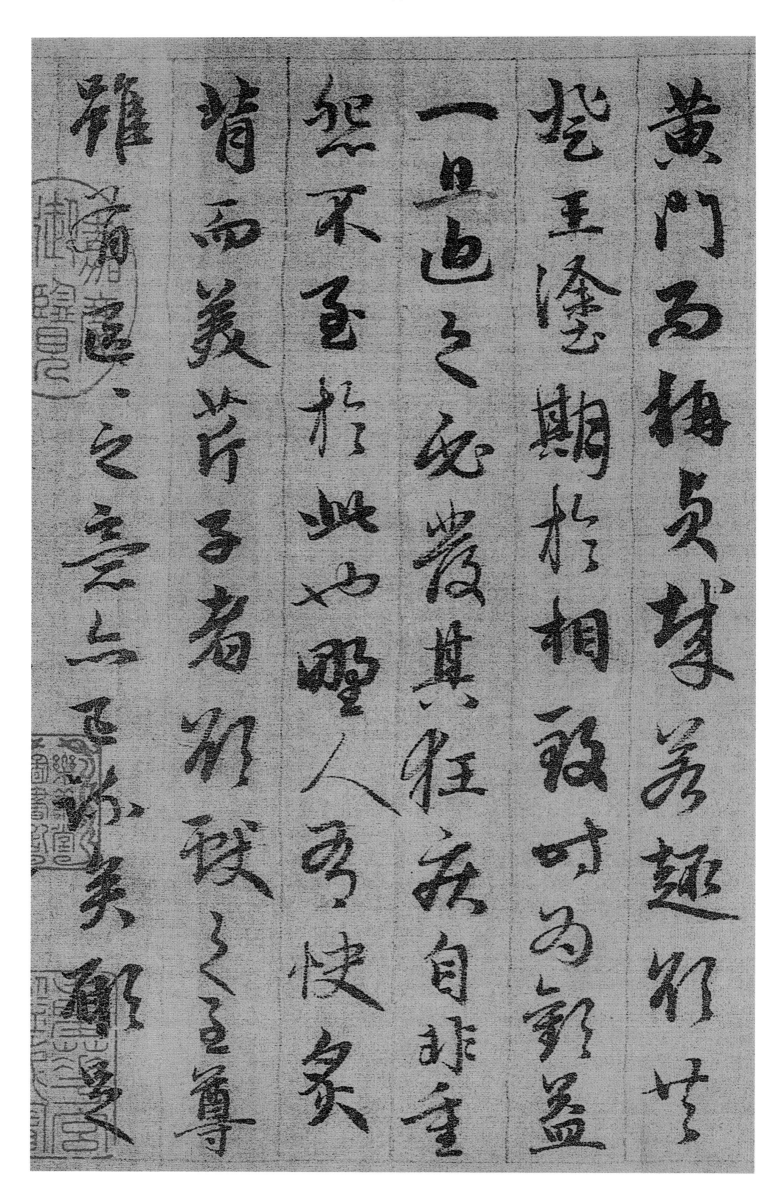

黃門而梅其芳趣者也

睹藝玉漆寧期於相致以為郭監

一旦迫之免鬱其狂疾自非重

怨不至於此也間人事快象

皆而義芹子者於毆之至尊

雜喷遞之言以平徐美郡馬文

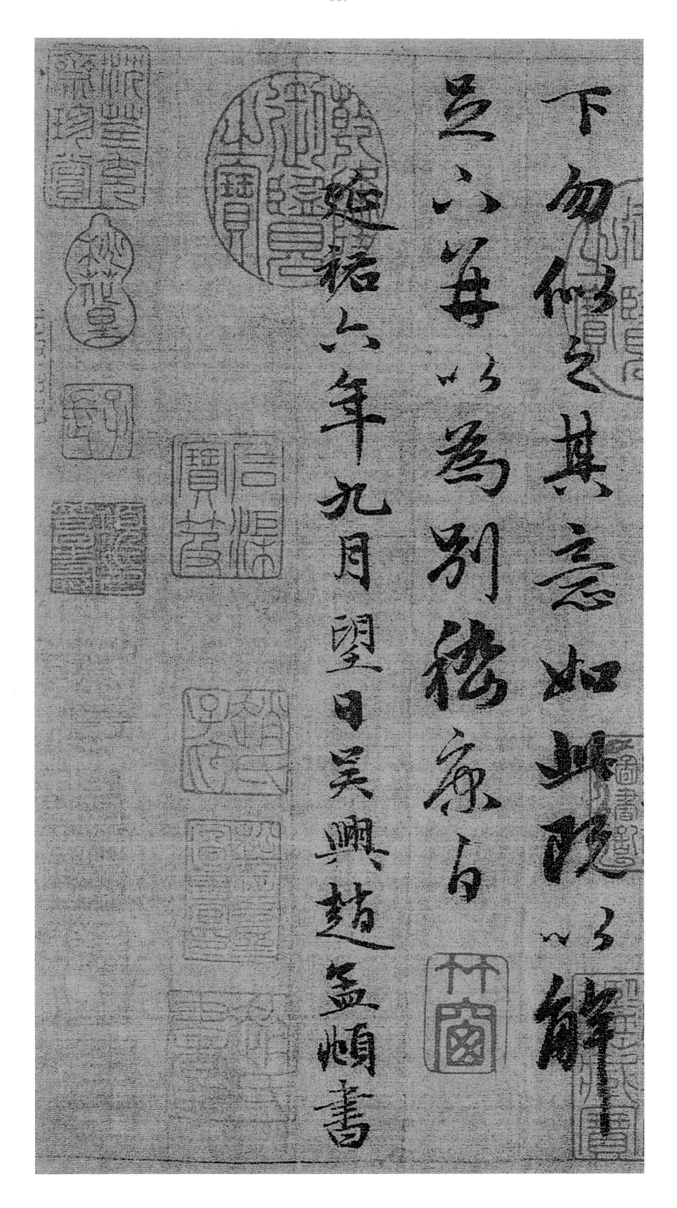

下勿似之其意如此既以解

足下並以為別禦家名

延祐六年九月望日吳興趙孟頫書

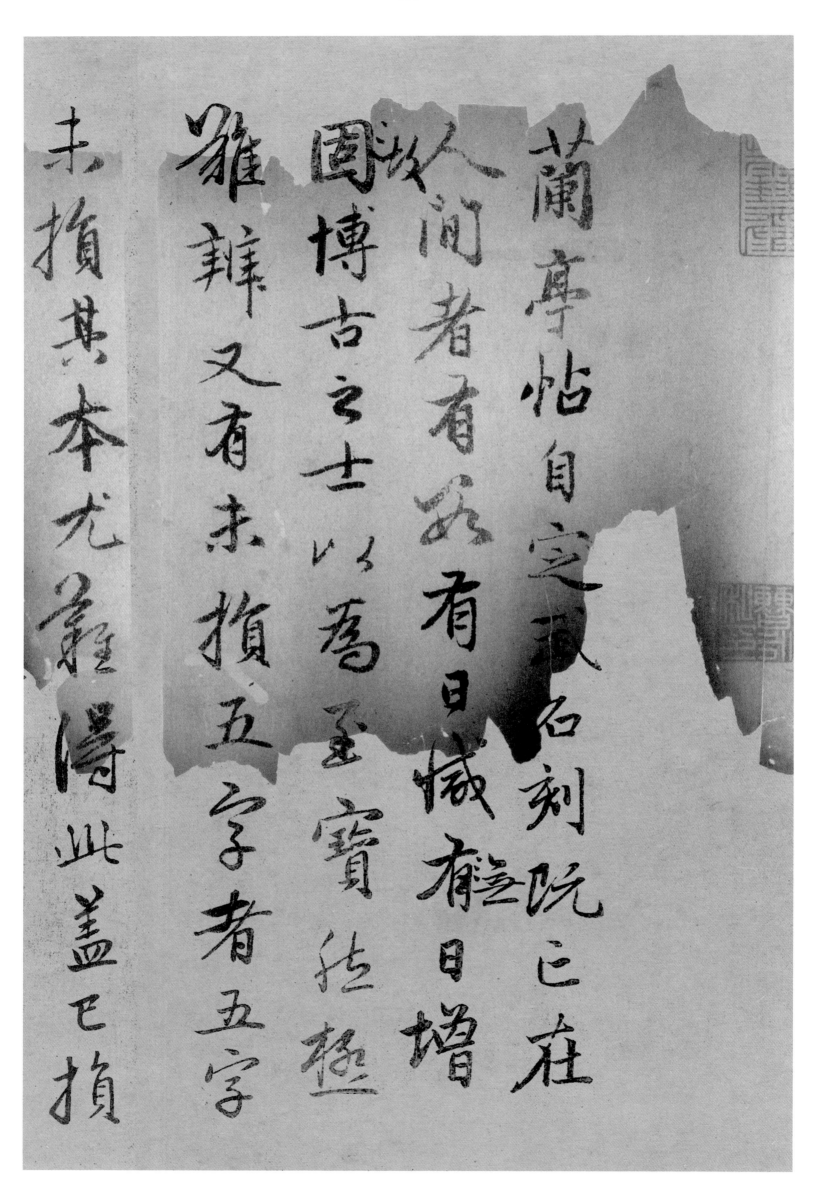

蘭亭帖自定武石刻既亡在

人間者有日減無有日增故

國博古之士以為至寶然極

難辨又有未損五字者五字

未損其本尤難得此蓋已損

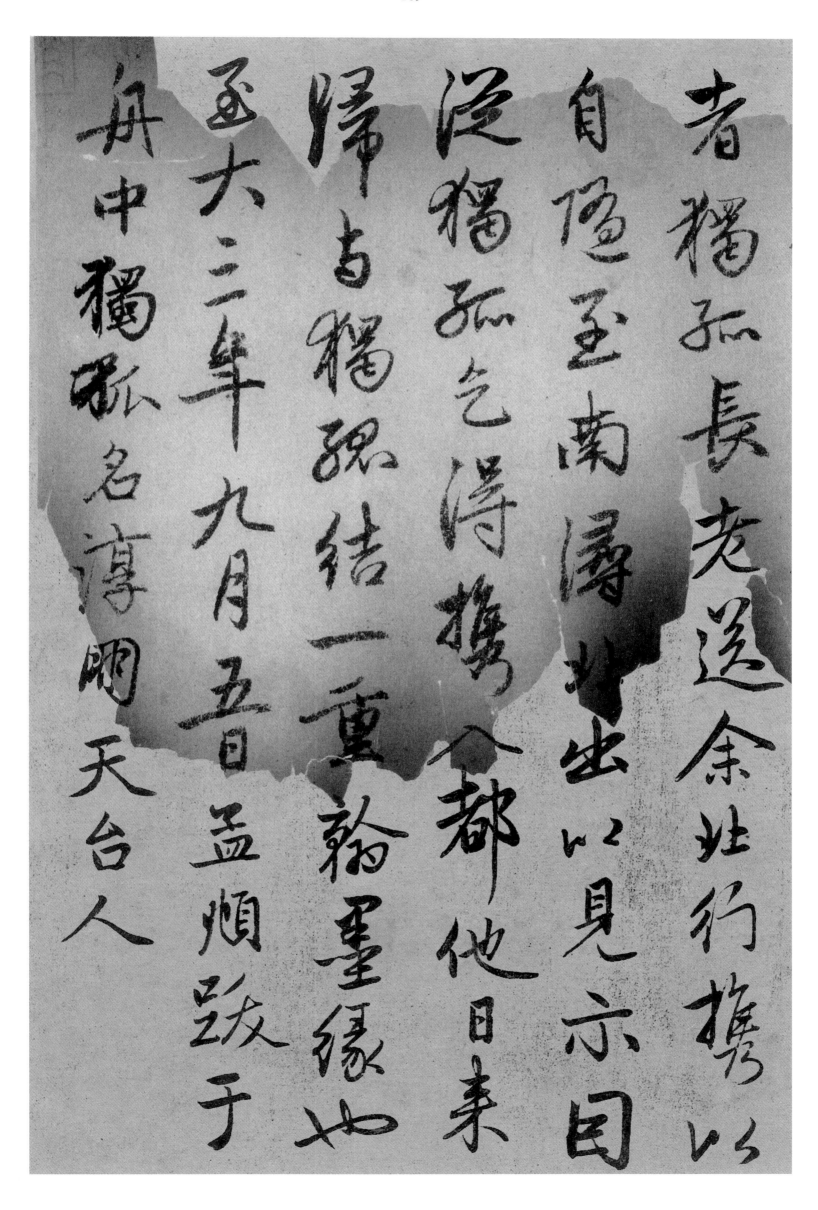

者獨孤長老送余北行攜以

自隨至南潯此出以見示因

泛舟孤氐浔攜入都他日來

歸吾獨弧題結一重翰墨緣也

至大三年九月五日盂頫跋于

舟中獨孤名淳明天台人

蘭亭帖當宋末度南時士大夫
人人有之石刻既亡江左好事者
往往家刻一石無慮數十百本而
真贗始難別矣王順伯尤延之
諸公具精識之尤者於墨色辨
色肥瘦穠纖之間分毫不爽

故朱晦翁跋蘭亭謂不獨議

禮如聚訟盖笑之也然傳刻

既多實未易定其甲乙此卷

乃致佳本五字鑲損肥瘦

中與王子慶所藏趙子固本无

異石本中玉·寶也至大三年

書學之不已何患不過人耶

昔人得古刻數行專心而學之
便可名世況蘭亭是右軍得意
書學之不已何患不過人耶

河聲如聽終日屏息非得此卷
盖日數十舒卷所得為不少矣廿八日
時時展玩何以解日邳州北題

蘭亭誠不可忽世間墨本日亡
難其人既識而藏之可不寶諸十八日清河舟中
少而識真者益

九月十六日舟次寶應重題 子昂

頃聞吳中北禪主僧有定武蘭 名曰吾師東屏

亭是其師晦巖照法師所藏

從其借觀不可一旦浮此喜不自

勝獨孤之與東屏賢不肖何如

也廿三日將過呂梁泊舟題

學書在玩味古人法帖悉知其

用筆之意乃為有盖右軍

書蘭亭是已退筆回其勢而

用之無不如志兹其所以神也昨

晚宿沛縣世言旱飯罷題

書法以用筆為上而結字亦須

用工盖結字因時相傳用筆千

古不易右軍字勢古法一變其

雄秀之氣出於天然故古今以為
師法齊梁間人結字非不古而乏
俊氣此又存乎其人然古法終不
可失也廿八日濟州南待閘題

廿九日至濟州遇周景遠新除行臺
監察御史自都下來酌酒于驛亭

人以縑素求書于景遠者甚眾而
乞余書者坌集殊不可當急登舟
解纜乃得休是晚至濟州北三十里
重展此卷因題

東坡詩云天下幾人學杜甫
淮湄得其皮與其骨學蘭亭
者六然黃太史亦云世人但學

蘭亭西欵橅法骨無金丹此豈非學書者不知也 十月一日

大凡石刻雖一石而墨本輙不同盖紙有厚薄磨細燥濕墨有濃淡用墨有輕重而刻之肥瘦明暗隨之故 蘭亭 難辨 然真知書法者一見便當了然反不在肥瘦明暗之間也十月二日

過安山北壽張書

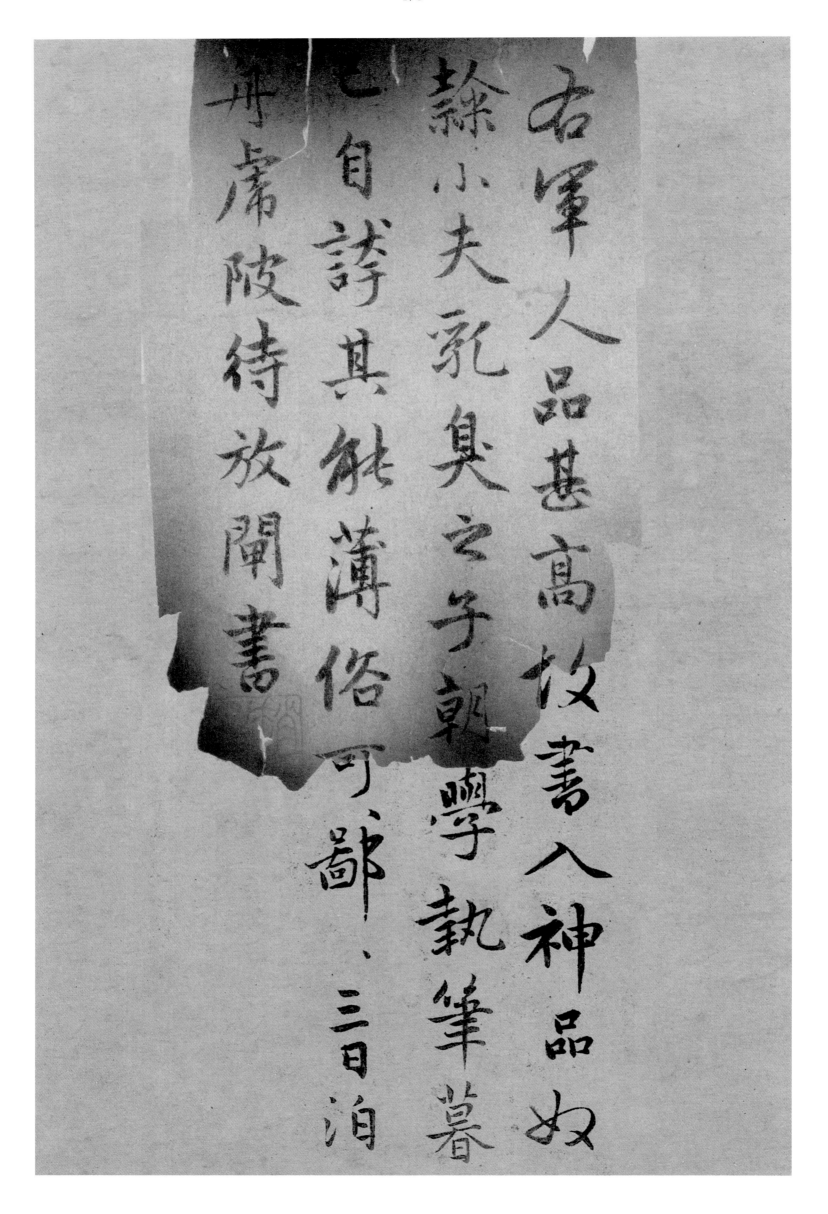

右軍人品甚高故書入神品奴
隸小夫乳臭之子朝學執筆暮
已自誇其能薄俗可鄙、三日泊
舟虛陵待放聞書

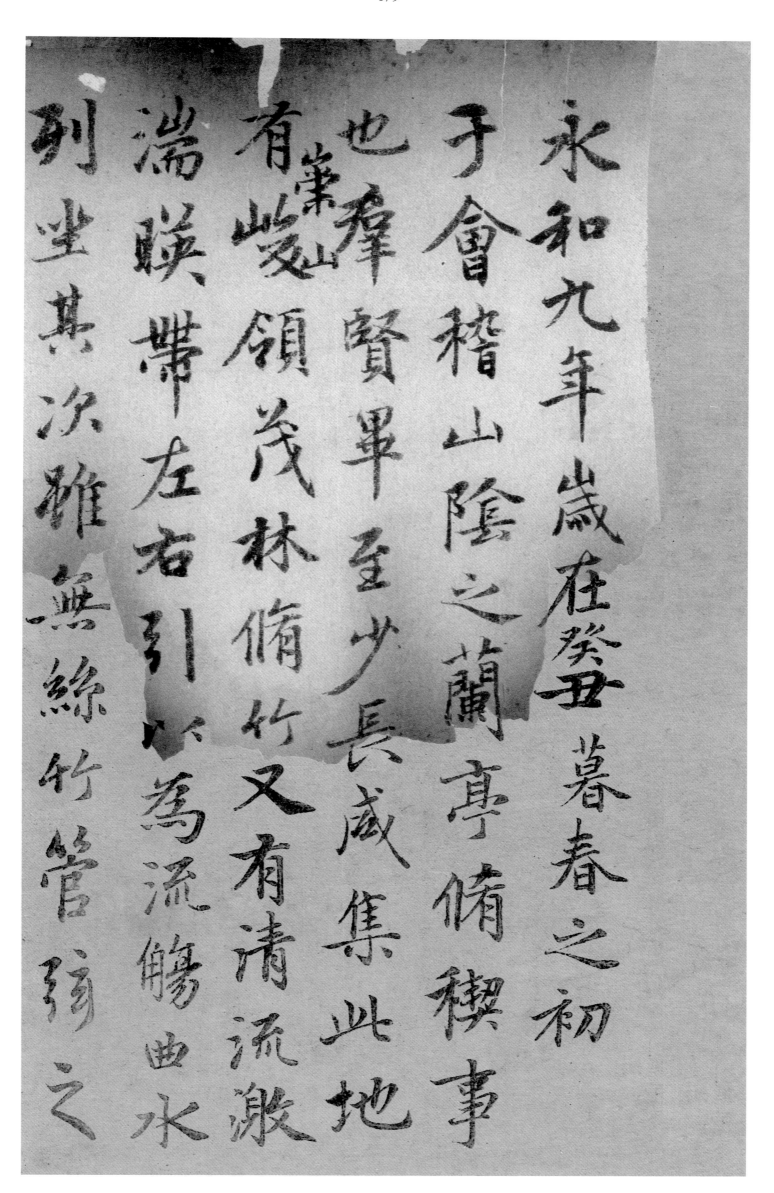

永和九年歲在癸丑暮春之初
于會稽山陰之蘭亭脩稧事
也羣賢畢至少長咸集此地
有崇山峻領茂林脩竹又有清流激
湍暎帶左右引以為流觴曲水
列坐其次雖無絲竹管弦之

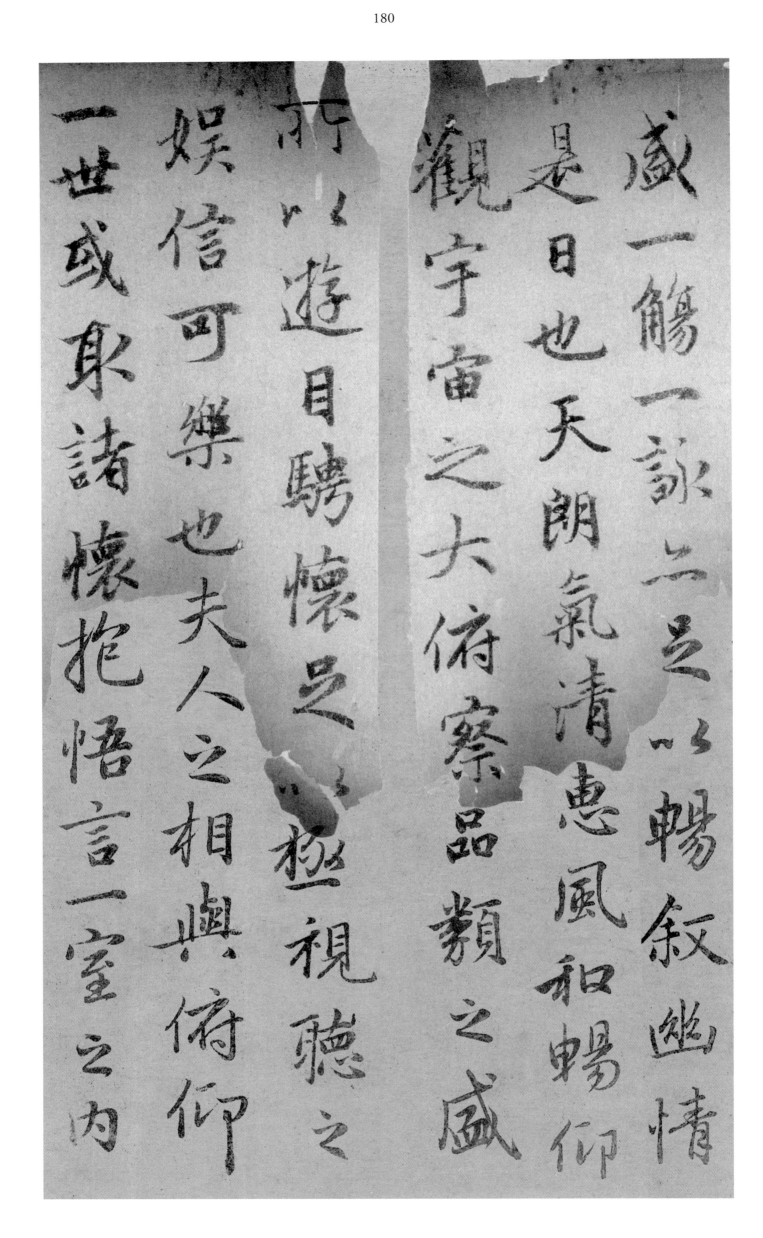

盛一觴一詠亦足以暢叙幽情
是日也天朗氣清惠風和暢仰
觀宇宙之大俯察品類之盛
所以遊目騁懷足以極視聽之
娛信可樂也夫人之相與俯仰
一世或取諸懷抱悟言一室之内

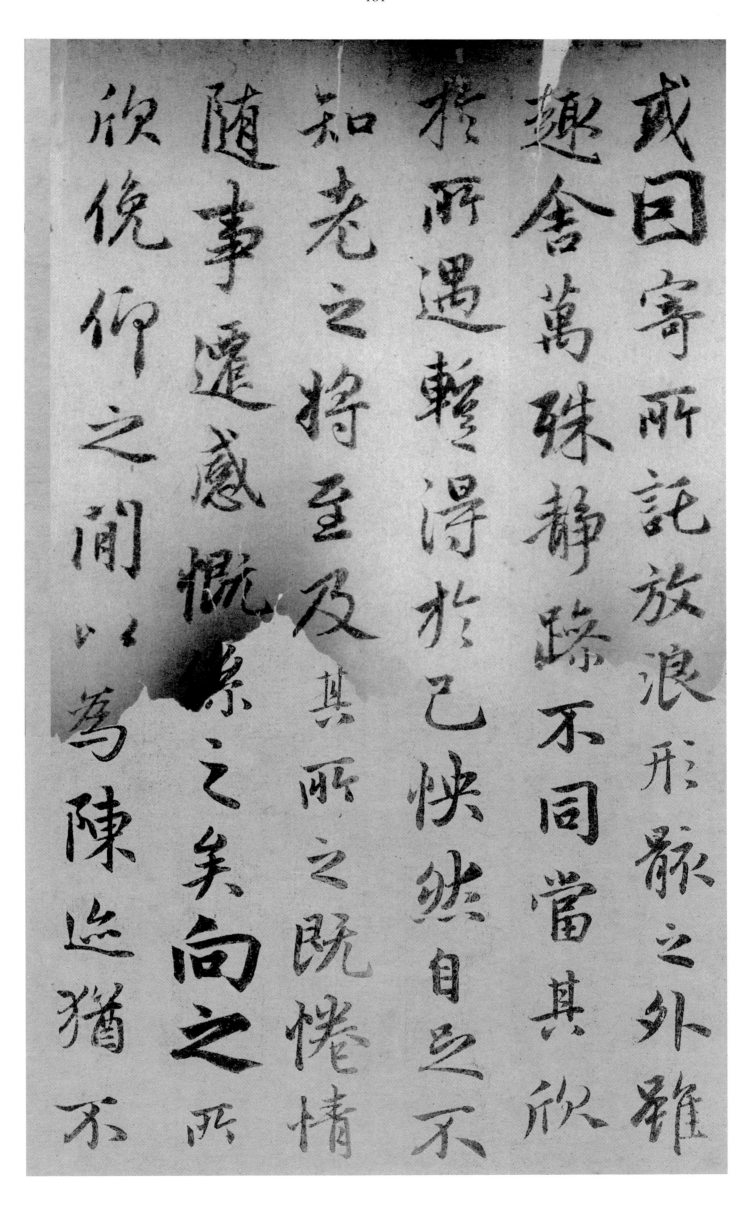

或曰寄所託放浪形骸之外雖
趣舍萬殊靜躁不同當其欣
於所遇暫得於己快然自足不
知老之將至及其所之既惓情
隨事遷感慨係之矣向之所
欣俛仰之間以為陳迹猶不

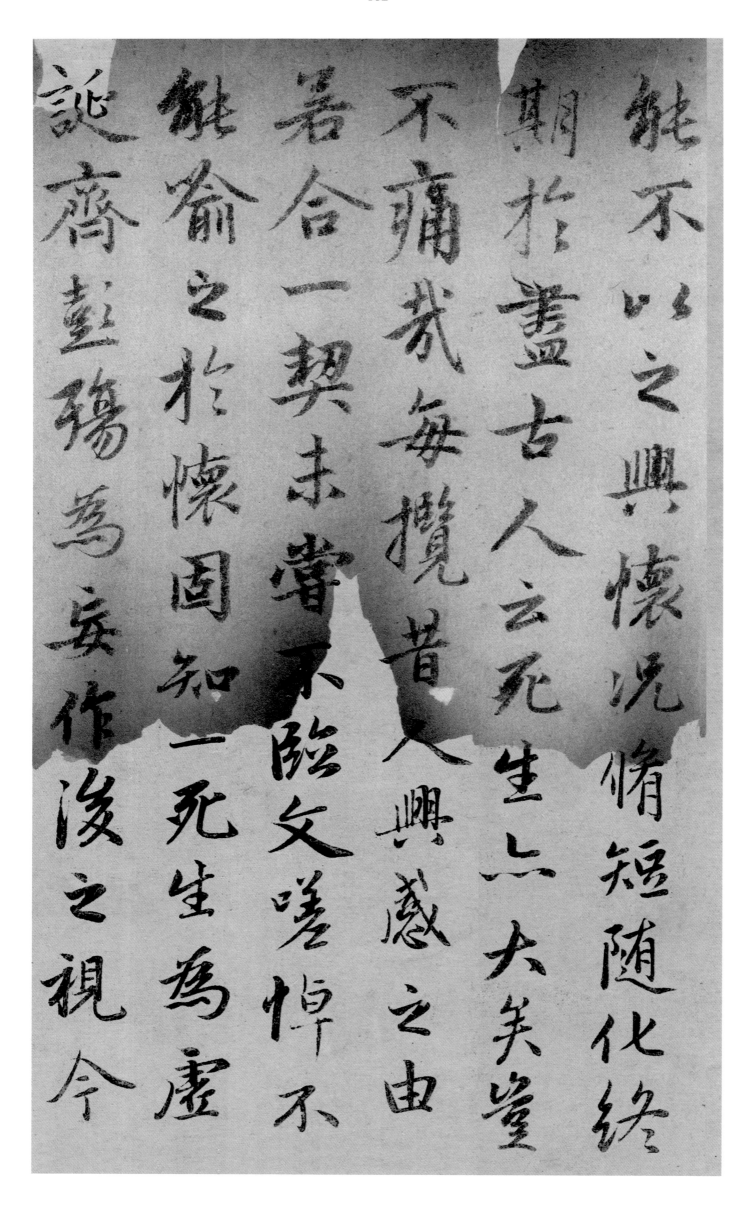

能不以之興懷況脩短隨化終
期於盡古人云死生亦大矣豈
不痛哉每攬昔人興感之由
若合一契未嘗不臨文嗟悼不
能喻之於懷固知一死生爲虛
誕齊彭殤爲妄作後之視今

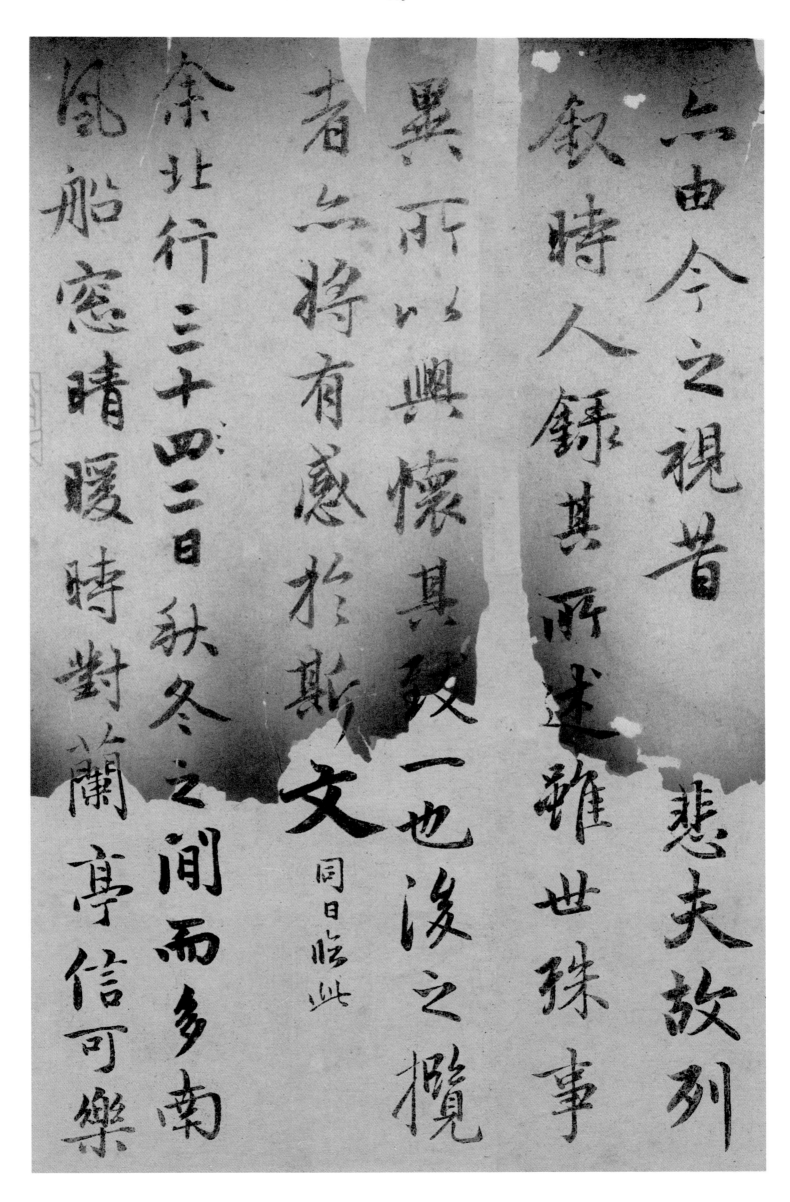

亦由今之視昔悲夫故列
叙時人錄其所述雖世殊事
異所以興懷其致一也後之攬
者亦將有感於斯文
同日臨此

余北行三十四二日秋冬之間而多南
風船窗晴暖時對蘭亭信可樂

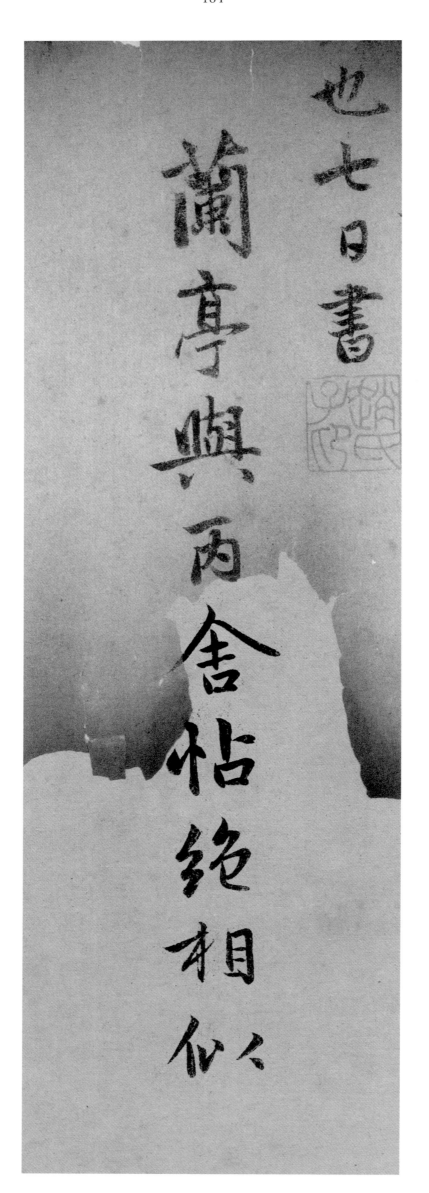

也七日書

蘭亭與丙

舍帖絕相

似人

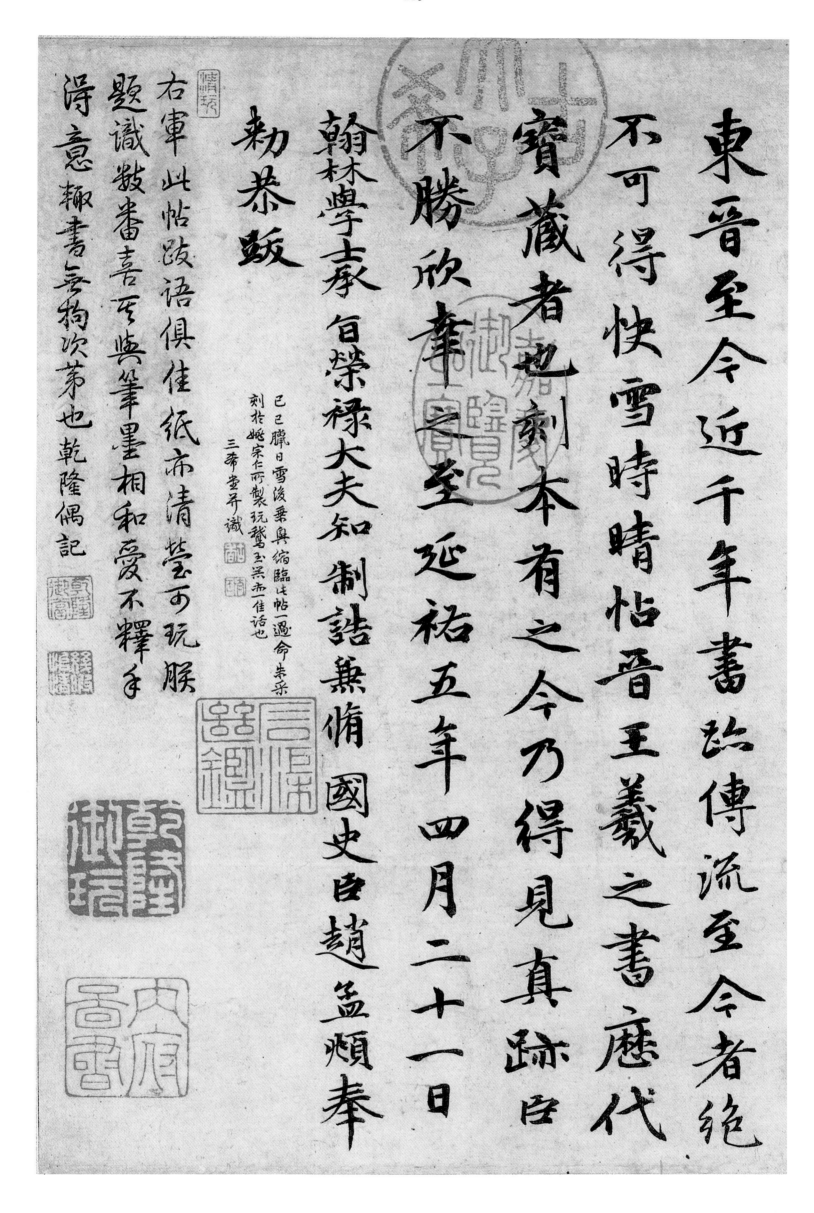

東晉至今近千年書跡傳流至今者絕

不可得快雪時晴帖晉王羲之書應代

寶藏者也刻本有之今乃得見真跡臣

不勝欣幸至延祐五年四月二十一日

翰林學士旨榮祿大夫知制誥兼脩

國史臣趙孟頫奉

勅恭跋

右軍此帖跋語俱佳紙帀清瑩而玩賞

題識數番喜而獎筆墨相和愛不釋手

得意輒書無拘次第也乾隆偶記

已巳臘日雪後栗與縮臨此帖一遍命朱梁
刻於娥宋仁而製玩鶖玉亦亦一佳話也
三希堂并識

梁武評書云右軍謂龍跳

天門虎臥鳳闕此帖是已諸

家刻中皆未之有世間神物豈

黟有靳惜者不欲使濫傳耶將

好事猶未至也有能龍片石刻

以傳遠儻願供摹搨之役屬

奔走南北此事弥療不知何時

果此緣也至元丁亥九月七日書煩

保母碑止出拓�景大令當時一

刻殺之蘭亭出於石馮固應不同世

人紛紛議論不已吾也兩戒冬作戲

因一本題之以俟文假此本令法人睡

詩硃沒用後卅玉石此文丁亥肖

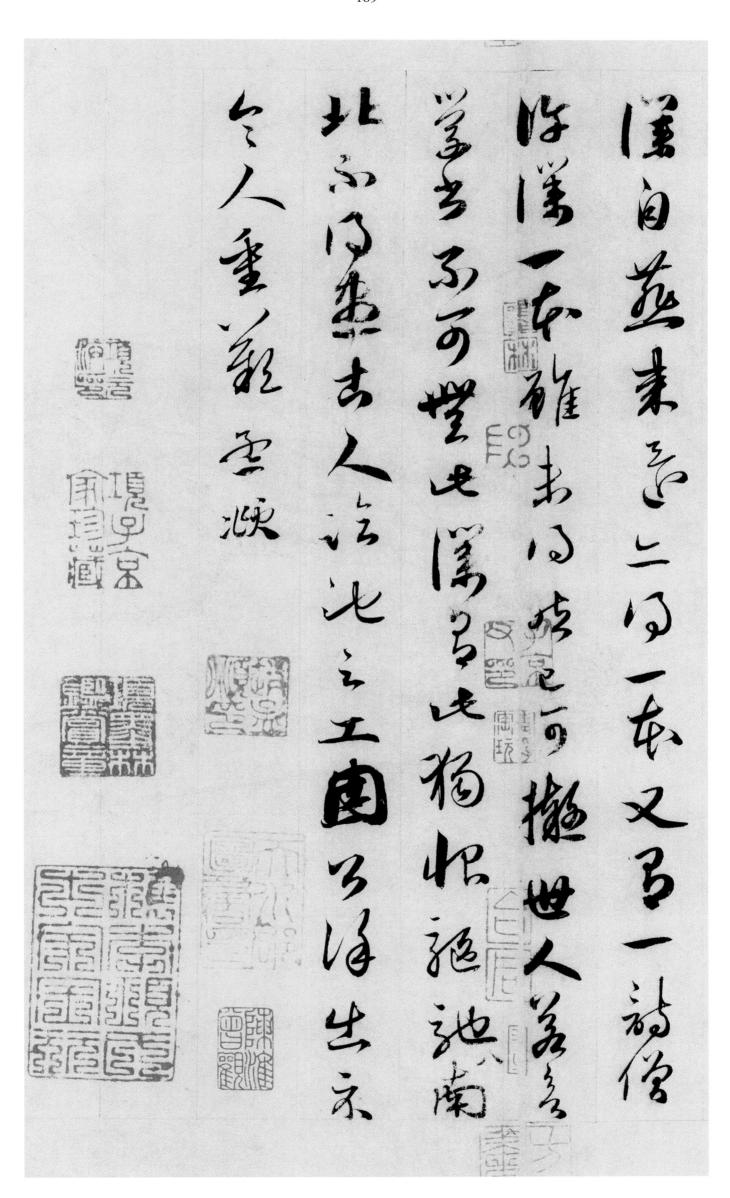

右唐陸柬之行書文賦真跡

唐初善書者稱歐虞褚薛

以書法論之鑒在四子下耶然

世罕有其跡故知之者希可

大德二年十二月六日吳興趙孟頫跋

懷素書巧以妙而難承熹蓋逸于

實筆化獨不雜魏晉法度坡也後

人化草法隱俗破硯不為古法不淺

者以而壽淺者一覽此卷是素法

不滿

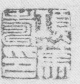

術中流出爲者，讵見此不能及之也

延祐五年十月廿三日爲冬清書翰林

學士承旨榮祿大夫知制誥兼脩國史趙孟頫書

唐貞觀間能書者歐陽更
為眾善而邕禪師塔銘又
其最善者也至大戊申七月
時中袖此刻見過為書其後

吳興趙孟頫

歐陽信本書清勁秀健古今一人
米老云莊若對越俊若跳擲猶似
未知其神奇也向在都下見勸學
帖是集賢官庫物後有開元題識
具全筆意與此一同但官帖是硬黃紙
為異耳元�æ年閏月望日為
石之兄書吳興趙孟頫

道君聰明天縱其於繪事尤極神
妙動植之物無不曲盡其性始若
天地生成非人力所能及此卷不用
描墨粉彩自然宜為世寶然叢示
小禽蒙聖人所錄抑何幸邪

孟頫恭跋

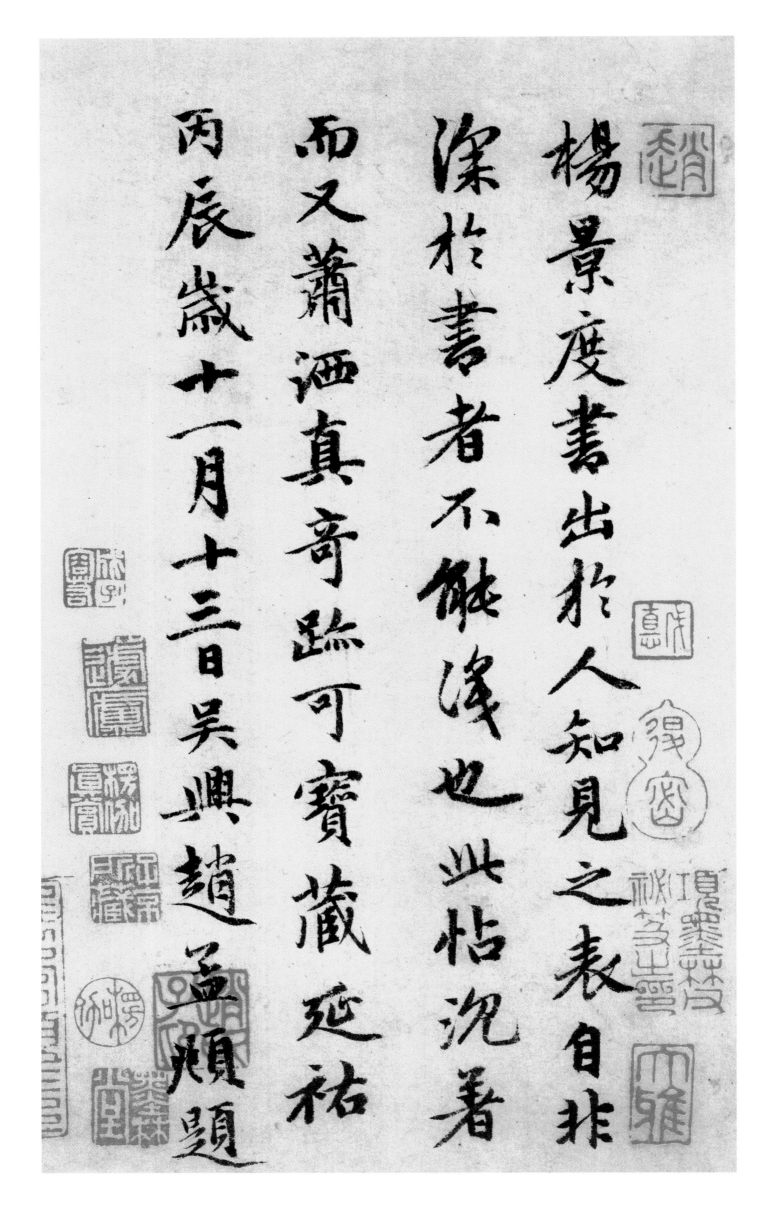

楊景度書出於人知見之表自非
深於書者不能達也此帖沉著
而又蕭洒真奇蹟可寶藏延祐
丙辰歲十一月十三日吳興趙孟頫題

右二帖乃東坡早年真迹與其
鄉僧者也字畫風流韻勝
雖為筆年同論情文勤至
獨可於見故宜世間墨寶

孟頫

余二十年前為郎兵曹野處

謁選都下求余書蘭亭考

風埃頓洞中作字不成拄對

注來皆中不忘也宣城張冠川

自野處雲游興卷携歸以見過

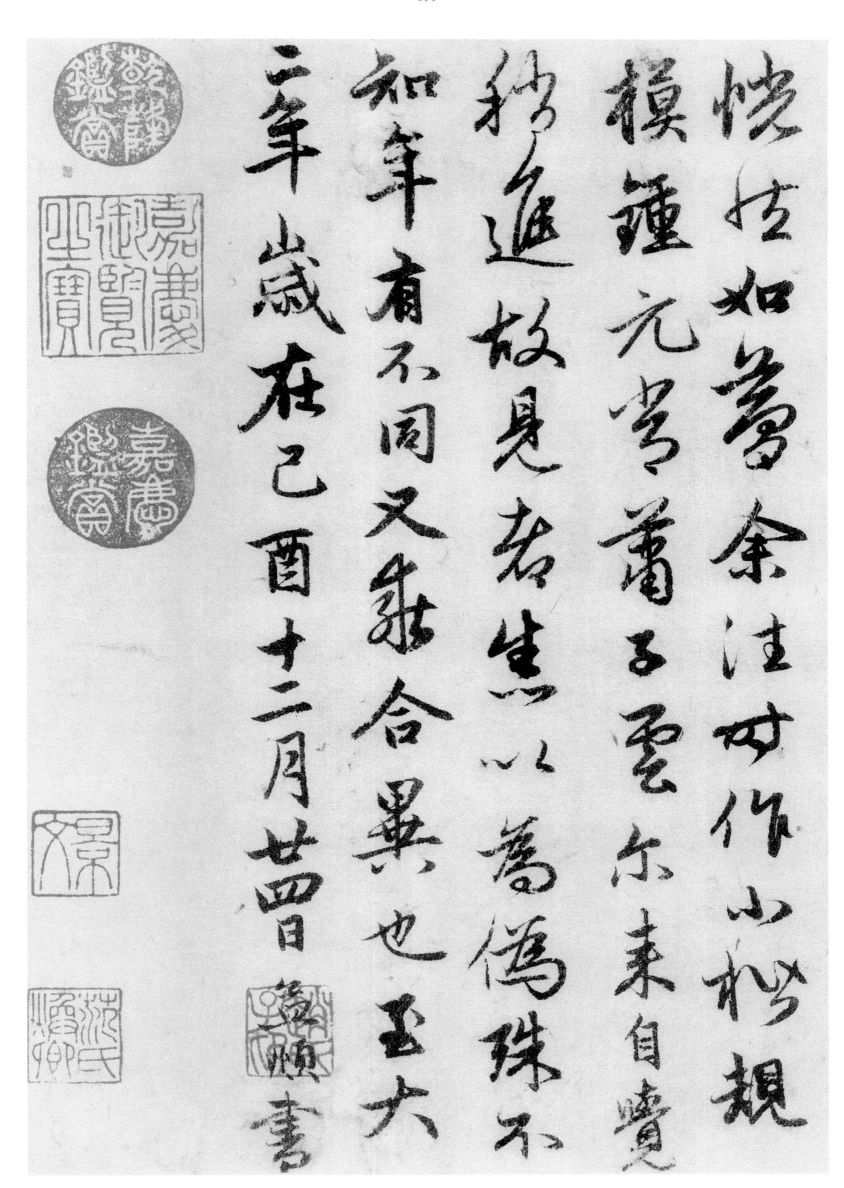

悵怏如夢余注以作小楷視
模鍾元常蕭子雲爾未自覺
稍進故見者生以為偽珠不
如筆有不同又�'合異也玉大
二年歲在己酉十二月廿四曾燠書

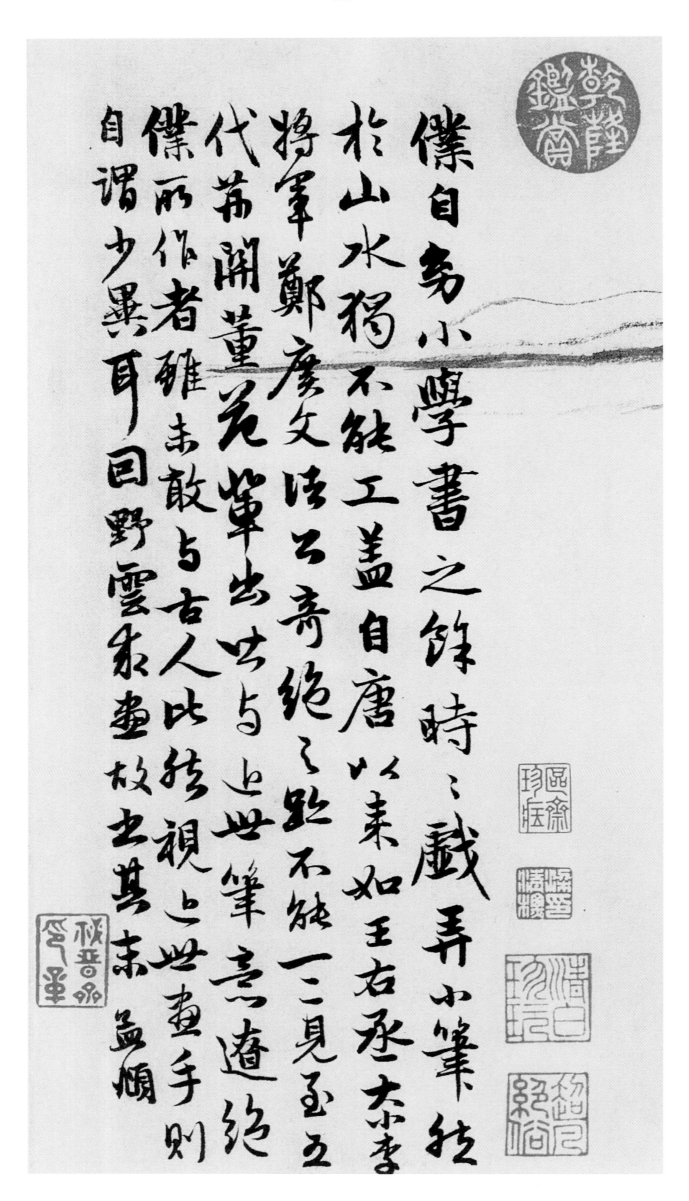

僕自幼小學書之餘時之戲弄小筆松
於山水獨不能工蓋自唐以來如王右丞大李
將軍鄭虔文活之奇絕之跡不能一二見至五
代荊開董巨筆出出與上世筆意遼絕
僕所作者雖未敢与古人比然視之世畫手則
自謂少異耳回野雲索畫故出其末意順

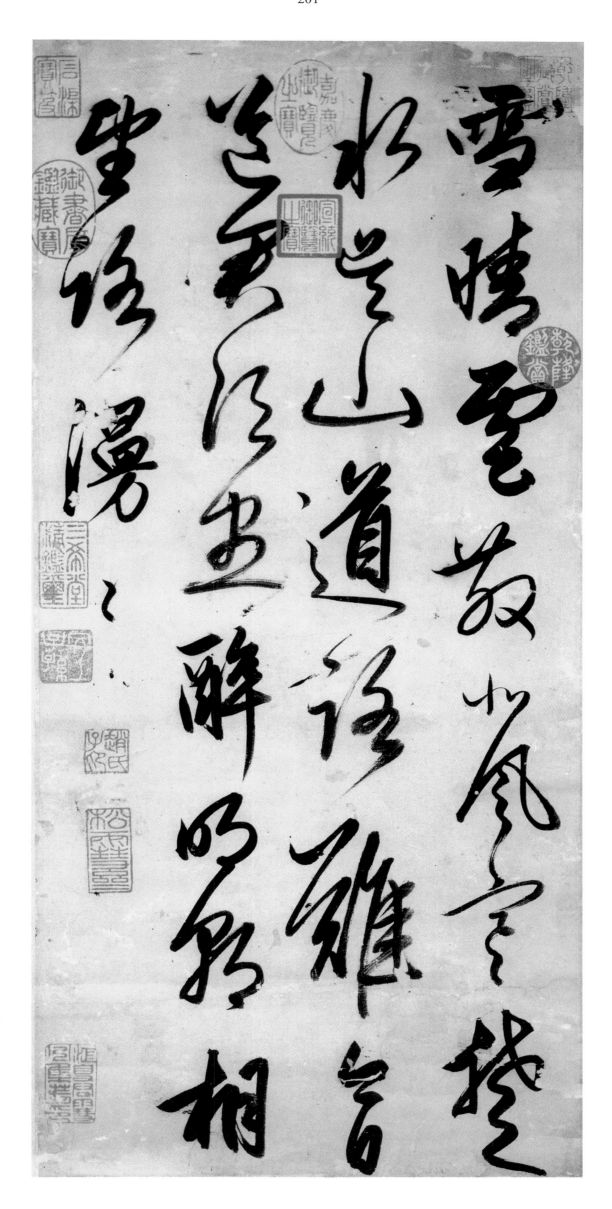

羲之書如未有能殊不勝
庾翼都情逸其末年乃
善其極嘗以章草
庾亮以示翼欲眼因此
庾真以示翼欲眼因此
歎之自云吾昔有伯英

守筆十紙過江巨失當

痛妙達永絕無覺忘出

為家見書煥若神明

郗置窜窥觀

羲之罷會稽住蕺山下

一充媪捉十許六角扇出竹

市主云一枚幾錢云直三十

許右軍於筆書扇兩五

字媪大悵悵云擧家

朝弦唯仰於此何乃

書塘王云但之王右軍

書字壽一百入市人競

市去燒復以十兩屬來

清書王喚不覺

義之當自書尚尔興

穆帝使張翼寫劾

一毫不異題後答之

蜜之初不覺更詳者

乃歎伏小人幾不知

真

羲之性好鵞山陰有
一道士養好鵞十餘王清
旦京小船故注意大�
乃告求市易而莫不以錢
百才麝沒不許曰羲士乃

言性好道久在會高河上
乃去子猶素志以難而無人
能出之府君子能自盡出書送
臨經多而事便至君者
之義之便往半日而高

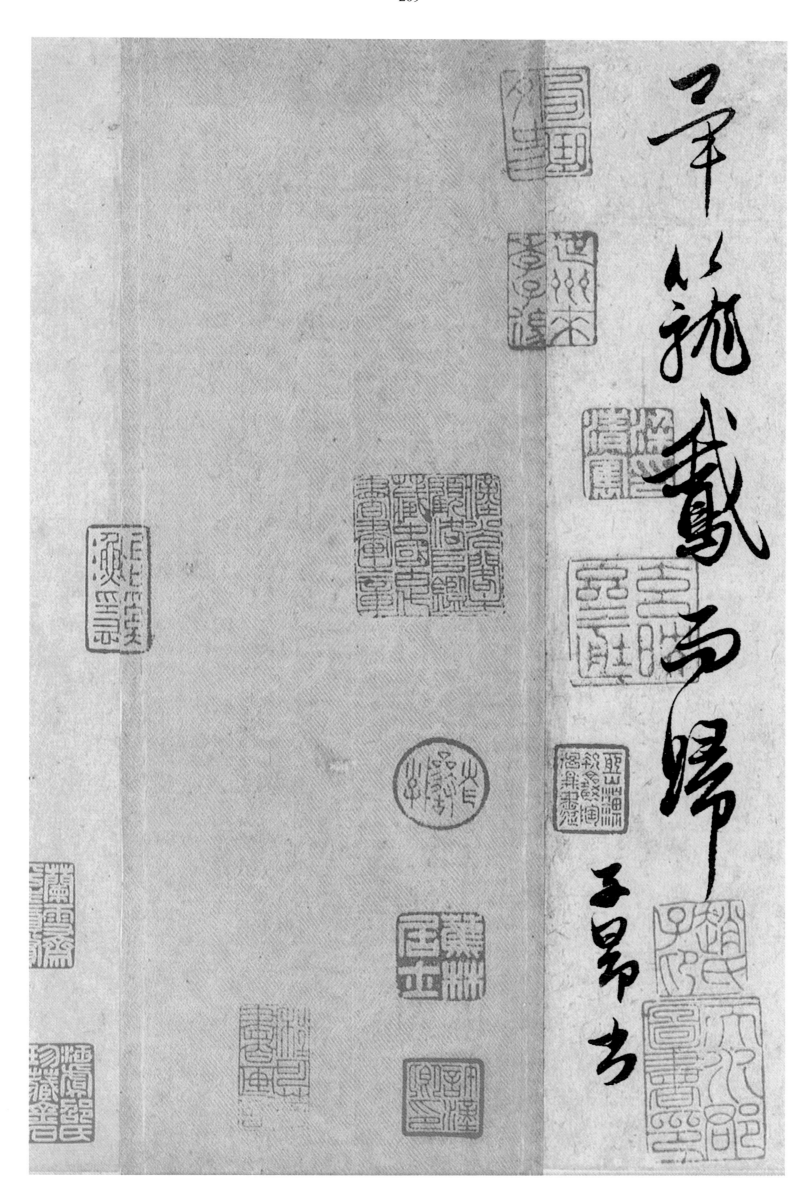

中峯和上吾師侍者 盂順和南謹封

中峯和上吾師侍者 盂順歸自呈

盂順 和南拜覆

中峯和上吾師侍者

門濤

西至子審

道體安隱深至六情
示諭陳公墓志已如
來知寫付月師矣
送至涇筆二也衹足如篆
海以法語尤見
愛意即與老妻同看唯有

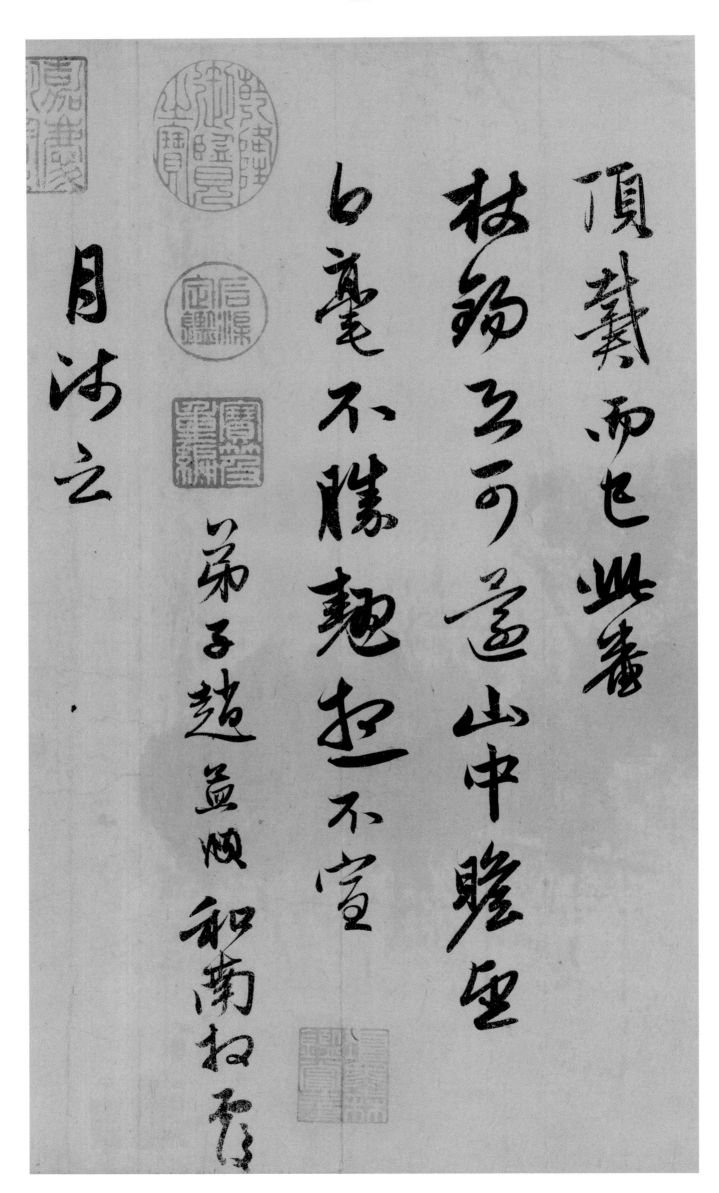

頂戴而已艸〻

枝筋五可邃山中瞻望

白毫不勝翹起不宣

弟子趙孟頫和南和南

月沱之

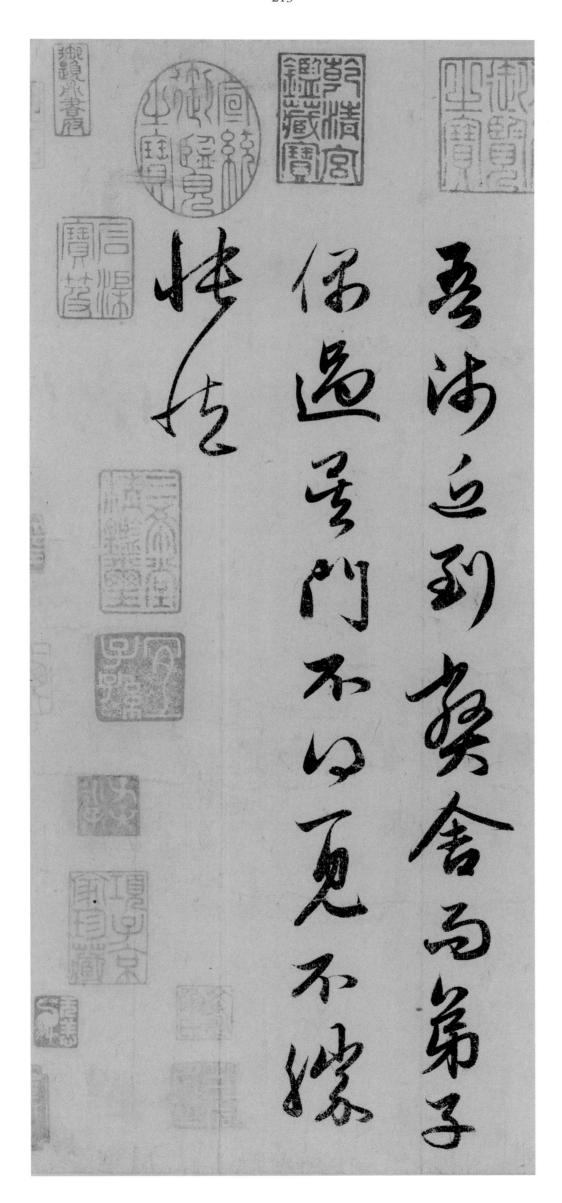

吾沛已到奠舍弟子
偰過吳門不以夏不嫌
姑去

道昇跪復

嬭嬭夫人糚前　道昇久不奉

字不勝馳

想秋深漸寒尊候惟

附履清安起

尊堂太夫人與

幸姪吉沛父皆在此一再相

见喜　二七和之甚有参柔四

害　霜饼四包郎君董廿

尾相烟百餘禅

納聊免瀆言厚

明物終誠感當自如未云

暗間笑

寫付珠愛官人不易作必附

此致言

三捻管把白官安勝郎婦

生佳不宣九月昔道異跪覆

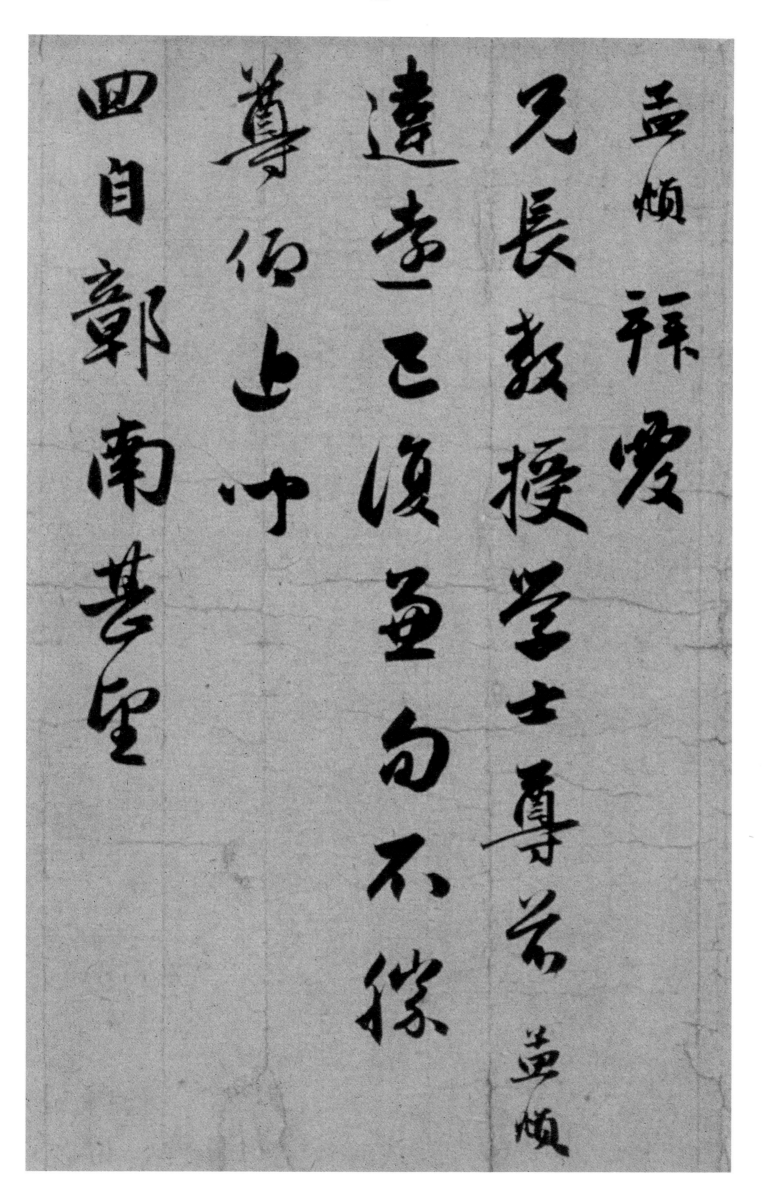

孟頫

兄長教授學士尊兄

遠走已復重句不緣

尊伯上中

四自鄭南甚望

孟頫辭愛

孟頫

尊師過此一蕃如蒙

真靈賁臨深慰六情

因五兄便筆之亦

要聚侯之至不備

十二日盎頓謝震

遠觀長老禪师

孟頫和南上覆

遠觀長老禪师盍契

必馳仰冕承

直去深切欣院

漁笋之餉尤見

圭人鉤一兩
義頫 和南上記
孟頫頓

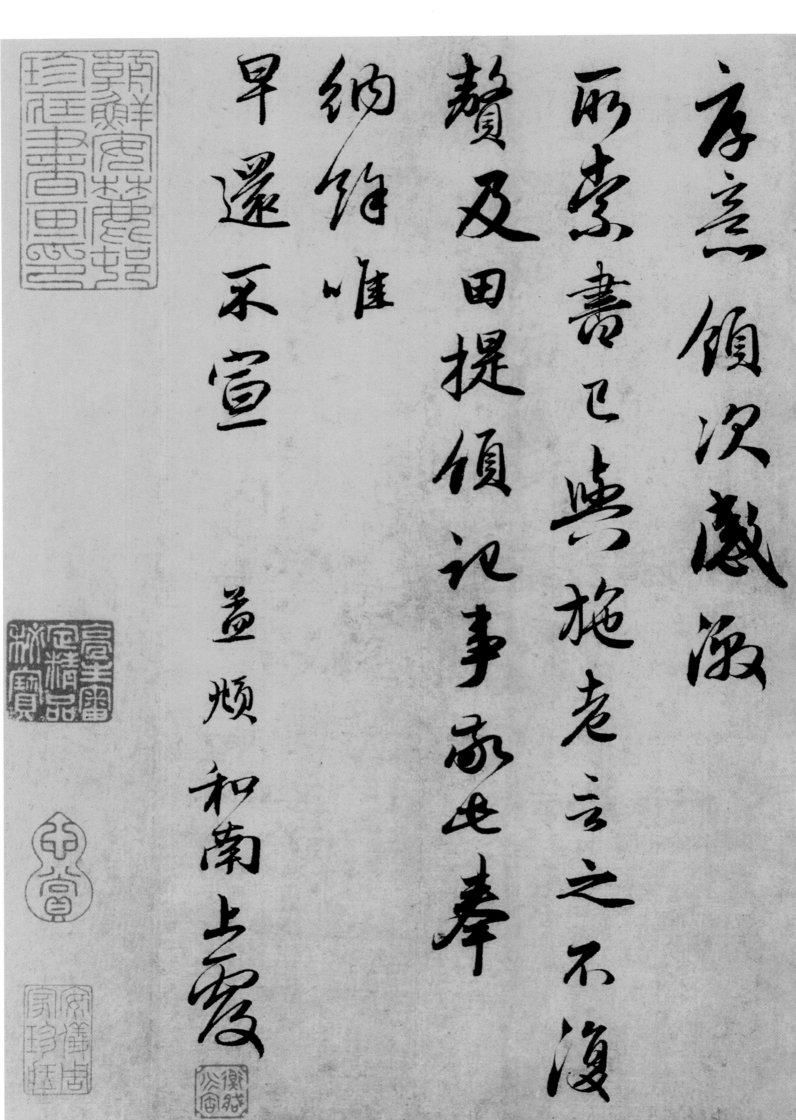

存意傾次感激

丽來書已與施老言之不復

贅及田提頃記事承已奉

納維唯

早還不宣

蓋頊和南上覆

孟順 故事 都無

經補藥物仁弟近来吳門

早附便書與德俊弟

不見四拨不審高书日遠尒

昨弟書充子色忙畢

帶在此可萬忙擾之際束

取長興劉九舍以在此

絡摭可來精郎自前發去

觀言已專人知還

宅上至今不審

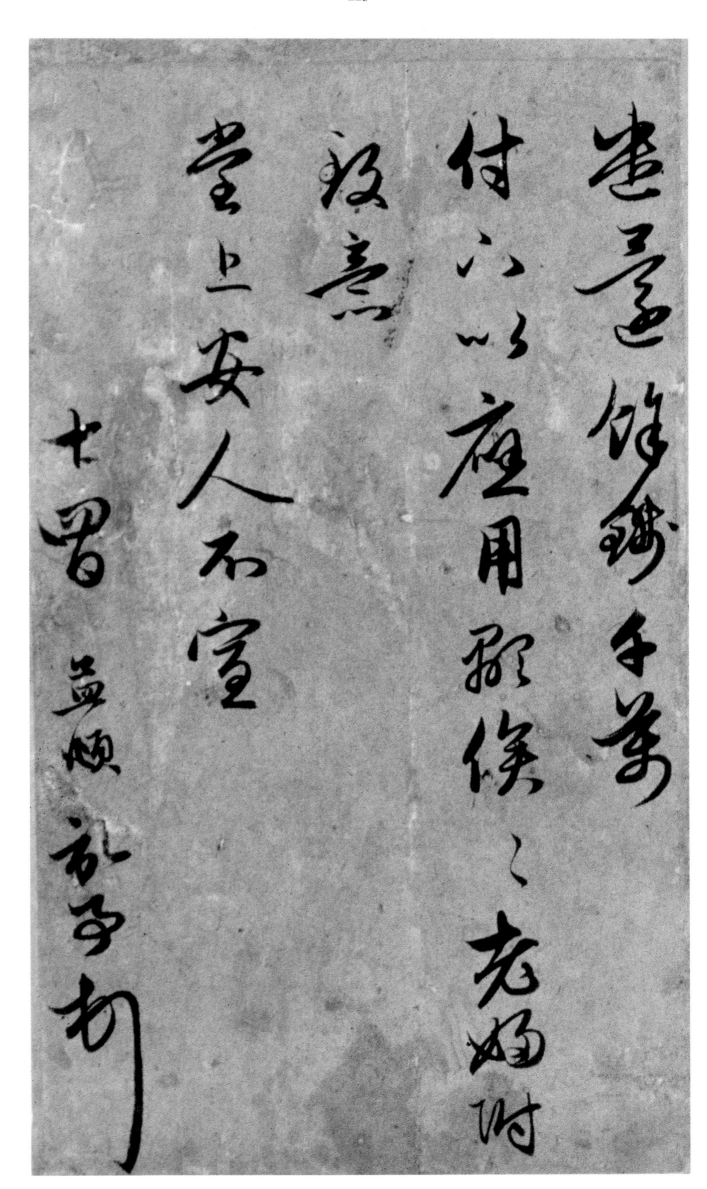

患至惟節哀手書
付六以應用耑候
叔至老姆時
發意
堂上安人不宣
七哥 垂頓 叔子書

孟頫頓首再拜

季博挖柔相公尊親家閤下孟頫

頃草率奉礼隨蒙

賜答極荷作馳之情莫喻

真書如

體中小不安不審

两苦者何ゝ进何荣
堂上尊夫人想日来履候康和
称门
气南轻遏ゝ及一文字去如此
百可陶此人四谨此异
复炎暑惟

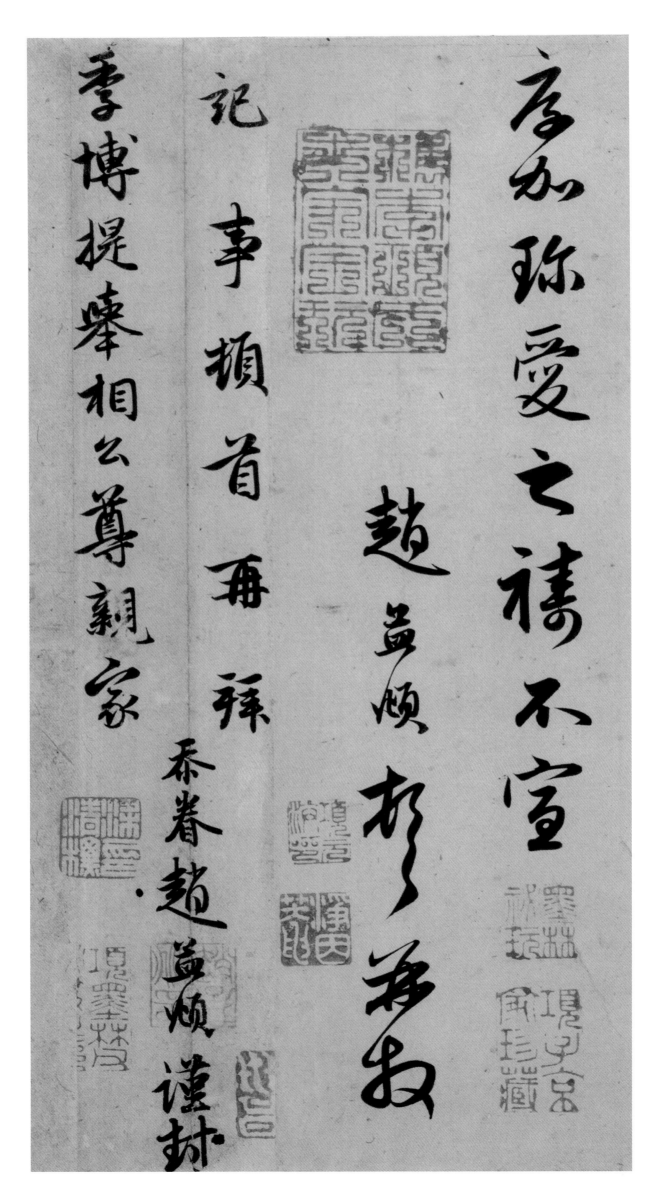

寄如珍爱之祷不宣

赵孟頫顿首再拜

记事顿首再拜

忝眷赵孟頫谨封

季博提挙相公尊亲家

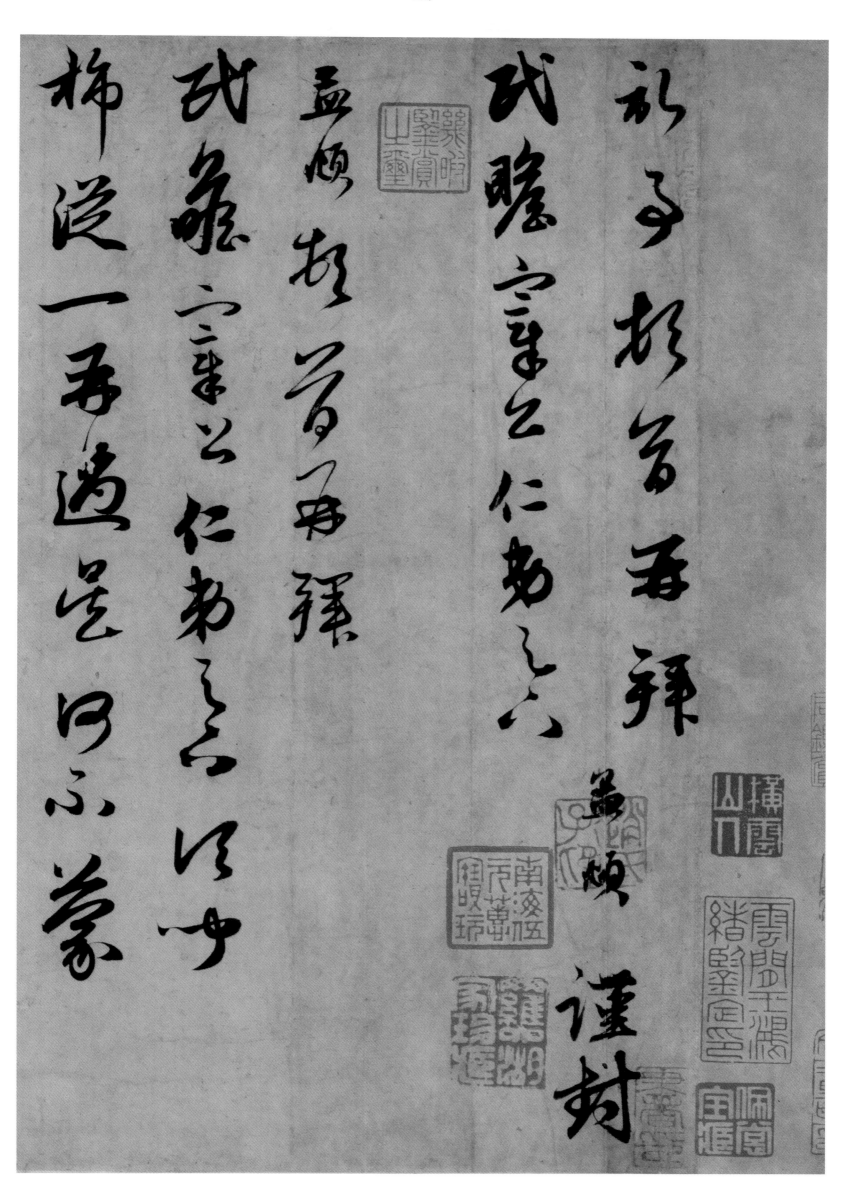

覺過郡

色頓滯留于此未

門至枕去

連申るを宅時承

注直碧玉臺未知

陽嘗有行約郡因仁

來等之死字附

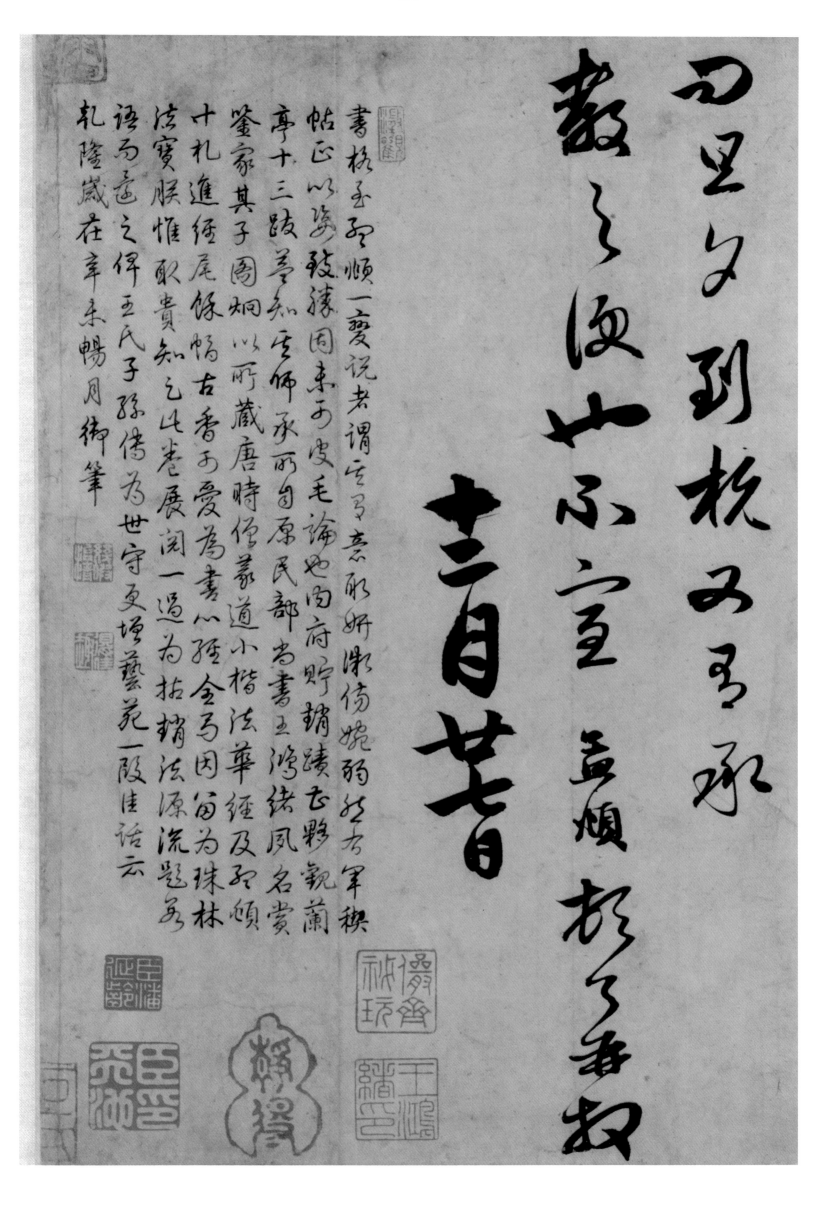

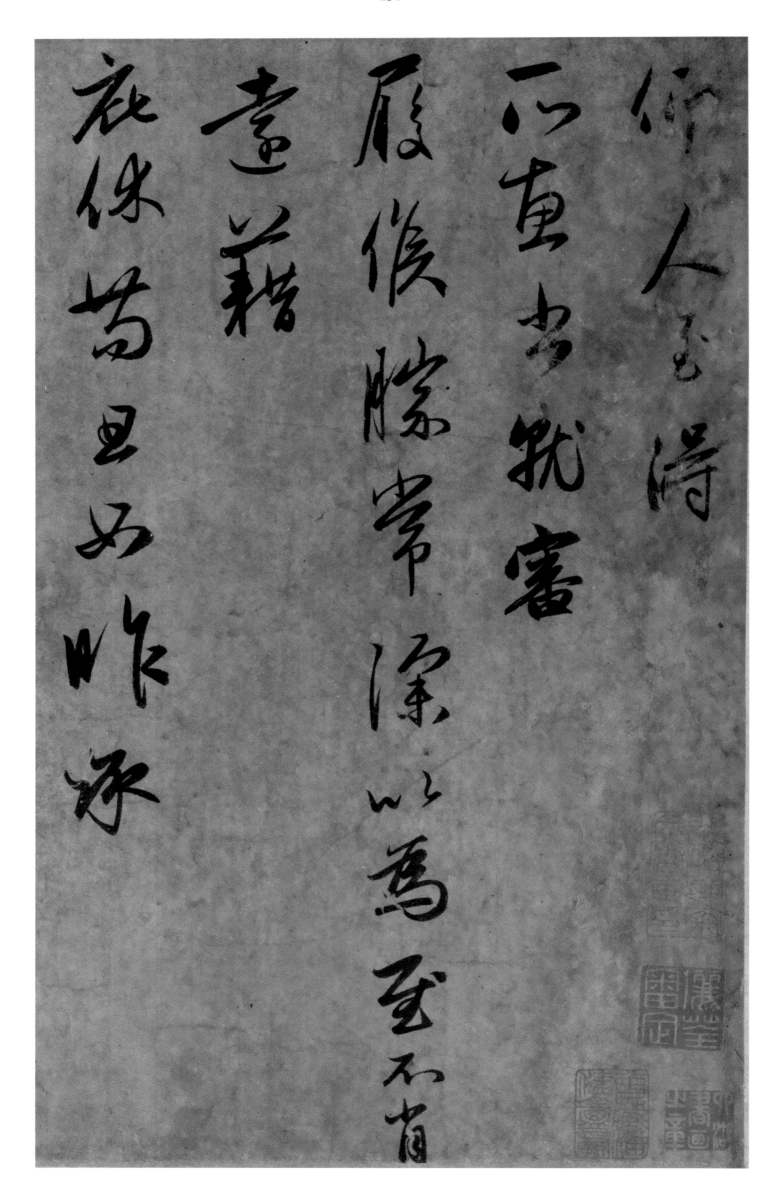

仰人至得
一書知審
履侯膝常深以為至不肖
遠藉
底保為且如咋承

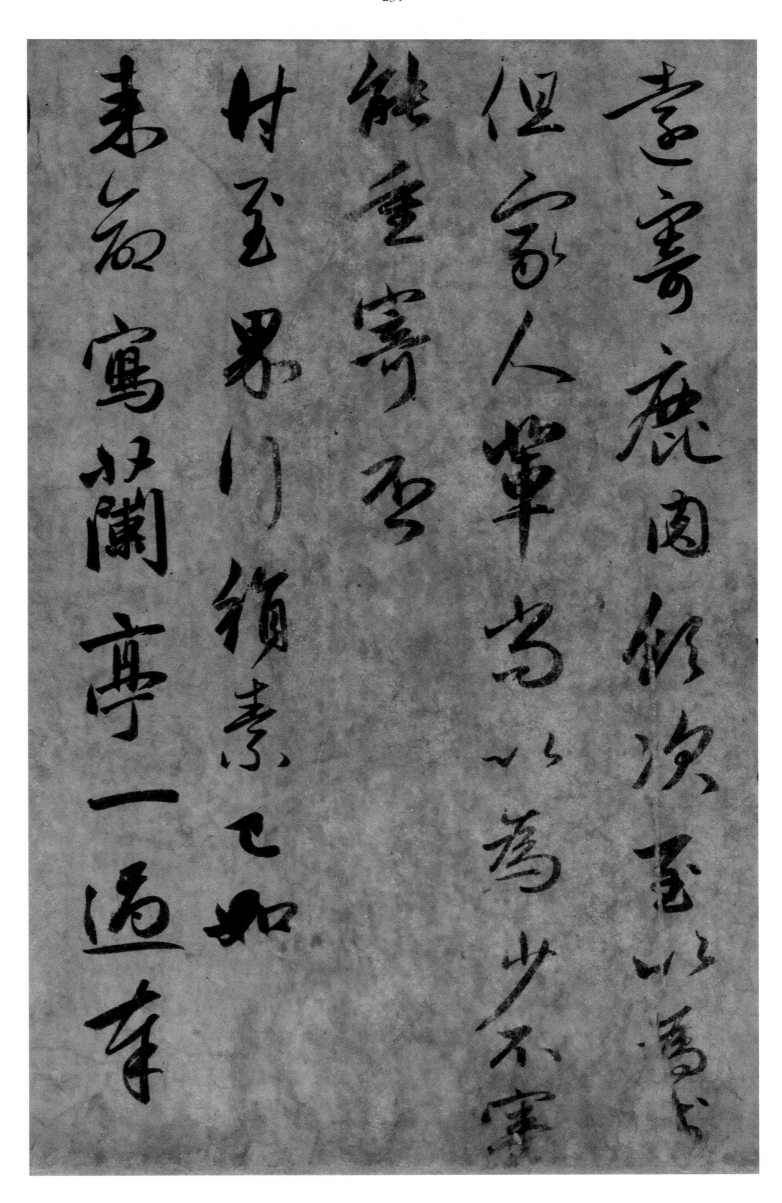

遠壽鹿肉修次寄以為上

但家人軰当以為少不審

能重寄否

甘至果川頷素已知

来寓蘭亭一過幸

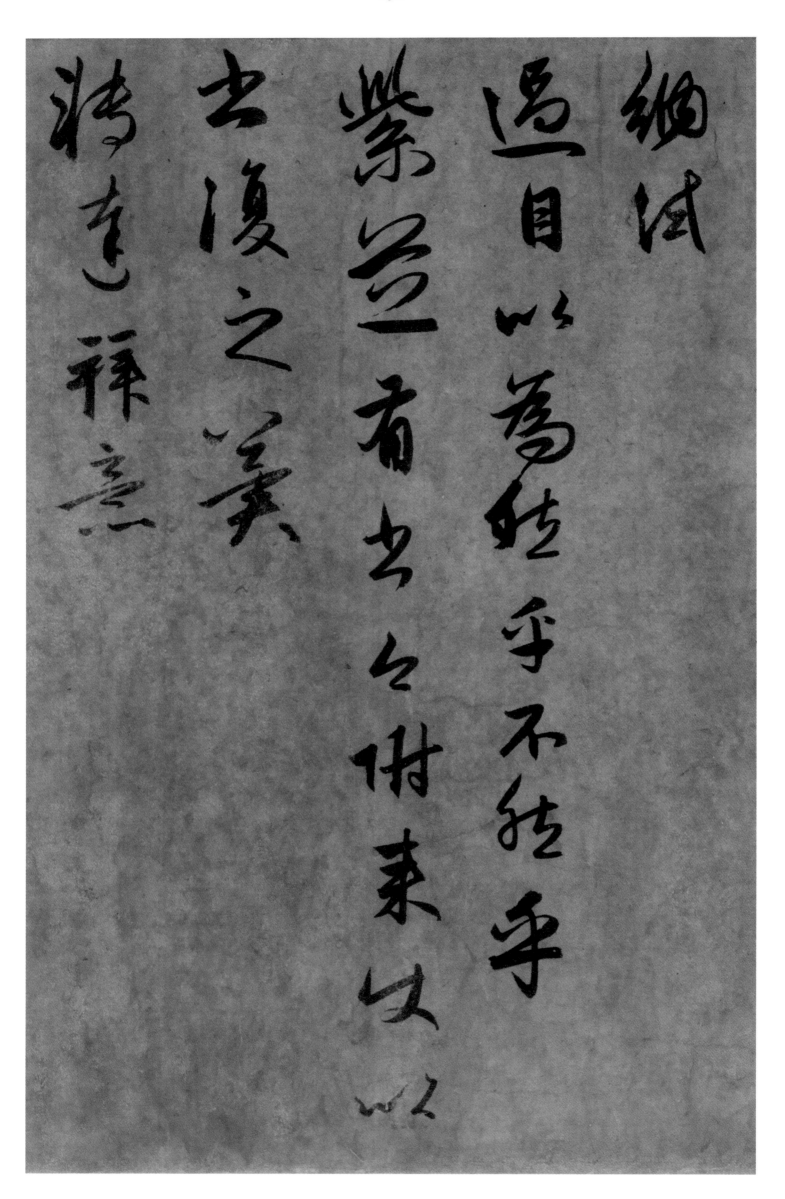

綢繆

過目以為然乎不然乎

縈豈有出乎之附来女以

出復之美

请速稱意

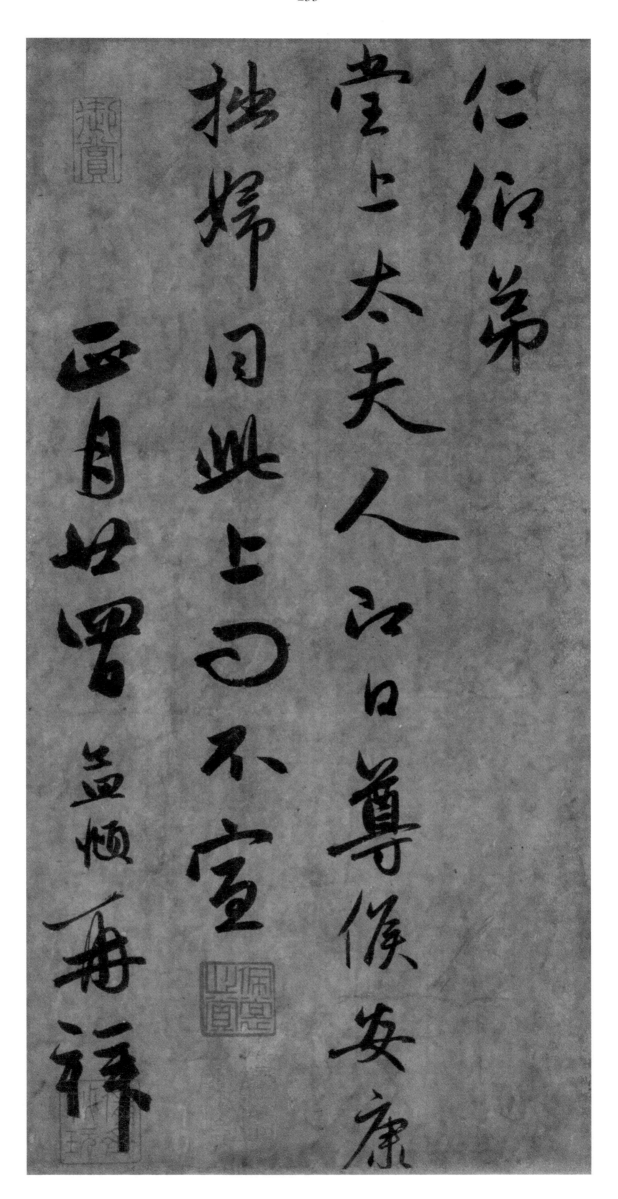

仁仲弟

堂上太夫人已日尊候安康

拙婦同此上覆不宣

正月日□□益�074再拜

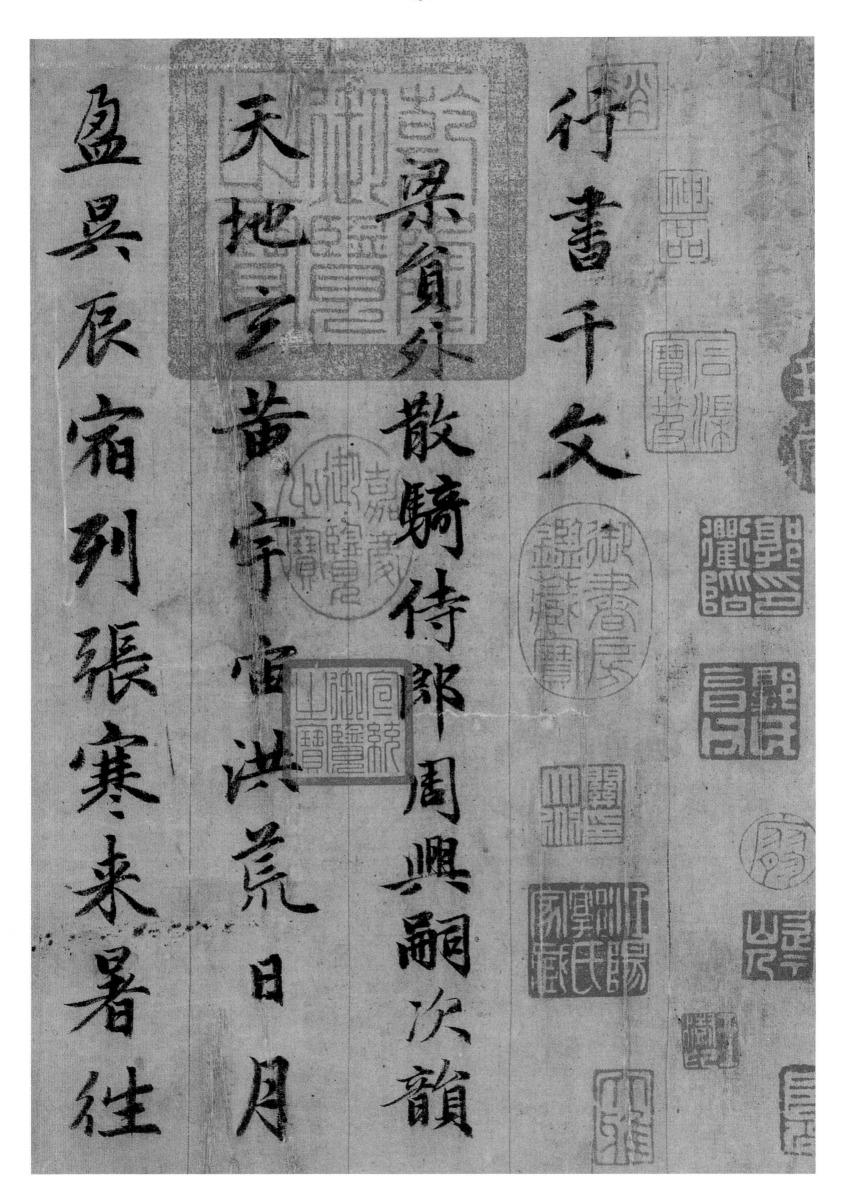

行書千文

梁貟外

散騎侍郎周興嗣次韻

天地玄黃宇宙洪荒日月

盈昃辰宿列張寒來暑往

秋收冬藏閏餘成歲律呂

調陽雲騰致雨露結為霜

金生麗水玉出崑岡劍號

巨闕珠稱夜光果珍李奈

菜重芥薑海鹹河淡鱗潛

羽翔龍師火帝鳥官人皇

始制文字乃服衣裳推位

讓國有虞陶唐弔民伐罪

周發殷湯坐朝問道垂拱

平章愛育黎首臣伏戎羌

遐迩壹體率賓歸王鳴鳳

在樹白駒食場化被草木

賴及萬方蓋此身髮四大

五常恭惟鞠養豈敢毀傷

木慕貞絜男效才良知過

必改得能莫忘罔談彼短

靡恃己長信使可覆器欲

難量墨悲絲染詩讚羔羊

景行維賢剋念作聖德達

名立形端表正空谷傳聲

虛堂習聽禍因惡積福緣

善慶尺璧非寶寸陰是競

資父事君曰嚴與敬孝當

竭力忠則盡命臨深履薄

夙興溫凊似蘭斯馨如松

之盛川流不息淵澄取映

容止若思言辭安定篤初

誠美慎終宜令榮業所基

籍甚無竟學優登仕攝職

泛政存以甘棠去而益詠

樂殊貴賤禮別尊卑上和

下睦夫唱婦隨外受傅訓

入奉母儀諸姑伯叔猶子

比兒孔懷兄弟同氣連枝

交友投分切磨箴規仁慈

隱惻造次弗離節義廉退

顛沛匪虧性靜情逸心動

神疲守真志滿逐物意移

堅持雅操好爵自縻都邑

華夏東西二京背芒面洛

浮渭據涇宮殿盤鬱樓觀

飛驚圖寫禽獸畫綵仙靈

丙舍傍啟甲帳對楹肆筵

設席鼓瑟吹笙陞階納陛

弁轉疑星右通廣內左達

承明既集墳典亦聚群英

杜稾鍾隸漆書壁經府羅

將相路俠槐卿戶封八縣

家給千兵高冠陪輦驅轂

振纓世祿侈富車駕肥輕

榮切茂實勒碑刻銘磻溪

伊尹佐時阿衡奄宅曲阜

微旦孰營桓公匡合濟弱

扶傾綺迴漢惠說感武丁

俊乂密勿多士寔寧晉楚之

更霸趙魏困橫假途滅虢

踐土會盟何遵約法韓弊

煩刑起翦頗牧用軍最精

宣威沙漠馳譽丹青九州

禹跡百郡秦并嶽宗恒岱

禪主云亭鴈門紫塞雞田

赤城昆池碣石鉅野洞庭

曠遠緜邈巖岫杳冥治本

於農務茲稼穡俶載南畝

我藝黍稷稅熟貢新勸賞

黜陟孟軻敦素史魚秉直

庶幾中庸勞謙謹勅聆音

察理鑑貌辨色貽厥嘉猷

勉其祗植省躬譏誡寵增

殆辱近恥林皋幸即

兩疎見機解組誰逼索居

閑處沈默寂寥求古尋論

散慮逍遙欣奏累遣慼謝

歡招渠荷的歷園莽抽條

枇杷晚翠梧桐早凋陳根

委翳落葉飄颻遊鵾獨運

淩摩絳霄耽讀翫市寓目

囊箱易輶攸畏屬耳垣牆

具膳飧飯適口充腸飽飫

烹宰飢厭糟糠親戚故舊

老少異糧　妾御績紡　侍巾

帷房　紈扇貟潔　銀燭煒煌

晝眠夕寐　藍筍象床　絃歌

酒讌　接杯舉觴　矯手頓足

悅豫且康　嫡後嗣續　祭祀

蒸嘗稽顙　再拜悚懼　恐惶箋牒　簡要顧答　審詳骸垢　想浴執熱　願涼驢騾　犢特駭躍　超驤誅斬　賊盜捕獲　叛亡布射　僚丸嵇琴　阮嘯

恬筆倫紙　鈞巧任釣　釋紛

利俗　並皆佳妙　毛施淑姿

工顰妍笑　年矢每催　羲暉

朗曜　璇璣懸斡　晦魄環照

指薪修祜　永綏吉劭　矩步

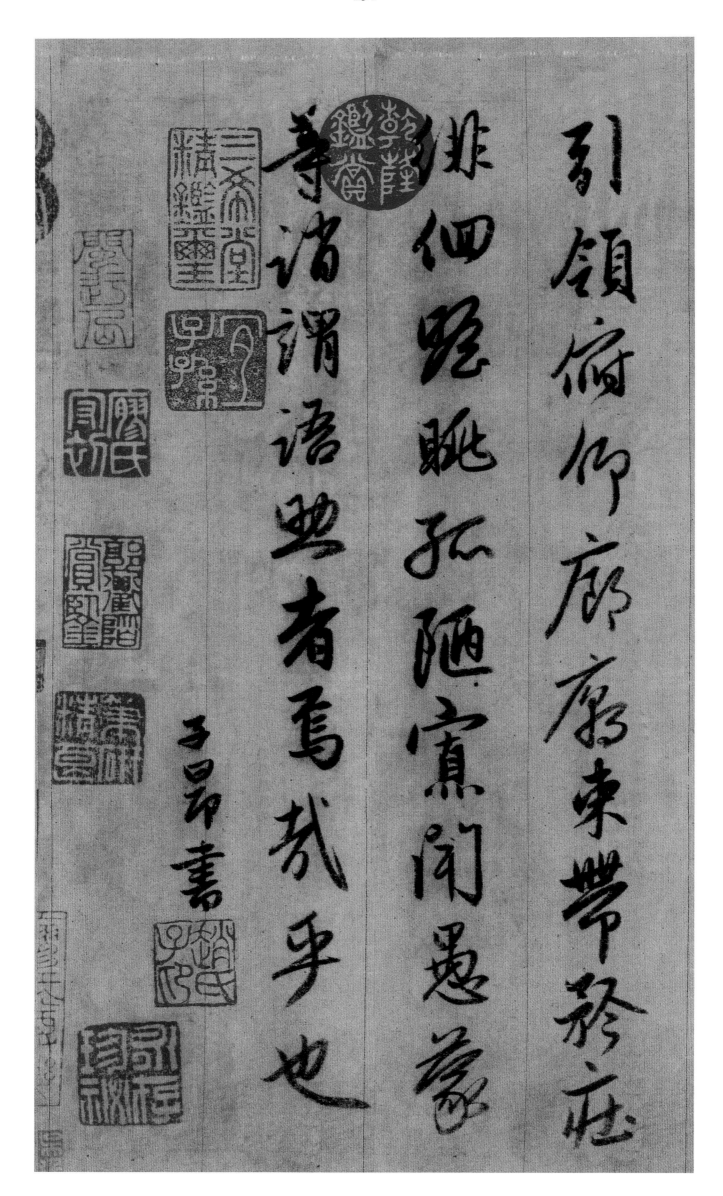

引領俯仰廊廟束帶矜莊徘徊瞻眺孤陋寡聞愚蒙等誚謂語助者焉哉乎也

子昂書

琳宮羣㝢玄象外則

酉爲之門是故建設

出入經乎黃道而夘

而乹坤爲之戶日月

天地闢闔運乎鴻樞

周垣之聯屬靈星之

橫陳內則重閣之劃

開閣闔之彷彿非崇

嚴無以備制度非巨

麗無以竦視瞻惟是

勾吳之邦玄妙之觀

賜額改矣廣殿新矣美

而三門甚陋萬目所

觀闢之於人神觀不

足一身之內強弱弗

伻非欤觀之徒嚴

煥父深念前切是番

是究時則有夫人胡

氏妙餝捐其簽珥給

其資用爰壬辰之紀

歲亟先甲以人定徳曾

羲何時卷更其舊貫於

飛丹栱簷牙高矗矗於

層霄獸齧銅鐶鋪首

輝煌於朝日大庭中

敞峻殿周羅可以尌
羽節可以容鸞敏可
以陟三成之壇遄九
關之奏可以鳴千石
之虞愛百靈之朝氣

象偉然始與殿稱矣

於是吳興趙孟頫額復

求記於陵陽年懺土

木云乎哉言語云乎

哉惟帝降衷惟

皇建極，曰人心固有

輿天下爲公，初無側

頗無求諸遠，既昧厥

近而欲入，而闇之門復

元欲入而闇之門復

迷所向孰與抽關啓

鑰何異摵埴索塗之

末知玄之又玄戶之

不戶也夫始乎冲漠

者造化之樞紐極乎

高明者中庸之閫奧

蓋所謂會歸之橛所

謂眾妙之門庸作銘曰

詩具刊樂石其詞曰

天之牖民道若大路

末而如脫迤
有彼面扃崇
出昧墻割弥
入者壁鐍舘
不他惟執迤
由岐弗叢延
於是驪真飈
戶驚故悟駛

閈閎洞啓　端倪呈露

四達民迷　有恭臨顧

咨尔羽襦　壹尔志慮

陰闔陽闢　恪守常度

集賢直學士朝列

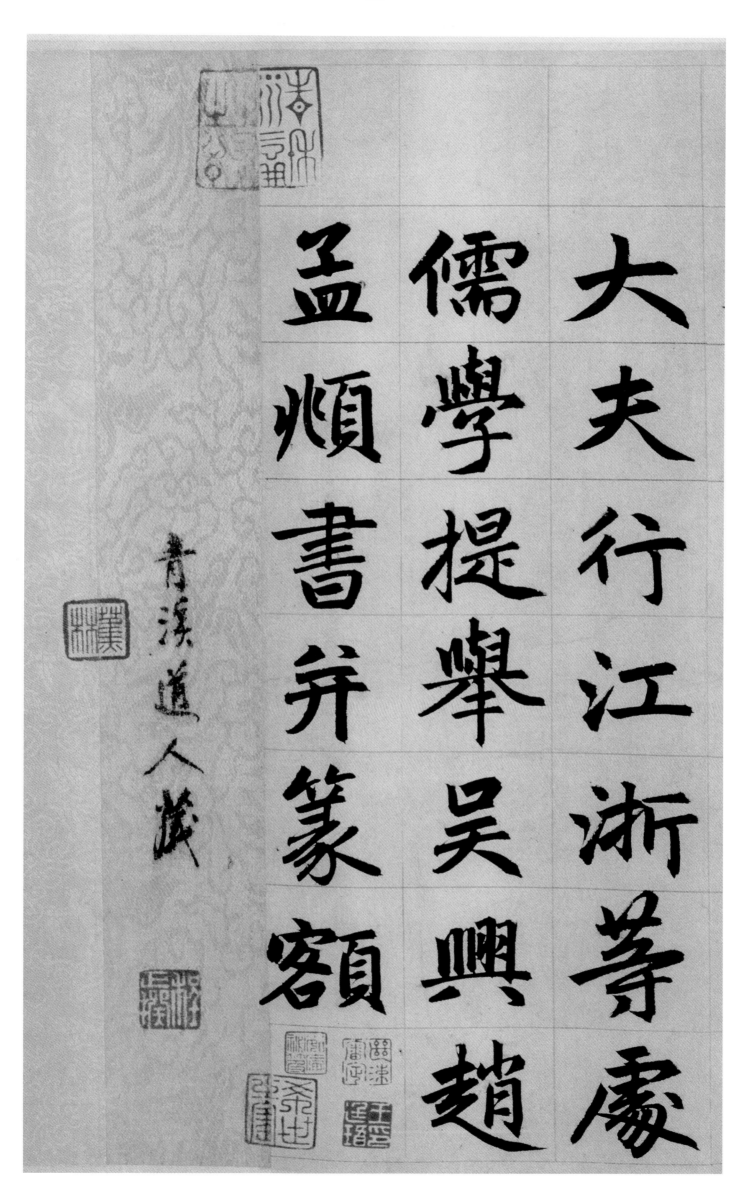

大夫行江浙等處

儒學提舉吳興趙

孟順書弁篆額

湖州妙嚴寺記

前朝奉大夫大理少卿牟巘記撰

中順大夫楊州路泰州尹薛勸農事趙孟頫書并篆額

妙嚴寺本名東際距吳興郡城七十里而近曰徐林東接為戌南對涵山西傍洪澤北臨洪城暎帶清流而離絕顛塵誠一方勝境也先是宗

嘉熙間是菴信上人於

焉叔始結茅為廬舍板

行華嚴法華宗鏡諸大

部經適雙徑佛智僵谿

聞禪師飛錫至止遂六

妙嚴易東際之名深有

旬教其徒古山道安同

志合慮募緣建前後殿

堂翼以兩廉莊嚴佛像

置大藏經琅函貝牒布

互森羅念里民之遺骨

無所於藏遂浚蓮池以

世故剗火洞然安公乃

院應元寔為之記中更

部苻為甲乙流傳朱殿

趙忠惠公維持翊助給

仁安公繼之安素受知

歸之寶祐丁巳是菴既

聚凡礫掃煨燼一新舊

觀至元間兩詣

關廷凡申陳皆爲法門

及刊大藏經板卷悉滿所

顧安公之將壯行也以

院事勤重付屬如寧後

果宗寂于燕之大延壽

寺蓋一念明了洞視死

生不閒豪髮寧顧踐真

實追述前志再度一大

藏命眾緇閱叔圓覺期

會建僧堂圓通殿以安

像設備極殊勝壬辰受

法自陛院為寺扁今額

焉繼寧庵者如妙重闢三

門兩廊庵福等屋繼如

妙者如渭幻十八開士

於後殿兩廡金碧晌耀

復增置良田架洪鐘繼
如渭者明照方將竭麾
作興未幾而逝衆以明
倫繼之乃能力承和顧
大閫前規重新佛殿建
毗盧千佛閣及方丈凡

碑陰聞龍仁氏集無邊

名氏荊建之歲月載于

来求余記菩夫檀施之

狀其事曰余友文心之

未有以記也都寺明秀

寺之諸俊皆汰于咸顧

開士於七處九會演唱

雜華以世主妙嚴冠于

品目之首者良有以也

余老於儒業獨未暇備

彈其蘊與理約之世

主即佛心也妙嚴乃佛

心中所現之事相也今
重二邃宇廣博珠麗苟
非佛心所現孰能有是
茯使推廣此心作一切時
中饒益有情大作佛事
則上鄰日月下絕空輪

皆所謂妙莊嚴域者也不則吾何取焉乃為說偈妙莊嚴域與世殊非意所造離精粗佛心幻出真範模清淨宛若摩尼

珠光明洞三含十盧殿

堂樓閣弁廊廡天人降

下黃金都地神捧出青

芙蕖萬善萬德均開敷

廣推祖道克家區警業

品類空泥塗曰福曰壽

資
皇圖尚何爾佛并吾儒
世出世異惟道俱切侔
造化超有無其不爾者
胡爲乎相

大元勑賜龍興寺大

覺普慈廣照無上帝

師之碑

集賢學士資德大

夫臣趙孟頫奉

勑撰并書篆

皇帝即位之元年有

詔金剛上師膽

巴賜謚大覺普慈廣

照無上帝師

勑

臣孟頫爲文并書刻石石大都大聖壽寺五年龍興真覺路龍興寺僧迭凡八奏師本住其寺乞剎石寺中復

勅臣孟頫為父并書

臣孟頫預議賜謚大

覺以言平師之體普

慈以言平師之用廣

照以言慧光之所照

臨無上以言為帝者

師既奏有旨於

義甚當謹按師所生

之地曰突甘斯旦麻

童于出家事

聖師緯理捂哇為弟
子受名膽巴梵言膽
巴華言微妙先受秘
密戎法繼遊西天竺
國編綵高僧受經律

論繇是深入法海博
采道要顯密兩融空
寶兼照獨立三界宗
衆標的至元七年与
帝師膽巴思八俱

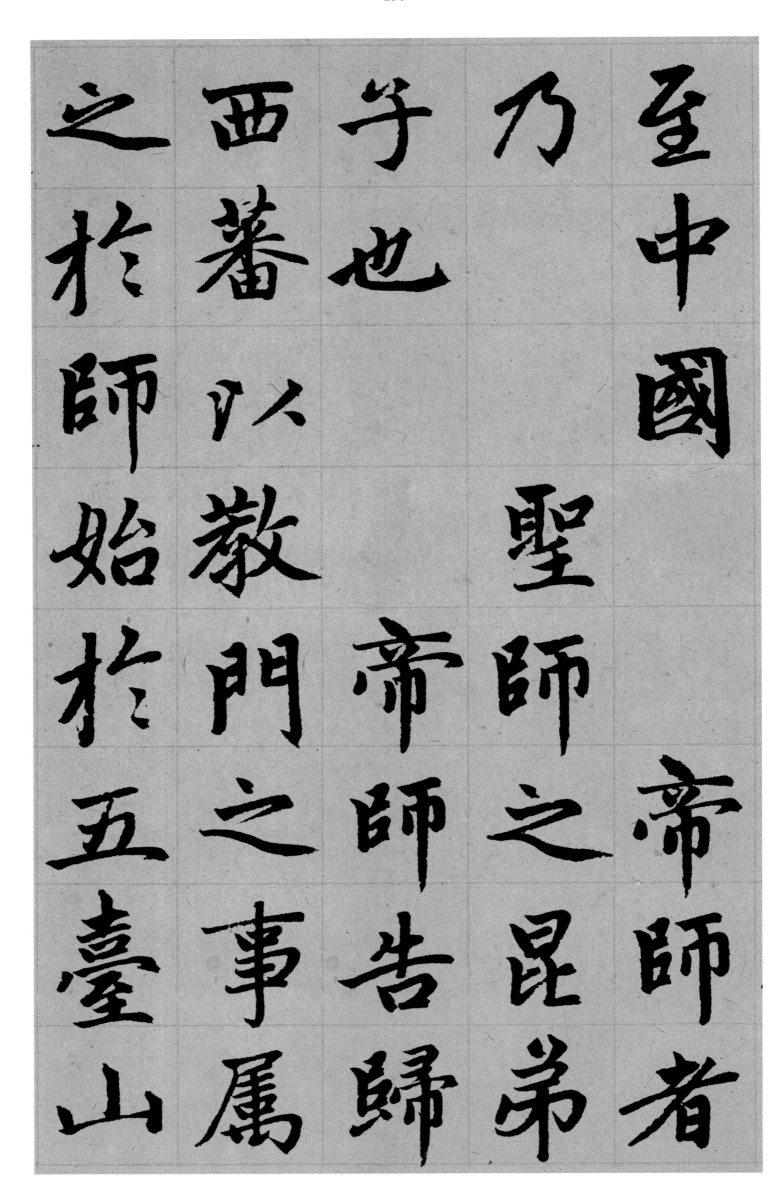

至中國帝師者

乃聖師之昆弟

于也帝師告歸

西蕃以教門之事屬

之於師始於五臺山

建立道場行秘密呪

法作諸佛事祠祭摩

訶伽剌持戒甚嚴晝

夜不懈屢彰神異蒜

然流聞自是德業隆

盛人天歸敬

武宗皇帝　皇伯

晉王及

今皇帝

皇太后皆從受戒法

銅大悲菩薩像五代

寺達於隋世寺有金

于禮不可朕紀龍興

委重寶為施身執弟

下至諸王將相貴人

時契丹入鎮州縱火

焚契寺像毀於鎮州周人

取其銅以鑄錢宋太

祖伐河東像已毀為

之歎息僧可傳言寺

有復興之讖於是爲

降詔復造其像高七

十三尺遠大閣三重

以覆之爲翼之以兩

樓壯麗奇偉偉世未有

也縣是龍興逐爲河

朔名寺方營閣有義

水自五臺山頻龍河

流出計其長短小大

多寮之數與閣村盡

合詔取以賜僧惠演

為之記師始来東士

寺講主僧宣微大師

普慈雄辯大師永安

等即禮請師為首住

持元貞元年正月師

忽謂眾僧曰將有聖

人興起山門即為梵

書奏

徽仁裕聖皇太后奉

今皇帝為大切德主

主其寺復謂眾僧曰

汝等嘗繼今可曰講妙

法蓮華經凡復相代

無有已時用名集神

靈擁護
聖躬受無量福香華
果餌之費皆度我私
肘且預言
聖德有受命之符至

大元年東宮既建以

舊邸田五十頃賜寺

為常住業師之所言

至此皆驗大德七年

師在上都陛院院入

般涅槃現五色寶光

獲舍利無數

皇元一統天下西蕃

上師至中國不絕糅

行謹嚴具智慧神通

無如師者臣盍煩為

之頌曰

師從無始刻學道不

退轉十方諸如來一

二所受記來世必成

佛住婆婆世界演說
無量義身爲
帝王師度脫一切眾
黃金爲宮殿七寶妙
莊嚴種二諸珍異供

養無不備建立大道
場邪魔及外道破滅
無蹤法力所護持
國土保安靜
皇帝

果獲無量福德臣作

證佛菩提成就眾善

含生歸依法力故皆

王宮諸眷屬下至於

皇太后壽命等天地

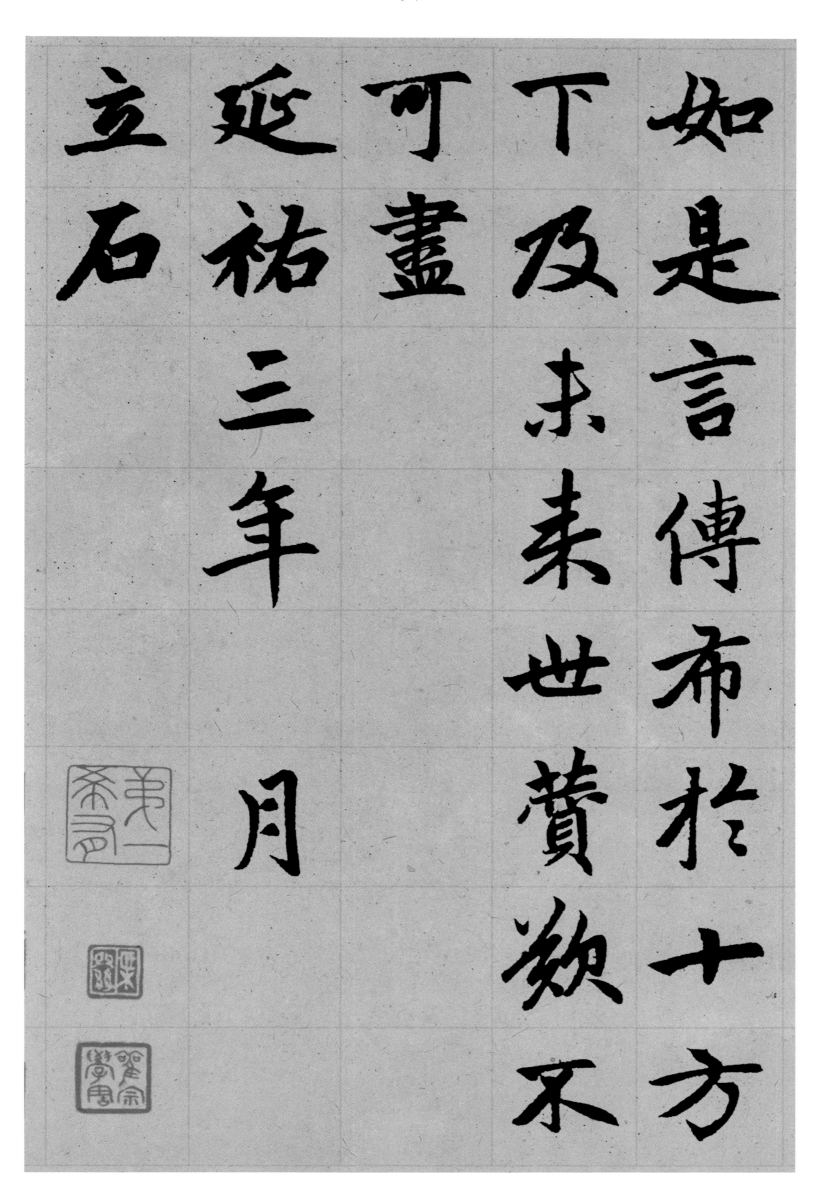

如是言傳布於十方

下及未來世贊歎不

可盡

延祐三年　月

立石

子昂

圖書在版編目（CIP）數據

趙孟頫名筆／上海辭書出版社藝術中心編．——上海：
上海辭書出版社，2020
（名筆）
ISBN 978-7-5326-5558-8

I.①趙… II.①上… III.①漢字—碑帖—中國—元
代②漢字—法帖—中國—元代 IV.①J292.25

中國版本圖書館CIP數據核字（2020）第084463號

名筆叢書

趙孟頫名筆

上海辭書出版社藝術中心 編

責任編輯　柴　敏　錢瑩科
裝幀設計　林　南
版式設計　祝大安

出版發行　上海世紀出版集團
　　　　　上海辭書出版社（www.cishu.com.cn）
地　　址　上海市陝西北路457號（郵編 200040）
印　　刷　上海界龍藝術印刷有限公司
開　　本　787×1092毫米 8開
印　　張　39.75
版　　次　2020年7月第1版
　　　　　2020年7月第1次印刷
書　　號　ISBN 978-7-5326-5558-8/J·808
定　　價　480.00元

本書如有印刷裝訂問題，請與印刷公司聯繫。電話：021-58925888